넨도 nendo 의

문제해결연구소

,In

***일러두기**
본문에 실린 각주는 모두 역주입니다.

넨도nendo의
문제해결연구소

1판 1쇄 발행 | 2016년 2월 15일
1판 4쇄 발행 | 2022년 10월 4일

지은이 사토 오오키
옮긴이 정영희
펴낸이 김기옥

실용본부장 박재성
편집 실용2팀 이나리, 장윤선
마케터 이지수
판매 전략 김선주
지원 고광현, 김형식, 임민진

디자인 스튜디오 고민
인쇄·제본 민언프린텍

펴낸곳 컴인
주소 121-839 서울시 마포구 양화로 11길 13(서교동, 강원빌딩 5층)
전화 02-707-0337 | **팩스** 02-707-0198 | **홈페이지** www.hansmedia.com
출판신고번호 제2017-000003호 | **신고일자** 2017년 1월 2일

ISBN 979-11-960018-3-4 03600
컴인은 한스미디어의 라이프스타일 브랜드입니다.
책값은 뒤표지에 있습니다.
잘못 만들어진 책은 구입하신 서점에서 교환해 드립니다

넨도nendo의

문제해결연구소

사토 오오키 **지음**

정영희 **옮김**

문제해결연구소

B1F

디자인 시선으로 생각하면
진짜 과제가 보이기 시작한다

해외 출장 중 화장실에 들어서자마자 느닷없이 소변기에 대변이 들어 있다면 여러분은 어떤 생각을 하시겠습니까? 저는 세 가지 가능성을 생각합니다.

1. 엄청난 비상사태에 빠졌다.
2. 문화 차이에 의한 오해였다.
3. 단순한 실수였다.

처음 뵙겠습니다. 디자이너 사토 오오키라고 합니다.

제게 있어 '디자인'이란 일상의 사소한 사건을 놓치지 않고 거기서부터 무언가의 아이디어를 도출하는 작업입니다. 그렇기 때문에 코펜하겐공항 화장실 안에서 벌어진 이 사건을 결코 건성으로 흘려버릴 수가 없네요. 오물을 변기에서 '흘려보내는' 것과 연관시키려는 의도로 '건성으로 흘려버린다'는 말을 쓴 건 아니지만요.

1, 2, 3. 그 이유가 뭐가 됐든 '그 순간'을 경험한 사람도, '그 이후'를 목격할 수밖에 없었던 사람도 심적 스트레스에 의한 트라우마를 품고 있으리라는 것이 쉽게 상상됩니다. 그리고 어떤 자세로 그 일이 치러졌을까도 굉장히 신경 쓰이죠. 그와 동시에 1596년, 존 해링턴이 탱크식 수세식 변기를 발명한 이후, 그 디자인이 거의 바뀌지 않았다는 사실에도 생각이 미치게 됩니다. 19세기 후반경의 변기를 보면 지금의 것과 거의 그 모양이 똑같습니다. '변기는 이런 것'이라는 고정관념을 제거한다면 새로운 변기 형태의 가능성이 도출되는 것은 아닐까? 이런 것에까지 생각이 미치게 되죠.

이렇듯 여러 가지 사건의 '이유' 뿐만 아니라 '전후좌우'까지 예측해 그 모두를 영감의 원천으로 삼는 것이 저의 일상 업무라 할 수 있습니다. 현재 저는 전 세계 약 70개 회사와 300개 이상의 프로젝트를 진행하고 있습니다. 인테리어부터 가구, 가전제품, 생활 잡화는 물론, 패키지나 기업 로고를 시작으로 하는 그래픽 디자인, 기업의 브랜딩branding 작업이나 역세권 개발 같은 종합 디자인에 이르기까지, 업무 범위가 여러 갈래에 걸쳐 있습니다.

중요한 것은 어떤 장르의 디자인이냐가 아닙니다. 어떻게 하면 새로운 시점을 제공해 눈앞의 문제를 해결할 수 있느냐는 것이죠. '눈깔사탕'이든 '고층 빌딩 건축'이든 디자인하는 과정에서 생각하게 되는 것들은 그다지 다르지 않으니까요.

새로운 시점에서의 문제 해결. 여기서 필요한 것은 '디자인 시선'으로 생각한다는 것입니다. 디자인 시선으로 생각하면 지금까지 치열하게 고민하던 문제에 전혀 다른 측면이 있다는 것을 깨달을 수 있습니다. 아이디어가 '막힘없이' 나오는 체질로 바뀌고 문제해결의 새로운 길을 발견하게 됩니다. 무엇이 진짜 문제인지, 그것에 대한 제대로 된 대답에 다다를 수 있게 되죠.

이를 위해 이 책에서는 '문제 발견', '아이디어 창출', '문제 해결', '아이디어 전달 방법', '디자인'이라는 다섯 가지 장으로 나눈 다음 그에 맞는 다양한 기술을 여기저기 심어뒀습니다. 그리고 각각의 챕터마다 겉으로 드러나는 '앞면'과 그것을 보충하는 '뒷면'을 준비했습니다.

여기서 특히 강조하고 싶은 말은 디자인 시선이란 게 디자이너만 할 수 있는 특수한 기술이 아니라는 겁니다. 아이디어가 나오지 않아 고민하는

모든 사람들에게도 '번뜩이는 생각'을 위한 힌트는 얼마든지 있다고 생각하니까요.
처음부터 아이디어 같은 게 있을 리 만무합니다. 저 역시 마찬가지죠. 머릿속을 늘 텅 비워두고 있으니까요.
독자 여러분들도 머리를 비우고 이 책을 읽어 주시기 바랍니다. 이 책이 지루한 일상 속에 숨어있는 작은 아이디어를 발견하는 계기가 되어주기를 기원합니다.

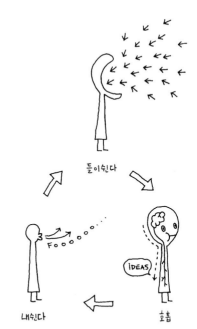

들이쉰다

체내 모세혈관을 통해
산소를 흡입하듯 아이디어를 취한다.
필요 없는 것을 확실히 내뱉어
'텅 빈 상태'가 되면 더 많은 것을
빨아들일 수 있다.

Foooooo

IDEAS

내쉰다

호흡

↑ B1F

‘디자인 시선’으로 생각하면
진짜 과제가 보이기 시작한다

↑ 1F

디자인 시선으로 생각하면
제대로 된 ‘질문’이 보이기 시작한다
- 사토 오오키 식 ‘문제발견’ 강좌

↑ 2F

디자인 시선으로 생각하면
생각지도 못한 '아이디어'가 보이기 시작한다
- 사토 오오키 식 '아이디어 생산' 강좌

↑ 3F

디자인 시선으로 생각하면
진짜 '해결법'이 보이기 시작한다
- 사토 오오키 식 '문제해결' 강좌

↑ 4F

디자인 시선으로 생각하면
꽂히는 '메시지'가 보이기 시작한다
- 사토 오오키 식 '전달방식' 강좌

↑ 5F

↳ 디자인 시선으로 생각하면
보이지 않던 '가치'가 보이기 시작한다

- 사토 오오키 식 '디자인' 강좌

1F

디자인 시선으로 생각하면
제대로 된 '질문'이 보이기 시작한다

- 사토 오오키 식 '문제발견' 강좌

진짜 풀어야 할 과제는
상대편이 하는 말 '뒤'에 숨어있다.

대학원을 졸업하자마자 디자인 사무실 '넨도nendo'를 시작했습니다. 그렇게 벌써 13년의 세월이 흘렀네요. 디자인 사무실이 어떤 식으로 경영되는지 일반적으로는 거의 알려져 있지 않지만, 대규모로 설비 투자를 할 필요도 없고 좋은 위치에 사무실을 준비할 필요도 없고 기본적으로는 의뢰받은 디자인을 작업한 후 보수를 받는 형식이니 무척이나 간단한 직종이라 할 수 있습니다.

하지만 디자인 사무실을 경영하다 보면 늘 따라붙는 딜레마가 있습니다. '디자인을 열심히 하면 할수록 돈이 되지 않는다'는 딜레마죠. 신선한 아이디어에 도전하면 할수록 시간과 수고가 더 들 수밖에 없습니다. 기존의 기술이나 소재의 범주에서는 실현이 어렵기 때문에 방대한 시간을 들여 조사와 검증을 거듭해야만 합니다. 반대로 눈에 띄는 곳만을 매끈하게 '화장'하면 땀 한 방울 흘리지 않고도 디자인 보수를 챙길수 있죠. 하지만 그런 식으로 '화장의 달인'이 되어 봤자 어차피 잔재주

문제해결연구소

일 뿐입니다. 대단한 기술을 필요로 하는 게 아니기 때문에 다른 디자인 사무실과의 차별화도 불가능하죠. 그러니 그것은 또 그것대로 서서히 가난해져갈 수밖에 없는 노릇입니다.

작업량이나 아이디어의 좋고 나쁨에 따라 보수가 결정되는 체계라면 이런 문제가 일어날 리 없겠죠. 하지만 디자인 비용이란 보통 클라이언트가 준비 중인 프로젝트의 예산에 따라 결정되고는 합니다. 제품이라면 '상품개발비', 인테리어라면 '매장개발비'에 포함되어 있는 경우가 많고 이후 매상에서 변제해나가야 하는 시스템입니다. '내장 인테리어 비용은 디자인 대금 포함 OO만 엔' 이런 식입니다. 말하자면 디자인 비용은 경리 업무상 벽지와 같은 취급을 받고 있다는 거죠. 일반적으로 생각하면 예산이 낮은 경우에야말로 창의적 궁리가 필요하기 때문에 디자인에 좀 더 투자해야 하는 게 아닌가 싶지만, 꼭 그렇게 되지만은 않나 봅니다.

생활용품 전문기업 '에스테'에서 '자동으로 슉- 소취消臭 플러그'에 대한 의뢰를 받은 적이 있습니다. 건전지를 이용하는 기존의 소취방향제를 기본으로, 외장만을 아름답게 정리해주면 좋겠다는 의뢰였죠. 하지만 넨도는 그 의뢰에 대한 답으로 내부 구성 요소의 간략화와 배치교환을 제안했고 기존 제품보다 25퍼센트 가량 작은 사이즈로 제품을 만들어 내는 데 성공했습니다. 즉 디자인을 통해 이전보다 저렴한 비용으로 제품을 생산할 수 있게 만들었죠. 결과적으로 리뉴얼 후의 매상이 반 년 전에 비해 2배가량 늘어났습니다.

이처럼 디자인 작업이 반드시 비용 증가를 의미하는 것은 아닙니다. '클라이언트의 지갑이 작으니 그 수준만큼만 노력한다.' 디자이너가 이런 생각이라면 그 누구도 행복해질 수 없습니다. 지갑 자체를 좀 더 크게 만들어 줄 파이팅 넘치는 디자인. 이런 디자인이 앞으로의 디자이너에게 필요한 디자인이라 생각합니다.

Masayuki Hayashi

문제해결연구소

'제약'을 조금씩 없애가며 선택지를 늘려간다

상품 제작에는 제약이 따르기 마련이죠. 하지만 모든 제약을 액면 그대로 받아들여서는 새로운 해결책이 나오지 않는 경우가 많습니다. 이런 경우, 제약을 조금씩 무너뜨려가다 보면 아이디어에 변주가 생겨나기 시작합니다.

예를 들어 10개의 제약이 있다면 순서대로 1개씩 제약을 무시하고 9개의 제약만으로 생각해보는 겁니다. 1번 제약을 무시하고 2번부터 10번까지의 제약에만 중점을 두는 거죠. 그 다음에는 2번 제약을 무시해봅니다. 1번 제약, 그리고 3번에서 10번까지의 제약을 염두에 두고 시뮬레이션해 봅니다. 이런 과정을 통해 아이디어를 점점 꺼내가는 거죠. 그렇게 한 바퀴 돌고나면 이번에는 1번, 2번 두 가지 제약을 동시에 무시하고 3번부터 10번까지의 제약만으로 고민해보기도 하죠. 과감히 1번, 2번, 3번 제약을 전부 무시해보기도 합니다. 이런 과정을 통해 다양한 룰 안에서 얻을 수 있는 더 많은 선택지를 확보해나가는 겁니다. 그러다 보면 처음에는 전혀 생각지도 못했던 해결책이 찾아지기도 하죠.

02 필요한 것은 '반걸음' 앞에 설 줄 아는 감각이다

공중 화장실 소변기 위에 '반걸음 앞으로'라 쓰인 종이가 붙어 있었습니다. 너무나도 겸허한 문장이었던지라 나오려던 게 도로 들어갈 정도까지야 아니었지만, 구태여 '한 걸음'을 요구하지 않는 부분에서 관리인의 수완이 느껴지더군요.

한 걸음 앞으로 나가라고 했다면 바닥에 튄 오줌을 밟을 위험이 현격히 높아질 게 불을 보듯 뻔하죠. 하지만 '반걸음 정도라면야 뭐…' 이렇게 되는 게 사람 심리니까요. 하지만 한번 오줌이 튀고 나면 변기 주변에 '접근 기피 구역'이 생기게 되고 그 다음 사람이 접근 기피 구역 밖에서 볼 일을 보게 되면서 점점 그 구역이 확대된다는 악순환이 생길 수도 있습니다. 최종적으로는 농구에서 3점슛을 쏠 때 같은 상태에 빠지게 되겠지만 그런 경우는 제쳐두고, '반걸음 정도가 딱 좋다'는 건 화장실에만 한정된 이야기는 아닙니다.

새로운 콘셉트의 상품개발이라고 해서 기세등등하게 '그 누구도 본

20

적 없는 것'을 하겠다는 건 위험한 일입니다. 하나만 틀어져도 소비자가 느끼는 감각에서 크게 어긋나버리기 때문이죠. '그 누구도 본 적 없는 것'이란 '그 누구도 원치 않았던 것'과 종이 한 장 차이입니다. 디자이너로서 가져야 할 이상적인 감각은 '당연히 거기 있어야 하는데 웬일인지 아직까지는 없었던 것'을 '보충한다'는 정도의 감각입니다.

서로 다가서는 이 '반걸음'이 중요합니다. 그래야만 소비자와 같은 시선에서 판단할 수 있고 지금 이 순간 소비자가 원하는 것의 중심을 꿰뚫을 수 있기 때문입니다. 흔히들 말하는 '있을 법한데 지금까지 없었던 상품'이 바로 그런 것들이죠. 최근의 것으로 예를 들어 보자면 시력보호를 위한 '컴퓨터용 안경'이나 '지워지는 볼펜' 같은 상품이라 할 수 있을 것 같군요.

중요한 것은 '대상물을 놓아둘 줄 안다'는 것입니다. 공간에 빛이 없으면 암흑이 된다. 누구나 머리로는 알고 있는 사실이죠. 하지만 빛은 눈에 보이지 않는 존재입니다. 그 속에 사물이 자리한 순간 빛이 사물을 휘감고, 그러면서 처음으로 빛의 존재를 깨닫게 되는 거죠. 즉 빛을 받아들이는 대상물이 없으면 사람은 아무것도 지각할 수 없는 존재입니다.

진열대에 새로운 상품을 올려두는 것만이 능사는 아닙니다. 거기 이미 존재하고 있었지만 잘 보이지 않던 것, 그런 것들이 눈에 띌 수 있게 만들어주는 감각.

이런 감각이 지나치게 엉뚱해지는 것을 막아주는 역할을 해줍니다.

그런 감각이야말로 고객이 자연스레 '반걸음' 다가가게 만드는 상품을
만들어주는 건지도 모르겠네요.

문제해결연구소

'틈'을 잘 관찰해서 그 틈을 메워간다

'거기 당연히 있어야 하는데 무슨 까닭인지 구멍이 뚫려 있다. 그것을 메워간다.' 이 이야기는 지나치게 엉뚱한 것을 만들지 않도록 해야 한다는 말이기도 합니다. 그러려면 사물과 사물 사이의 '틈'을 잘 관찰하는 것이 효과적입니다. 상품 A와 B가 있으니 '자, C로 승부를 보자'가 아니라, A와 B 사이에 어느 정도의 틈이 있는지, 그 틈은 어느 정도 깊은지 생각해보는 거죠. 시장에 나온 상품과 소비자가 진짜 원하는 것 사이에도 틈이 있습니다. 사람과 사물 사이에 존재하는 틈을 최대한 살펴보자는 거죠.

이렇게 말은 하지만 사실 이 '틈' 이야기는 해외에서 강연할 때 청중에게 처음 들은 말이었습니다. "넨도의 디자인은 뭐랄까, 밤하늘에 반짝이는 별만을 개별적으로 보는 게 아니라 별과 별 사이의 밤하늘도 포함해 전체를 보는 느낌이에요."라고 말이죠. 말하자면 넨도의 디자인이란 틈을 잘 보고 그곳을 메워가는 디자인이라는 말씀이셨습니다. 정확하게 볼 줄 아는 사람이구나, 깜짝 놀랐었죠.

'사소한 불편'에서
찾아내는 아이디어

이번에는 술 얘기를 잠시. 원래 술과 디자인은 밀접한 관계를 맺고 있습니다. 파티 문화가 유럽 디자인계를 뒷받침하고 있다는 것이 그 큰 요인이라 할 수 있죠. 디자인 관계자는 파티를 통해 자기를 알리고 인맥을 넓히고 정보를 교환합니다.

유럽의 파티에서는 기본 알코올 메뉴 외에도 그 지역의 샴페인과 와인 등을 마실 수 있습니다. 밀라노에서는 '캄파리'라는 리큐르가 간판 메뉴죠. 소다를 섞어 만든 '캄파리 소다'가 대중적이지만 스트레이트로 홀짝거리는 '캄파리 비터'도 인기가 많습니다. 캄파리의 대항마는 진의 일종인 '봄베이 사파이어'입니다. 이탈리아 어디서든 파란색이 인상적인 이 아름다운 술병을 쉽게 발견할 수 있을 만큼 대중적인 술이죠.

그리고 또 하나, 이 두 영웅을 합쳐놓은 것 같은 칵테일이 있습니다. 《캡틴 쓰바사¹》의 주인공인 '오조라 쓰바사大空翼'와 '휴가 고지로日向小次郎'가 힘을 합쳐 한방 날린 '점핑 괴물 슛'같은 칵테일. 그게 바로 '네

그로니'입니다. 역사와 전통을 자랑하는 칵테일 바 '바 바쏘Bar Basso'의
간판 칵테일로 유명하죠. '밀라노 디자인 위크'(매년 4월 개최되는 국제가
구박람회) 기간 중에는 날이 새도록 바 바쏘를 중심으로 반경 5미터까지
군중이 모여 있기도 합니다. 커다란 잔에 얼음을 넣고 드라이진, 캄파
리, 스위트 베르무트[2]를 2:1:1의 비율로 섞어 마시는데 일일이 첨잔하지
않고 얼음을 조금씩 녹여가며 찔끔찔끔 천천히 마시는, 그야말로 말하
기 좋아하는 이탈리아 사람을 위해 태어난 칵테일이라 할 수 있겠네요.

　이렇게 말하는 저도 네그로니에 푹 빠져 있습니다. 섞는 비율을 달
리해보거나 베르무트 종류를 바꿔보는 등, 좀처럼 질리지가 않는 술이
죠. 게다가 네그로니를 만드는 데 필요한 술은 보관하기도 용이합니다.
나머지는 얼음만 있으면 되죠. 이렇듯 까다롭지 않다는 점도 네그로니
가 이탈리아인에게 지지를 받아온 까닭이 아닐까 싶네요.

　얼마 전 봄베이 사파이어를 위한 디자인 작업을 했습니다. '진토닉'
같은 진 계열 칵테일은 마시기 직전에 라임즙을 짜서 넣죠. 때문에 손
이 끈적끈적해진다거나 짜고 난 라임 껍질이 테이블과 카운터를 지저분하게
만드는 것을 종종 볼 수 있었습니다. 거기서 착안해 실리콘 소재의 '라임
용 케이스'를 만들었습니다. 칵테일 잔에 꽂아 서빙할 수 있게 했고 즙
을 짠 후 그대로 테이블에 올려두면 되기 때문에 손가락과 테이블이 더
러워질 일이 없죠. 새빨간 캄파리와는 달리 진 계열 칵테일은 무색투
명하기 때문에 파티에서 어필하는 힘이 떨어진다는 약점도 있었습니
다. 하지만 라임 케이스를 사용하면서 브랜드의 시각적 인지도 높여

1 다카하시 요이치高橋陽一 원작의 축구 만화
2 적포도주에 브랜디, 향료, 약초를 가미한 혼성주의 일종

줄 수 있게 됐죠.

　개발된 지 얼마 되지 않은 라임케이스였지만 가을에 열린 '도쿄 디자이너스 위크' 파티에서도 큰 활약을 펼쳤다고 하더군요. 하지만 정작 개발자인 저는 여전히 파티가 불편한 사람입니다. 그래서 그 시간, 파티장이 아닌 집에서 네그로니를 홀짝홀짝 즐기고 있었죠.

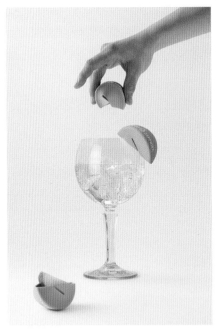

Akihiro Yoshida

문제해결연구소

진짜 좋은 아이디어는 스스로 걸어서 널리 퍼져나간다

'생각지도 못한 좋은 아이디어'를 떠올리는 것. 이것을 목적으로 삼는 사람을 가끔 보게 됩니다. 하지만 좋은 아이디어란 어디까지나 수단일 뿐이고 진짜 목적은 '숨어 있는 요구'를 끌어내는 것이라야 합니다. 예를 들어 라임처럼 사소한 것에 대해서도 '뭔가 문제는 없을까? 다들 정말 만족하고 있을까?' 이렇게 질문하는 것이 먼저입니다. 그 결과 사람들로부터 '생각지도 못한 좋은 아이디어였다'는 평가를 받게 된 것이지, 이 순서를 거꾸로 해버리면 전혀 다른 결과에 다다르게 됩니다. '원래부터 필요 없었기 때문에 지금껏 없었던' 아이디어만 내놓게 되기 때문이죠. 지금껏 세상에 존재하지 않았던 것에는 반드시 그 이유가 있습니다. 먼저 해야 할 일은 숨어 있는 필요를 끌어내 문제의 핵심을 찾는 일입니다.

진짜 좋은 아이디어란 하나의 아이디어에서 점점 파생되어 널리 퍼져나가는 아이디어입니다. 여러 사람의 머릿속에서 화학반응을 일으키는 아이디어, 다양한 문제해결에 응용되는 아이디어, 내가 모르는 곳에서 성장해 제 발로 걸어 나가는 아이디어. 이런 게 진짜 좋은 아이디어인 거죠.

04 '작은 착상'에서 과제를 발견한다
 - 꼬챙이에 꿰는 발상법

'작은 착상'들이 모여 디자인이 되는 경우도 있습니다. 아니 어쩌면 그런 경우가 훨씬 더 많을지도 모르겠네요. 디자인을 두고 '밤하늘에 떠 있는 별과 별 사이의 관계성을 발견해 '별자리'를 찾아내는 작업과 비슷하다'고 설명하는 디자이너도 있습니다. 하지만 제게 있어 디자인이란 '별자리'라기보다는 '꼬치구이'에 더 가깝습니다. 여러 이미지를 나란히 꿰어 연결하는 작업이라고 설명하는 쪽이 더 설득력 있게 다가오기 때문입니다. 말하자면 이런 식이죠. '응?'하고 마음에 걸려드는 것이 있으면 무작위로 머릿속에 떠다니게 내버려둡니다. 그러다가 몇 가지 요소에서 일렬로 연결되는 포인트가 찾아지면 하나의 직선으로 푹 꿰어 연결하는 방식이죠. 이때 중요한 것은 '직선'이어야 한다는 사실입니다. 직선은 최단거리를 의미하고, 직선이어야만 서로 다른 여러 이미지가 '직결'될 수 있기 때문입니다.

　예를 들어 살펴볼까요? 며칠 전 파리의 한 카페에서 쉬고 있는데 분

문제해결연구소

위기 있어 뵈는 한 노인이 카페로 들어오더니 모자를 벗어 의자 위에 올려두더군요. 그러나 조금 후 노인은 휴대전화가 보이지 않아 당황해하는 모습이었습니다. 그러다 모자 밑에 전화가 숨어 있었다는 걸 깨닫고는 스스로도 조금 한심해 하는 표정이었죠. 그 광경이 웬일인지 인상에 남았습니다. 그 후 머릿속엔 이런 생각이 떠돌기 시작했습니다. '모자를 닮은 어떤 것이 테이블, 혹은 선반에 놓여 있다. 평상시에는 숨겨둬도 되는 것을 그 안에 넣어둔다. 이런 식의 수납 방식은 어떨까? 어쩌면 지금까지 없었던 새로운 방식이지 않을까?'

비슷한 시기, 덴마크의 가구 브랜드 '보콘셉트BoConcept'로부터 가구와 잡화로 이루어진 컬렉션 의뢰를 받았습니다. 리서치를 하던 중, 이번에는 나무로 된 작은 장식품이 계속 인상에 남았습니다. 새, 원숭이 등 다양한 모양의 나무 장식품이었는데, 북유럽 인테리어에서 자주 볼 수 있는 소품이었죠. 어딘가 모르게 인테리어를 따뜻하게 감싸주는 역할을 해주고 있어 북유럽에서 큰 인기를 끌고 있는 상품이기도 합니다.

'모자', '밑에 무언가를 숨기는 수납', '나무로 된 소품', '새'. 머릿속을 떠다니던 이런 여러 이미지를 하나로 꿰어 탄생된 것이 보콘셉트를 위해 디자인한 '햇 버드hat-bird'입니다. 새와 모자를 융합시킨 모양새에 아랫면을 오목하게 파서 열쇠나 동전 같은 작은 물건을 숨겨둘 수 있게 한 목제 소품이었죠. 비록 햇 버드는 의자, 소파, 선반, 카펫 등 15개 아이템으로 이루어진 컬렉션 중 하나에 불과했지만, 개인적으로는 '작은 착상'에서 탄생된 애착 가는 디자인 중 하나라고 할 수 있죠.

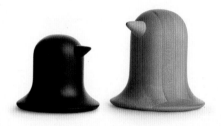

BoConcept

문제해결연구소

작은 착상은 옆 사람의 머릿속에서 성장한다

'작은 착상'을 머릿속에 저장해두는 게 좋다는 말을 하면 '나는 그게 잘 안 된다'는 대답을 자주 듣게 됩니다. 그리고 그런 대답을 하는 사람들 중에는 '좋은 아이디어가 떠올랐다면 머릿속에 잘 숨겨둬야 된다'고 생각하는 사람이 유달리 많죠. 하지만 그게 아닙니다. 뭔가 떠올랐다면 일단 먼저 말로 해보는 게 좋습니다. 그걸 들은 누군가가 자신의 착상을 발전시켜 줄 수도 있기 때문이죠. 부끄럽다는 생각은 금물입니다. 평가되건 말건, 정답과 출구가 발견되건 말건 신경 쓰지 말아야 합니다. 브레이크를 치워버리고 허공 속에 휙 하고 한번 던져 보세요. 별것 아니던 '그것'이 내가 모르던 '이것'과 연결된다고 말해주는 누군가가 분명히 있으니까요.

말하자면 '아저씨 개그'와 똑같습니다. 상대방이 원하든 원하지 않든 머릿속에 떠오른 것을 일단 말해보는 습관을 붙여보는 겁니다. 그러면 좀 더 쉽게 아이디어를 내놓을 수 있게 되고 더 많은 선택지를 가질 수 있게 됩니다. 참고로 아이디어를 종이에 써서 저장하는 방법에 대해서는 76페이지에서 소개하도록 하겠습니다.

'다시 보기'로 몇 배 더 쌓이는 정보

- '최고 느린 독서법'을 추천한다

어려서부터 좋아해서 그런지 저는 아직까지 이동 중에는 만화책에 푹 빠져 있고는 합니다. 그런데 책 읽는 속도가 이상하리만치 느려서 만화책 두세 권만 있으면 12시간 정도 되는 비행시간도 너끈히 버틸 수 있을 정도입니다.

잡지도 읽는 데 시간이 오래 걸립니다. 미용실에서 집어 드는, 그다지 흥미 없는 여성지 한 권을 다 읽는 데도 2시간은 충분히 걸리니까요. 그러니 책은 말할 것도 없겠죠.

왜 그럴까 잠깐 생각해보니 원인은 제 독서 스타일 때문이었습니다. 작은 글자 하나, 그림 하나 놓치지 않겠다는 듯 구석구석까지 들여다보는데다가 심지어는 봤던 페이지를 꽤 자주 다시 넘겨보는 스타일이기 때문이죠. 좀 읽다 보면 몇 페이지 앞에 있던 내용이 신경이 쓰여다시 돌아가 무슨 내용인지 확인하게 됩니다. 그러다 보면 이제 또 그전 내용이 신경 쓰여 더 앞 페이지로 되돌아가게 되는 식이죠. 게다가

문제해결연구소

짬짬이 책 내용과 아무 관계없는 것에 대해 한참 생각하기도 합니다. 이래서는 '읽어나간다'기 보다는 '읽다가 제자리로 돌아오는' 상태라고 하는 게 더 정확한 표현이겠네요. 그러니 아무리 시간이 흘러도 책 한 권 제대로 끝내지 못하는 게 당연한 노릇이겠죠.

하지만 이런 독서 방식에도 재밌는 점이 있습니다. 처음 볼 때에는 눈치채지 못했던 것을 다시 볼 때 발견하는 경우도 있기 때문입니다. 이런 식으로 끝까지 다 읽은 책은 맛국물을 전부 뽑아낸 다시마처럼 너덜너덜해지지만 말이죠.

이런 '최고 느린 독서법'은 뇌가 사물을 생각하는 메커니즘과도 연관되어 있습니다. 뇌는 일단 정보를 '확인'(1. 정보의 확인)합니다. 그리고 그 가운데 '이해'된 정보(2. 정보의 이해)를 '판단'하고 '사고'해(3. 정보의 판단) 자신에게 유의미하다고 생각되는 정보만을 '기억'(4. 정보의 기억)합니다. 이때 흥미로운 점은 기억된 정보(4)와의 대조를 통해 1번부터 3번까지의 과정이 보다 부드럽게 작동된다는 점입니다.

그렇게 생각해보면 최고 느린 독서법이란 천천히 세부적인 것을 관찰하면서 인식의 영역을 넓히고(1) '다시 읽는' 작업을 통해 다양한 이해의 방식을 취하고(2) 잠시 멈추어 서서 과거의 기억(4)과 대조해보면서 보다 충분한 사고(3)를 할 수 있는 독서법입니다. 그러니 결과적으로 봤을 때 최고 느린 독서법이야말로 한정된 정보로부터 많은 지식을 유출하는 최적의 '인풋' 방법이라고도 할 수 있죠.

반대로 아웃풋, 즉 디자인은 어떨까요? 디자인에서 제일 큰 문제는

지나치게 참신하기만 해서는 소비자에게 그 디자인을 이해(2)시키지 못한다는 점입니다. 디자인을 판단(3)하기 이전에 벌써 뇌 속에서 탈락해버리기 때문입니다. 그걸 방지하기 위해서는 소비자의 기억(4)을 의식하는 게 중요합니다. 어딘가에서 본 적 있는 것, 느껴본 적 있는 것. 그런 디자인이 뇌에 더 친절한 디자인인거죠.

이렇게 정리하다 보니 제가 만화를 좋아하는 건 아무래도 어릴 때의 기억(4) 때문이구나, 묘하게 납득할 수밖에 없네요.

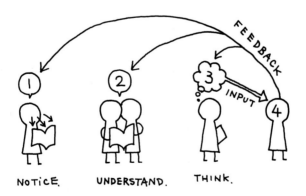

문제해결연구소

'다시 보기'의 포인트 – '날카로운 맛'과 '깊은 맛'

다시 보기의 포인트는 첫인상을 중시해야 한다는 것, 그리고 익숙해지고 난 후 내가 그것을 어떻고 보고 있는지 의식해야 한다는 것입니다. 기획을 진행해가는 데 있어 가장 큰 리스크는 프로젝트 멤버가 주제에 대한 첫 느낌을 점차 잊어버리게 된다는 점입니다. 그러면 소비자의 감각에서부터 점차 동떨어지게 되죠. 그렇기 때문에 익숙해지면 익숙해질수록 첫 느낌으로 돌아갈 수 있느냐의 여부가 중요해지는 겁니다. "잠깐만. 처음 봤을 때는 다들 그런 눈으로 보지 않았잖아?" 이렇게 환기시킬 줄 알아야 하는 거죠. 그 첫인상이 있었기에 다시 보기의 장점이 살아날 수 있는 것이니까요.

비유하자면 맥주 첫 모금의 '날카로운 맛'과 그 후에 남는 '깊은 맛'의 관계라고 할 수 있습니다. 처음에는 목으로 꿀꺽꿀꺽 넘기며 날카로운 맛을 먼저 느끼게 되지만 마시는 동안 기분 좋은 쓴맛과 깊은 맛 등 맥주 특유의 풍미를 느낄 수 있죠. 둘 중 어느 맛이 더 중요한지 말할 수 없듯, 디자인에서도 그 중요성의 무게는 마찬가지입니다. 정보를 빨아들일 때도, 아이디어를 내놓을 때도 두 가지 모두를 제대로 살려나가야만 합니다.

처음 봤을 때의 느낌, 그리고 여러 번 보며 익숙해진 단계에서 어떤 것이 떠오르는지, 이 두 가지 종류의 정보를 의식하는 것이 '다시 보기'를 디자인에서 활용하는 요령이라 할 수 있습니다.

문제해결연구소

'아름다운 것'보다

'못생겼지만 귀여운 것'이 기억에 남는다

1년에 한 번 열리는 디자인 제전인 '밀라노 디자인 위크'. 2014년 밀라노 디자인 위크에 모여든 인파는 정말 대단했습니다. 어딜 가든 사람, 사람, 사람이었으니까요. 처음 방문했던 2002년의 디자인 위크만큼, 아니 어쩌면 그 이상으로 성황리에 진행된다는 느낌이었습니다. 2003년에 발발한 이라크 전쟁과 2008년의 리먼 쇼크를 거쳐, 이제 드디어 행사가 본래 상태로 회복됐구나 하는 느낌이었죠.

하지만 디자인 위크의 성황과는 상관없이 가구 브랜드의 고전은 당분간 계속될 듯 보입니다. 유럽 경기가 침체 상태에서 여전히 벗어나지 못하고 있기 때문이죠. 이런 분위기는 디자인 트렌드에도 깊이 반영되어 있었습니다. 금형 제작 같은 선행 투자를 필요로 하지 않는 나무, 대리석, 놋쇠, 동 같은 소재를 활용한 가구를 많이 볼 수 있었기 때문이죠. 거기다가 '에코 붐'의 영향도 있으니 앞으로 당분간 이런 경향은 계속되리라고 봅니다.

그리고 브랜드가 어떤 디자이너를 기용하고 있는가만 살펴봐도 리스크를 최소화하고자 하는 요즘의 디자인 트렌드를 읽을 수 있었습니다. 과거의 거장 디자이너들로부터 디자인 권리를 사들여 그 디자인을 복각하는 브랜드가 늘어났기 때문이죠. 이렇듯 '숨겨진 명작'을 복각하는 프로젝트는 안정된 팬층이 있기 때문에 매상을 예측할 수 있다는 장점도 있고 판매하는 기업에 아카데믹한 브랜드 이미지를 부가할 수 있다는 면에서 일석이조의 전략이라 할 수 있습니다.

이런 경향들이 복합되면 필연적으로 '레트로 풍' 스타일이 디자인의 주류가 될 수밖에 없습니다. 그러나 일본을 비롯한 아시아 출신 디자이너에게는 레트로라는 게 좀처럼 익숙지 않은 표현 방식입니다. 그러니 고전을 겪을 수밖에 없죠.
밀라노 디자인 위크가 열리면 일본의 여러 기업과 디자이너들이 출전합니다. 2014년도에도 마찬가지였죠. 물론 일본 디자인 관계자의 참가가 많아지는 건 당연히 좋은 일입니다. 하지만 뭔가 하나 부족하다는 느낌은 감출 수가 없었습니다. 국민성의 문제인지도 모르겠지만, 어딘가 어른스럽기만 하고 너무 예의 바른 디자인이었다고나 할까요.

수많은 디자인이 한 자리에 모이는 박람회 같은 곳에서는 인상에 남는 '무언가'가 있어야 합니다. 그렇지 않으면 비록 잠깐 좋은 평가를 받아도 다음 순간 곧바로 잊히기 때문이죠. 아름답지만 기억에는 남지 않는 디자인이 되고 마는 겁니다. 너무 전형적으로 예쁘기만 한 여자 연예인 같은 느낌이라고나 할까요.

넨도가 2014년 발표한 아로마 디퓨저를 그 예로 들 수 있으리라 봅니다. 병에 리본을 묶기만 한 단순한 디자인이었지만 리본의 일부를 병 안에 넣어 장식뿐만 아니라 향을 발산한다는 역할을 리본에 부여한 디자인이었죠.

리본이라는 귀여운 존재가 지니고 있는 흡수성, 즉 귀엽다고만은 할 수 없는 '무언가'에 착안한 디자인이었죠. '못생겼지만 귀여운' 디자인이란 이런 게 아닐까 싶어요.

Akihiro Yoshida

아이디어가 기억에 남는 조건 – '포지티브' + '네거티브'

아이디어가 기억에 남는 조건은 뭘까요? 역설적이지만 아이디어 안에 있는 결점을 그대로 남겨두는 것이 그 주요 조건이라는 생각을 하게 됩니다. 부정적인 요소를 함께 전달하면서 전체로서는 긍정적인 것으로 전달되게끔 하는 방식이죠.

향수는 좋은 향만으로 조합해서는 제대로 만들어지지 않는다고 합니다. 하나 정도는 굉장히 나쁜 냄새를 넣어야 매력적인 향이 된다고들 하죠. 아이디어도 마찬가지입니다. 결점이 없는 아이디어는 애착을 불러일으키지 못합니다. 기억에 남지도 않죠. 브랜드의 네거티브 체크나 소비자 조사를 지나치게 맹신한 결과, 가격대비 성능도 좋고 쓰기에도 편리한 물건임에도 불구하고 '일부러 살 것까지는 없는' 개성 없는 상품이 되고 말았다는 이야기를 듣게 되는 경우도 많으니까요.

상품에서 중요한 건 역시 캐릭터입니다. 그리고 캐릭터에는 다들 결점이 있죠. '도라에몽'은 쥐를 무서워하고 꼬리를 잡아당기면 전원이 꺼지고 맙니다. 그러나 이러한 '약점'이 있기에 스토리가 탄생됩니다. 감정이입도 가능해지고 말이죠.

최근 들어 '버거운 일'을 많이 맡게 됩니다. 격월간지 〈엘르 데코ELLE
DECOR〉에 6페이지짜리 기사를 연재하고 있는데, 시간 약속부터 취재,
번역, 집필, 일러스트까지 도맡아 해야 하는 입장입니다. 거기에 촬영까
지 해오라고 하니 더 버거워진 거죠.

　아무리 그래도 그렇지 대담하는 도중에 여고생처럼 '셀카'를 찍기
는 괴로운 일이라 카메라맨을 섭외해 달라고 요청했습니다. 그랬더니
원고료에서 촬영비를 제한 금액만 입금되는 사태가….

　아무튼 중요한 것은 내용이니까요. 제가 쓰는 원고는 세계적으로
유명한 디자이너의 작업실을 찾아가 대략 1시간 정도 이야기를 나눈
후 그 대담을 바탕으로 작성하고 있습니다. 상대방 입장에서 보자면 취
재 상대가 작가가 아닌 동업자이다보니 아무래도 방어벽이 현저히 낮
아질 수밖에 없죠. 아니 어쩌면 낮아진다기보다 거의 방어벽이 없다고
하는 게 더 정확한 표현이겠네요. 일반적인 미디어에서는 보고 들을 수

없는 아슬아슬한 이야기가 거침없이 나오니까요.

그러다보니 저도 슬슬 연재에 재미가 붙기 시작했습니다. 분위기를 낸답시고 거장 디자이너의 말을 '도인 같은 말투'로 번역해보기도 하고 활발한 라틴계 디자이너의 말은 '간사이関西[1] 사투리'로 번역해보는 등 내키는 대로 거침없이 기사를 작성하고는 했습니다. 일본어를 모를 테니 문제없을 거라고 우습게보고 있었던 거죠. 그런데 아뿔사, 〈엘르 데코〉는 세계 28개국에서 발행되는 잡지였습니다. 각국에서 제 기사를 번역해 자기 나라 지면에도 게재하고 싶다는 요청이 들어오게 된 거죠.

안 되죠. 절대 안 됩니다. 평소에는 유연한 저라도 이것만은 절대 안 된다고 '유출금지'를 선언했습니다. 그분들 눈에 들어가면 한 소리 들을 게 뻔하니까요.(웃음)

이처럼 저는 뭐가 됐든 '일단 해본다'는 노선을 취하고 있습니다. 할 수 있을까, 없을까 그런 문제와는 별도로, 반드시 그 안에 새로운 발견이 있기 때문이죠.

세계 일류 디자이너들을 만나며 공통적으로 받은 인상은, 자신이 잘하는 분야를 꽤 상세하게 파악하고 있으며 거기에서 '밀려나지 않도록' 끊임없이 노력하고 있다는 점이었습니다. '이것만은 누구에게도 지지 않는다'는 자기 영역을 갖고 있다는 것, 그리고 그 영역을 사수하는 것이 일류의 필수조건이라 할 수 있을 겁니다. 그렇게 보면 '뭐든 일단 해보는' 나는 아직 멀었구나, 그런 생각도 하게 되죠.

그러면서도 이번에 또 다시 '버거운 일'을 맡고 말았습니다. '제이

웨이브J-WAVE¹ FM 라디오에서 매주 일요일마다 DJ를 하게 된 거죠. 디자인의 매력을 목소리만으로 전해야 하는데다가, 원래부터가 말주변이 없는 사람인지라 벌써부터 머리를 싸매고 고민하게 됩니다. 하지만 어떤 형태로든 분명 내 디자인 활동의 거름이 되어주리라. 스스로에게 그런 말을 들려주며, 늘 그렇듯 일단은 무조건 해보고 있는 중입니다.

버거운 일은 또 하나의 기회다

방금 '뭐든 일단 해보는 나는 아직 멀었다'라고 썼으면서 이런 말하기는 좀 그렇지만, 뭐가 문제인지, 혹은 내가 잘하는 영역이 어떤 것인지 잘 모르겠다면 본인에게 들어오는 버거운 의뢰를 적극적으로 받아들여 과부하가 걸릴 때까지 해보는 게 정답이 아닐까 싶습니다. 해외의 일류 디자이너들도 자신이 잘하는 분야를 파악하기까지 수없이 많은 난제들과 마주했을 테니까요.

버거운 일을 맡아 진행해가다 보면 몇 가지 사실을 알게 됩니다. 그중 하나는 내가 '불가능하다고 믿고 있던 것'이 잘못된 믿음이었다는 사실이죠. 그것이 '버겁다'고 생각되던 바로 그때 내 마음대로 결정해버린 것에 불과했다는 걸 깨닫게 됩니다. 그런 어이없는 믿음 때문에 '내 능력 밖의 일'이라는 말도 튀어나오게 되는 거죠.

그러나 내 능력 밖의 일을 의뢰받았다는 것은 그 일을 의뢰한 사람이 내게 무언가를 기대하고 있다는 이야기이기도 합니다. '확실하진 않지만 저 사람에게 이걸 시켜보면 재밌지 않을까?' 이런 식으로 말이죠. 달리 말해 내가 몰랐던 새로운 과제를 받아 안고 해결법을 모색해 볼 수 있는 기회를 맞이하게 되었다고 할 수 있습니다.

내 능력 밖의 일을 '누군가의 기대'라고 받아들이는 것. 그리하여 그 기대를 1밀리미터라도 더 충족시키는 것에 집중한다면 지금까지와는 다른 시선으로 내 앞에 당면한 문제를 바라볼 수 있을 겁니다.

믿기 어렵겠지만 최근 들어 이런 일을 자주 겪게 됩니다. 기내 화장실 문을 열었다가 볼일 보는 사람과 눈이 마주치는 일 말이죠. 여행에 익숙하지 않은 어르신 여행객이 많아져서 그런 걸까요, 아니면 비행기의 문이 일반적인 문과는 쓰는 방식이 다르기 때문일까요. 그러다보니 화장실이 비었다는 녹색의 'VACANT' 사인도 의심의 눈초리로 바라보게 됩니다.

요 몇 달 사이에 네다섯 번이나 그런 일이 있다 보니 '우연'이라고 넘겨버릴 수 없는 무언가가 있는 건 아닐까, 그런 기분까지 듭니다. 야구에서 말하자면 하위타선 타자의 타율정도 되는 확률이니까요. 전혀 반갑지 않은 '안타'지만 말이죠.

그러고 보니 얼마 전 파리 출장 중에 '디자인의 신'이라 불리는 필립 스탁Philippe Starck과 나눴던 대담이 떠오릅니다. 아, 오해는 마시길. '아사히 빌딩 슈퍼 드라이 홀' 지붕에 올라 앉아 있는, 그가 디자인한

문제해결연구소

'똥' 모양 오브제와 기내 화장실을 연결하려고 일부러 꺼낸 이야기는 절대 아니니까요. 그와의 대담 중 특히 흥미로웠던 건 '뇌의 변화'에 대한 이야기였습니다.

필립 스탁은 40년을 매일같이 '직감력'만을 사용해온 사람이었습니다. 저와는 달리 모든 것을 직감으로만 디자인하는 사람이었던 거죠. 그 결과 직감 이외의 사고능력이 완전히 사라져버렸다고 합니다. 뇌가 완전히 포맷되고 말았다고 표현할 정도였죠. 그의 말을 정리하자면 사용 방식에 따라 뇌도 물리적으로 변한다는 것이었습니다.

그 말을 듣자마자 필립 스탁을 만나기 바로 몇 시간 전, 에르메스 Hermès의 아트 디렉터 피에르 알렉시스 뒤마Pierre-Alexis Dumas로부터 들었던 말이 떠올랐습니다. 에르메스 본사에서 열린 디자인 공모전을 심사하던 중 들은 말이었는데, 개미의 뇌는 용량이 한정되어 있기 때문에 전투, 정탐, 운반 등 그 역할이 바뀔 때마다 뇌 자체의 시스템도 바뀐다는 것이었습니다. 만약 '뇌가 변화한다'는 그 두 사람의 이야기가 사실이라면, 뇌는 여러모로 근육과 비슷한 기관이 아닐까 싶습니다.

운동선수는 자신의 종목에 맞는 트레이닝을 통해 근육을 재정비합니다. 그렇기 때문에 마라토너, 보디빌더, 스모 선수가 지닌 근육의 질과 양은 서로 완전히 다를 수밖에 없습니다. 어쩌면 앞으로는 운동선수의 근육과 마찬가지로, 자신의 뇌를 의식적으로 훈련해 특정한 기능에 최적화시키는 접근을 하게 될 날이 올지도 모른다는 생각도 드네요.

매일 디자인만 생각하는 제 뇌도 점차 변형되어갈 가능성이 높지

않을까 싶습니다. 그리 멀지 않은 어느 날, 디자인 이외의 사고 능력이 사라져버려 기내 화장실에서 문을 잠그는 것을 잊고 볼일을 보게 될 것 같은 예감이 드는 걸 막을 수가 없군요.

문제해결연구소

'센스'보다 중요한 것

'나는 센스가 없어서 못 한다'는 이야기를 하는 사람이 있지만 저는 그렇다고 생각하지 않아요. 문제를 발견하고 아이디어를 꺼내는 데 있어 센스보다 더 중요한 것은 그 일을 좋아하느냐의 여부이기 때문이죠.

센스라는 건 굉장히 고차원적인 이야기입니다. 물론 세계 톱10 클래스 디자이너들끼리 경쟁하고 있을 때에는 '이제부터는 정말 센스 싸움으로 승패가 갈리겠구나'라는 느낌도 들죠. 그러나 그 이외의 장면에서라면 모든 게 노력으로 커버되는 게 아닐까 싶어요. 즉 투입한 시간의 양이 해결을 좌우한다고 보는 거죠.

누구보다도 그것에 대해 많이 생각할 것. 누구보다도 그것을 더 많이 좋아할 것. 그것과 관련된 여러 분야에 흥미를 갖고 내가 아니라고 생각하던 것들에도 도전해볼 것. 이런 것들을 의식하며 매일의 과제에 집중하는 것만으로도 많은 것이 달라질 수 있습니다.

피아니스트가 피아노 연습을 하루 거르면 그것을 회복하는 데 3일이나 걸린다고 하죠. 그래서 저는 제가 좋아하는 것들을 매일 잊지 않으려 노력합니다. 매일의 일상에서 의식하려고 노력하고 있죠.

기회는 '3층 구조'

- 운을 내 편으로 만드는 방법

디자이너는 일을 의뢰받지 않으면 아무것도 할 수 없는, 이른바 수동적인 직업입니다. 또한 '운'에 꽤 많이 좌우되는 직업이라고도 할 수 있죠. 능력을 발휘할 수 있는 프로젝트를 의뢰받기도 하지만 서투른 분야도 당연히 존재하기 때문입니다. 서툰 분야를 스스로 극복한다거나 미디어를 통해 자신의 디자인 활동을 널리 알리는 등 어느 정도의 대책을 세울 수는 있습니다. 그러나 한계는 분명 존재하죠.

그래서 고안해 낸 것이 극단적인 '작가성'을 추구하는 방식입니다. 특정 느낌에 편중해 그것을 반복함으로써 대중에게 'ㅇㅇ씨는 화려한 스타일', 'xx씨는 심플한 스타일'이라고 인식시키는 방식이죠. 클라이언트 입장에서는 어떤 식의 아웃풋으로 완성될지 대략 상상이 가기 때문에 일을 믿고 맡길 수 있고, 디자이너 입장에서는 자신이 원하는 스타일의 프로젝트를 안정적으로 의뢰받을 수 있기 때문에 그만큼 효율적인 방식이라 할 수 있습니다. 리스크가 있다면 그 장르가 시장에서

외면당한다거나 자신과 비슷한 스타일의 디자이너가 쏟아져나오는 경우를 들 수 있겠죠.

하지만 작가성을 추구하는 태도를 취할 수 없는 디자이너로서는 '운'과 어떻게 친해질 것이냐는 부분이 더 중요해집니다. '기회는 누구에게나 평등하게 찾아온다'는 말이 있긴 하지만 그다지 근거 없는 말처럼 느껴집니다. 저만 그렇게 느끼는 걸까요? 물론 세상에 대기하고 있는 기회는 동등할지도 모릅니다. 하지만 그것이 '찾아오는' 횟수는 사람마다 다르죠. 그리고 그 기회를 '인식'할 수 있느냐 없느냐, '붙잡을 것이냐' 마느냐, 이렇게 기회는 3층 구조로 이루어져 있다고 생각합니다.

그중 마지막의 '붙잡는' 부분에서 운의 대부분이 포함되어 있지 않나 싶네요. 승부를 겨루는 일에는 도무지 어찌할 수 없는 불가항력이 따르기 때문입니다.

'운을 인식할 수 있느냐'는 부분은 자료 조사의 양, 공부의 양에 비례한다고 볼 수 있겠죠. 과거의 사례를 알면 눈앞의 기회로부터 얻을 수 있는 보상의 크기를 예측할 수 있기 때문입니다. 그리고 제일 처음에 언급한 '운이 찾아오는 횟수'는 그것을 '불러들이기 위한' 노력의 양에 비례하는 게 아닐까 싶어요.

기회란 기본적으로 여자 같은 겁니다. 한눈팔지 않고 하나의 일에 몰두해 있다 보면 질투심 많은 기회는 내가 있는 곳으로 기꺼이 찾아옵니다. 반대로 늘 기회만 엿보고 있는 사람에게는 눈길도 주지 않는 존재죠.

인생에 한 번 정도, 제게도 천국 같은 기회가 찾아와 줄까요? 아 참,
이런 생각하는 사람에게는 기회가 찾아오지 않는다고 했던가요?

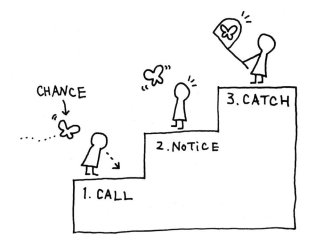

'귀찮음'에 대한 시도

'드디어 왔구나!' 이렇게 생각되는 기회는 의외로 기회가 아닙니다. '귀찮기만 하고 큰 수확은 없을 것 같은데…' 이렇게 생각되는 쪽의 선택에 진정한 기회가 있고 큰 수확이 있습니다. 기회는 교묘히 숨겨져 있죠. 그렇기 때문에 기회를 잡지 못한다고 투덜대는 사람은 다만 그것이 기회인지 알아보지 못하는 사람일 뿐입니다. 귀찮다고 생각해 기회를 외면해버린 사람일 뿐인 거죠. 귀찮다고 생각되는 일에 엉거주춤 불평불만하다 보면 정말로 그 일은 자신에게 손실밖에 안 됩니다. 하지만 전력을 다하면 실이 아닌 득으로 돌아와 주죠. 귀찮다고 생각되는 일일수록 의식적으로라도 전력을 다해야 합니다. 그러다 보면 자연스레 기회도 찾아오니까요.

이는 기회뿐만 아니라 문제 발견과도 연결되는 이야기라 할 수 있습니다. 귀찮다고 피하기만 해서는 진짜 문제가 무엇인지 결코 찾아내지 못하기 때문이죠. 문제가 무엇인지 알아야 해결 방법도 찾을 수 있습니다. 문제가 찾아지지 않는다고 말하기 전에 단지 귀찮다는 이유로 보고도 못 본 척 하지 않았는지 자문해보는 건 어떨까요?

문제해결연구소

2 F

디자인 시선으로 생각하면
생각지도 못한 '아이디어'가 보이기 시작한다

- 사토 오오키 식 '아이디어 생산' 강좌

01 아이디어를 찾지 않는다

- 뭉뚱그려 보기, 시점 옮기기

맡고 있는 안건수가 300개를 넘어가니 하루에 세 개, 네 개씩 디자인을 해나가도 따라잡을 수 없을 정도가 돼버렸습니다. 아이디어를 '생각'할 여유가 없으니 찰나에 아이디어를 '발견'해야만 합니다. 그런데 이 아이디어라는 게 잃어버린 물건하고 똑같습니다. 이 주변에 있는 게 분명한데 찾지 못하고 있다가, 잃어버렸다는 사실을 잊어버릴 즈음 전혀 예상하지도 못했던 곳에서 튀어나오는 것처럼 말이죠. 있을 법한 곳에는 굴러다니지 않는 게 아이디어입니다. 의도적으로 찾으려 하면 할수록 더 멀리 달아나는 게 아이디어죠.

예를 들어, '새로운 컴퓨터 마우스 디자인'에 대한 의뢰를 받았다고 마우스 본체만을 바라보면 어떻게 될까요? 손에 착 감기는 특수 소재, 획기적으로 편리해진 조작성, 궁극의 저전력 에너지 설계 등 뻔하디 뻔한 해결책밖에 떠올리지 못할 겁니다. 사물을 '응시'하는 것은 그 이외의 사물을 '무시'하는 것과 같기 때문이죠.

문제해결연구소

그럴 때는 오히려 판매처의 진열대, 마우스를 사용하는 책상, 충전용 케이블, USB형 무선 리시버, 건전지 뚜껑 등 주변에 있는 것을 뭉뚱그려 바라봅니다. 그렇게 발견한 아이디어로 '엘레컴Ellecom'에서 출시한 무선 마우스 '오포펫oppopet'을 디자인했죠. 보통 USB 리시버란 마우스 뒤에 숨겨두는 부속입니다. 그러나 넨도에서 디자인한 리시버는 정반대입니다. 동물 꼬리모양으로 만들어 오히려 눈에 띄도록 디자인했으니까요.

보통 때는 변함없는 모습이지만 마우스를 쓸 때는 꼬리를 컴퓨터에 꽂기 때문에 마우스 본체가 심플한 모습으로 변합니다. 리시버를 마우스 밑에 수납하려면 본체 사이즈가 커질 수밖에 없지만 이렇게 노출형으로 하면 본체 사이즈도 줄일 수가 있죠. 또한 본체 시스템이 동일하기 때문에 개발 비용을 더 들이지 않고도 여덟 종류의 '꼬리 시리즈'를 전개할 수 있다는 일석이조의 디자인이기도 합니다.

인간의 눈에는 사물을 인식하는 두 가지 방식이 있습니다. 한 점을 응시하여 형태와 색을 정확하게 인지하지만 그 이외의 정보를 놓치기 쉬운 '중심 시력', 그리고 망막의 주변부를 사용해 찰나의 움직임과 전체상을 파악하는 '주변 시력'이 바로 그것입니다. 일류 파일럿이나 스포츠 선수에게 꼭 필요한 능력이 바로 이 '주변 시력'입니다 일본 축구 국가대표로 활약했던 나카다 히데오中田秀雄 선수의 말에 따르면, 주변 시력을 훈련하면서 자기 뒤에 숨어 있던 선수가 어디로 향하고 있는지 알 수 있게 되었다고 하더군요.

디자인에서 주변 시력이란 대상에 집중하지 않고 대상의 주변을 뭉뚱그려 보는 시선을 말합니다. 그러므로 '뭉뚱그려 보기'란 디자인적인 주변 시력을 제대로 활용해 대상물의 주변에 살아 숨 쉬고 있는 아이디어를 '떠오르게 만드는' 기술이라 할 수 있습니다.

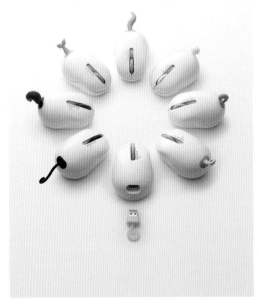

Hiroshi Iwasaki

문제해결연구소

'점'을 '선'으로 이어가는 놀이를 통해
주변 시력을 훈련한다

스포츠 선수가 주변 시력을 단련한다고 하니 일반인에게는 어렵겠다고 느껴질 수 있지만, 사실 그렇지도 않습니다. 번뜩이는 아이디어 창출에 필요한 주변 시력, 즉 '뭉뚱그려 보는 힘'은 누구든 단련할 수 있으니까요. 제가 일상적으로 하고 있는 단련 방법을 소개해볼까 합니다. 단련이라기보다는 '놀이'에 더 가깝지만 말이죠.

바로 뭐든 연관시켜 보는 겁니다. 그게 뭐가 됐든 그것이 아닌 다른 것과 연관시켜 보는 겁니다. '이거, 그거랑 비슷한데?' 늘 이런 식으로 생각하는 버릇을 들이는 거죠. 아무리 사소한 것이어도 좋습니다. 말장난이어도 상관없어요. 포인트는 점과 점을 이어 선을 그리며 생각한다는 것입니다.

이런 놀이를 계속하다 보면 주변에 흩어져 있는 애매모호한 정보를 자기도 모르는 새 거머쥘 수 있게 됩니다. 의외의 것들끼리 연관시켜 새로운 아이디어로 이어지기도 하죠. 놀이 삼아 했던 일이 풀리지 않던 안건의 핵심을 찌르는 일도 있습니다. 매일 이런 과정을 놀이의 감각으로 하고 있죠.

아이디어를 '짜내는 방법'보다는
'나오는 체질'로 만들어라

저는 장이 약해서 외출할 때마다 '정로환'과 '스토퍼¹'를 둘 다 챙겨 다닐 정도입니다. 찬 음료를 많이 마시는 한여름에는 위장이 한층 더 민감해지고는 하죠. 엉덩이 쪽 상황이 요즘 자주 발생하는 '게릴라성 폭우'같다고나 할까요.

사무실이 좁아져 새 건물을 보러 다닐 때에도 입지나 임대료보다 화장실 개수를 더 신경 쓰고 있는 한심한 제 모습을 발견하곤 합니다. '화장실 수÷노동 인원 수'로 구해지는 TVR 지수Toilet Vacancy Ratio(화장실이 비어있을 확률)를 산출해보게 되는 거죠. 당연한 일이겠지만, 부동산 업자는 물론 회사 사람들마저 그런 데에는 전혀 관심이 없습니다. 화장실 문제에 있어서는 저만 완전히 고립상태에 빠져 있죠.

최근 들어 대학 수업이나 강연 때문에 사람들 앞에 서는 일이 많아졌습니다. (다행히도 아직까지는 강연 중에 급히 자리를 떠야 하는 위급 상황은 발생하지 않았습니다.) 그런 자리에서 직구로 날아오는 질문을 받을

때가 종종 있어요. "아이디어는 언제, 어떤 식으로 나오나요?" 그럴 때마다 저는 이런 대답으로 청중을 술렁이게 만듭니다. "아이디어란 화장실에서 볼일 보듯 나오는 게 제일 좋습니다."

말하자면 아이디어란 억지로 쥐어짜 '내놓은' 것이 아니라 술술 자연스레 '나오는' 것이라 할 수 있죠. 구체적으로 '언제', '어느 정도' 나오는지에 대해서는 아직 잘 모르겠지만 자연스레 매일 일정하게 나온다는 점이 중요합니다. 변비 조짐이 있다거나 설사 조짐이 있다거나 그런 날도 분명 있을 겁니다. 하지만 평소에 장 상태를 가다듬어 늘 일정한 리듬으로 안정되게 배출한다는 게 중요하죠.

제 경우, 일상생활에 숨어 있는 작은 '위화감'들이 아이디어의 '관장약' 역할을 해주고 있습니다. 예를 들어 양복을 갈아입는다면 우선 상의를 벗어 옷걸이에 걸게 되죠. 그런 다음 바지를 벗어 걸게 되는데 먼저 걸려 있던 상의가 바지를 거는 데 장애물이 됩니다. 한 손에는 칫솔, 다른 손에 치약을 들고 있다면 치약 뚜껑을 열고 닫을 때 칫솔이 그 행동을 방해한다는 걸 깨닫게 되죠.

이렇듯 너무나도 사소해 아무래도 상관없어 보이는 작은 '위화감'들은 '당연한 행동'이나 '뻔하디 뻔한 것' 주변에 시침 뚝 떼고 눌러앉아 있는 경우가 많습니다. 매일 그런 것들을 지속적으로 깨달아가는 일이 아이디어를 내보내기 쉬운 체질로 만들어 주는 게 아닐까 싶네요. 뭐, 그 전에 내 몸 체질 개선부터 해야 한다는 건 말할 필요도 없겠지만요.

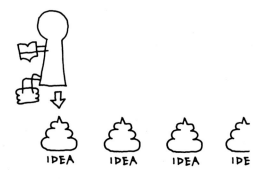

문제해결연구소

번뜩이는 아이디어가 나오는 체질은 '변화를 줄이는' 노력부터

'평소와는 다른 환경일수록 더 좋은 아이디어가 나온다.' 이런 이야기를 자주 듣게 되지만 제 경우는 완전히 반대입니다. 같은 곳에서 점심을 먹고 같은 곳에서 개를 산책시키고 같은 카페에서 같은 음료를 마시죠. 같은 것을 반복하는 것이 마음 편하기 때문에 일상 업무의 리듬을 지키며 가능한 한 변화를 줄이려고 노력합니다. 왜냐하면 변화라는 게 스트레스의 요인이기도 하기 때문입니다. 그래서 가능하다면 해외에 나갈 때도 일본에서 쓰던 걸 그대로 가져가려고 하죠. 이렇듯 온 힘을 다해 같은 리듬, 같은 페이스, 같은 행동을 반복합니다. 그래야 '바로 지금이다' 싶을 때 폭발적인 힘을 낼 수 있기 때문입니다. 긴장과 이완의 폭이 클수록 그 힘이 커지는 근육과 비슷하죠. 뇌도 마찬가지입니다. 평소에는 가능한 한 릴렉스 상태를 유지하며 부담을 주지 않는 게 중요합니다.

03 기시감도
때로는 무기가 된다

사람은 누구나 타인과 다른 걸 갖고 싶어합니다. 하지만 결국은 다른 사람과 똑같은 걸 가지면서 느끼는 '안도감'을 전부 저버릴 수 없는 생물이기도 합니다. 눈에 띄고 싶기는 하지만 주변보다 도드라지는 건 어쩐지 부끄럽기도 하죠. 새로운 것을 동경하지만 너무 새로운 건 두렵기도 합니다.

이런 다소 성가신 심리를 헤아릴 수 있느냐의 여부가 디자인에서 무척이나 중요한 부분입니다. 새로운 상품이지만 어딘가 아련한 느낌이라고나 할까요, '과거에 경험한 적 있는' 안도감을 자연스레 풍기도록 하는 것이 디자인의 요령이라 할 수 있습니다. 디지털 카메라 디자인이라면 아날로그 수동 카메라 같은 분위기를 아주 조금 심어둔다거나 하면서 말이죠. 소비자층만 매치된다면 셔터의 감촉을 패미컴 게임기의 컨트롤 B버튼처럼 해도 좋습니다. 사용하는 사람에게 '이미 알고 있는 느낌'이라고 안심하게 만들어 주는 게 중요하죠.

64

이런 점을 교묘히 잘 이용하고 있는 회사가 '애플'입니다. 버튼을 누르는 느낌이나 조작음, 아이콘의 형태 등 어딘가 모르게 아날로그적인 느낌으로 조작할 수 있도록 완성되어 있기 때문입니다. 하드웨어적인 면도 마찬가지입니다. 독일의 가전업체 '브라운'이나 이탈리아의 정보 통신 기기 회사 '올리베티'처럼, 예전의 클래식한 가전제품을 의식하고 있는 것이 분명하니까요. 비효율적임에도 불구하고 유리판을 자른다거나 알루미늄을 깎아내는 가공 기법을 일부러 사용하기도 합니다. 그러면서 예전의 것이 지닌 본질적이며 우아한 느낌을 연출하고 있죠.

얼마 전, '코카콜라 사'로부터 다 쓴 콜라병을 재이용하고 싶다는 의뢰를 받고 식기를 디자인한 적이 있었습니다. 빨강과 흰 색의 컬러 조합, 병의 실루엣, 로고 등 코카콜라 브랜드의 '상징'은 얼마든지 있죠. 그러니 그걸 사용하면 간단히 '코카콜라스러운' 무언가를 만들 수 있습니다. 하지만 그래서는 너무 직설적이라 평상시에 쓰기에는 약간 부끄러운 면도 있어요. 그래서 떠올린 것이 병째로 마실 때 항상 눈에 들어오는 '병의 바닥 부분'을 차용한다는 아이디어였습니다.

유리 색깔은 그대로, 전체 모양은 병의 바닥 부분처럼 둥그스름하게 디자인했습니다. 병의 바닥에 붙어있는 오돌토돌한 돌기도 디자인으로 활용했죠. 이렇듯 콜라병이 지닌 수수한 요소를 중첩하면서 어딘가에서 본 적 있는 감각을 끌어내려고 했습니다.

딱 봤을 때 코카콜라가 떠오르지는 않는데 어딘가 모르게 코카콜라 느낌이 나는 식기. 이 글의 초반에 언급했던 '다소 성가신 심리'에 대한

해답에는 어느 정도 근접했다 싶었지만 콘셉트가 너무 수수한 게 아닌지 살짝 걱정도 되더군요. 애틀랜타에 있는 코카콜라 본사에서 프레젠테이션할 때 약간 긴장해 가슴이 두근두근했으니까요.(웃음)

ⓒCOCA-COLA. Photo by Takumi Ota

문제해결연구소

'몇 퍼센트의 사람이 익숙하다고 느낄 것인가'
- 기시감을 조절한다

새로운 기술이나 가치를 구현하려는 상품일수록 익숙함을 느끼게 만들어야 할 필요가 있습니다. 그때마다 저는 이런 질문을 합니다. '몇 퍼센트의 소비자가 익숙하다고 느낄 것인가.' 99퍼센트의 사람이 익숙하다고 생각하는 상품인지, 5퍼센트의 사람이 익숙하다고 생각하는 상품인지. 그 기시감의 정도를 조절하여 대중적인 시장부터 틈새시장까지 구분해서 겨냥할 수 있기 때문입니다. 대중적인 상품일수록 얕고 넓은 접근이 필요합니다. 왠지는 모르겠지만 두루뭉술하게 '아, 무슨 느낌인지 알겠다'는 느낌을 받을 수 있게 해야 합니다. 반면 틈새시장을 공략하려면 특정 소비자 층을 깊고 정확히 저격해야 합니다. 그러면 그 상품이 '나를 위한 것'이라고 받아들여지게 되죠. 사람 머릿속에는 반드시 정보가 저장되어 있고, 저장된 정보와의 연결을 통해 '나도 그런 경험이 있다'는 느낌을 받게 됩니다. 그런 의미에서도 상품개발의 단계에서 주 소비자 층의 얼굴이 떠오르는지 아닌지에 따라 아이디어의 정밀도가 상당히 달라지게 됩니다. 소비자 층이 한정되면 한정될수록 아이디어의 정밀도도 예리해져 깊게 찌를 수 있게 되는 거죠.

04 '형상과 배경의 반전'으로 아이디어를 갈고닦는다

얼마 전 고향에 다녀왔습니다. 오랜만에 가족과 시간을 보내기 위해서였죠. 모친은 저보다 제가 데리고 간 강아지가 더 흥미로운지 끊임없이 간식을 꺼내 주더군요. 강아지도 강아지인 것이, 몇 되지도 않는 장기자랑을 열정적으로 선보이느라 정신없고 말이죠. 그 모습이 애처롭기(?) 그지없었습니다. 간식에 눈이 어두워진 거죠.

> 나 : 배가 고픈 것 같은데 간식 말고 사료는 없어?
> 모친 : 육지거북이 사료밖에 없는데 먹으려나?
> 나 : 아니 그건 좀 그런데….
> 모친 : 우리 집 거북이 개 사료 좋아하잖아. 그래서 매일 그거 먹이고 있어.
> 부친 : …그럼 그게 '개 사료'잖아.

이런 대화가 일상적으로 일어난다는 것이 사토 집안의 깊은 내력(?) 입니다. 그런데 여기서 중요한 것은 이와 같은 '반전', 즉 '형상과 배경 사이의 반전 현상'이 아이디어를 생각할 때 매우 유효한 방법이라는 점 이죠.

'형상과 배경figure and ground'이란 '사물(형상)이 배경으로부터 도드 라지면서 처음으로 인식된다'고 하는 지각심리학의 한 개념입니다. 디 자인에서는 사물과 배경의 관계성을 반대로 뒤집으면서 난해한 문제를 간단하게 해결하기도 하죠.

예를 들어 흰색 의자를 더 하얗게 만들기 위해서는 표면의 더러움 을 닦는다거나 더 하얀 페인트를 찾을 수도 있습니다. 그러나 그것만 으로는 분명 한계가 있죠. 그러면 어떻게 해야 할까요? 의자가 놓일 공 간을 까맣게 칠하면 됩니다. 가격을 낮추기 위해 품질을 떨어트리는 게 아니라 다른 상품의 가격과 품질을 올리면 되는 거죠. 구멍을 파는 대 신 주변 땅을 북돋으면 되는 겁니다.

이와 근접한 사고방식으로 접근한 것이 자동차 용품 브랜드 '테르 조TERZO'의 루프 박스였습니다. 루프 박스란 자동차 지붕에 설치하는 일종의 수납 박스입니다. 대용량의 확보, 공기저항, 경량화 등 다양한 조건을 고려하며 디자인을 진행하던 중 하나의 난관에 부딪혔습니다. 경쟁사가 자동차 좌우 어느 쪽에서나 열 수 있는 신상품을 시장에 내 놓아 인기를 끌기 시작한 것이었죠. 하지만 프로젝트 스케줄과 예산상, 양쪽으로 여닫을 수 있는 새로운 부속을 개발하기란 불가능했습니다.

그래서 생각한 아이디어가 앞뒤 모양이 같은 루프 박스 디자인이었습니다. 앞뒤 모양을 똑같이 디자인해 어느 쪽이든 차량 진행 방향으로 달 수 있게 했고 기존 부속으로도 간단히 양쪽 개폐를 가능하도록 만들었죠. 의도치 않게 탄생된 이 전후대칭 디자인은 아름다우며 개성적이기까지 했습니다.

　'개 사료'를 육지거북이가 먹으면 그게 바로 훌륭한 '육지거북이 사료'인 거죠. 어머니는 역시 위대한 존재입니다.

Hiroshi Iwasaki

문제해결연구소

동등하게 보기

형상과 배경을 뒤집어 보기 위해서는 어디가 형상이고 어디가 배경인지 지나치게 의식하지 않는 것이 중요합니다. 56페이지에 소개한 '뭉뚱그려 보기'를 활용하다 보면 어디에 정답이 있는지 깨닫게 되는 경우도 꽤 많죠. 뭉뚱그려 본다는 것은 사물을 동등하게 본다는 말이기도 합니다. 휴대전화를 만들 때 휴대전화가 아닌 휴대전화에 달린 스트랩을 보면서 의외의 힌트를 발견하게 될지도 모르는 것처럼 말이죠.

메인이 되는 것과 보조적인 것. 이렇게 양분해 바라보는 순간 선입관은 형성되고 맙니다. 여러 요소를 동등한 시각으로 보면 형상과 배경이 거의 같은 무게감으로 보입니다. 그러면서 전혀 다른 아이디어가 떠오르기도 합니다. 'A와 B를 교환하면 돈을 들이지 않고도 전혀 새로운 것을 만들 수 있지 않을까?' 이런 식으로 말이죠.

또한 다른 사람들이 '아무래도 상관없다'거나 '나중에 생각하면 된다'는 것들을 제일 먼저 생각해보는 것도 아이디어 창출에 대단히 효과적인 방법입니다.

'당연한 것'을 배합해
'메뉴에 없는 아이디어'를 만든다

TV 방송 녹화 때문에 유럽을 다녀왔습니다. '시계를 둘러싼 여행'이라는 내용이었는데, 이유는 잘 모르겠지만 어쩌다보니 방송에서 길안내 역을 맡게 되었습니다. 파리의 앤티크 숍을 돌고 제네바에서 열린 국제 시계 박람회를 방문해 브랜드 책임자, 저널리스트와 만나 이야기를 나눈다는 그런 콘셉트였죠.

저로 말할 것 같으면 수중에 손목시계가 없는 건 물론, 태어나서 시계를 한 번도 차 본 적 없는 사람입니다. 즉 시계에 전혀 흥미가 없는 사람인거죠. 이런 사실을 말하면 방송에서 제외되겠거니 싶었는데, 이게 웬걸 '그게 더 재밌다'며 설마 하던 촬영이 시작되기에 이르렀습니다. 방송 기획을 담당한 사람은 잡지 〈뽀빠이POPEYE〉, 〈브루터스BRUTUS〉의 편집장을 역임했던 이시가와 지로石川二郎 씨였습니다.

고급 시계 매장에 들어가 '시계를 차 본 적이 한 번도 없는데 뭔가 추천해줄 수 있느냐'고 물어보면 '시계에 관심도 없어 보이는데 우리

가게에는 뭐 하러 들어왔지?'하는 표정으로 저를 쳐다보곤 했죠. 저도 완전 동감이었습니다.

아무튼 그런 분위기로 촬영은 계속됐죠. 이번 촬영에서 유일하다고 할 수 있는 수확은 촬영 스태프 모두와 저녁을 먹을 때 이시가와 지로 씨가 살짝 가르쳐 준 '자차이 차즈케'였습니다.

해외에서 밥을 먹을 때 중화요리점을 선택하면 실패할 확률이 거의 없죠. 그래서 자주 신세를 지고는 하는데, 요리 마지막 즈음에 흰밥과 자차이, 뜨거운 자스민 차를 주문해 간장 한두 방울을 떨어트려 후룩후룩 먹는 게 '자차이 차즈케'입니다. 엄청 간단한 메뉴이지만 이게 놀랄 만큼 느낌이 좋단 말이죠.

지로 씨가 말하길, 로스앤젤레스 시내의 중국집에서 우연히 생각해 낸 메뉴였다고 합니다. 나중에 그 가게에 갔을 때 주방 쪽을 슬쩍 보니 종업원들이 전부 그걸 먹고 있더라고 하더군요. 그 이야기의 진위 여부는 제쳐놓더라도 자차이 차즈케는 정말 추천할 만합니다. 세계 어디에나 당연히 있는 중국집. 그리고 모든 중국집에 당연히 있는 식재료를 배합해 메뉴에 없는 것을 만들어냈다는 의미도 있죠.

디자인도 그와 비슷한 작업입니다. 흰 눈금이 인쇄된 자와 검은 눈금이 인쇄된 자는 일상에서 흔히 볼 수 있는 당연한 것들입니다. 그러나 그 둘을 배합하면 배경이 밝건 어둡건 어떤 상황에서도 길이를 잴 수 있는 전혀 새로운 자가 탄생합니다.

이런 아이디어를 내놓기 위해서는 당연한 것을 당연하게 보지 않는 시

1 자차이榨菜 : 중국의 뿌리채소 절임. 짜사이라고도 한다. 차즈케茶漬け : 밥에 차를 부어 먹는 일본 음식

선이 중요하죠. 아마도 지로 씨의 매력은 사물을 바라보는 그런 관점에 있지 않나하는 생각을 하며, 오늘밤엔 런던의 자차이 차즈케를 먹으러 가야지 싶네요.

Akihiro Yoshida

문제해결연구소

다른 것을 배합해도 '식중독'을 일으키지 않는 요령

배합에도 요령이 있습니다. 처음부터 그걸 노려서는 안 된다는 것이
죠. A와 B를 섞어서 무언가를 만들겠다고 의도한다면 아무래도 무
리가 따르기 마련입니다. 태어나 자란 환경이 다른 사람들끼리의 결
혼 같은 이야기라면 이해가 빠르겠네요. 두 가지를 의도적으로 배합
하다 보면 둘 다 어중간한 것이 될 가능성이 큽니다. '식중독'을 일으
키고 말 리스크가 상당히 높아지는 거죠.

그럼 어떻게 해야 좋은 배합이 가능할까요? 일석이조를 노리면 됩
니다. 두 마리 토끼를 쫓지 않고 한 마리 토끼에 집중해 아이디어
를 만들고, 결과적으로 그걸 이용해 몇 가지 과제를 동시에 해결하
는 방식이죠.

26페이지에서 살펴봤던 봄베이 사파이어의 라임용 케이스가 좋은
배합의 이상적인 예라고 할 수 있습니다. 원래는 봄베이 사파이어를
위한 새로운 광고물을 만들려던 프로젝트였지만 결과적으로 손가락
도 더러워지지 않고 테이블을 닦는 수고도 덜어주는 일석삼조의 결
과를 만들어낼 수 있었죠. 의도적으로 배합하지 않으면서 최고의 배
합을 탄생시킨 프로젝트였다고 할 수 있습니다.

'작은 종이 메모술'로 아이디어에
화학반응을 일으킨다

라이프스타일 잡지에 자주 등장하는 기획 중, '디자이너가 고집하는 소품'을 소개하는 코너가 있습니다. 펜이나 수첩 같은 문구류부터 가방, 시계, 안경 같은 일상 소품에 이르기까지 '이것이 아니면 안 된다'고 딱히 고집하는 게 없는 저로서는 모처럼 취재 의뢰를 받아도 어떻게 해야 좋을지 고민하게 됩니다.

만약 그게 펜이라면 '잉크가 나오는 정도'나 '미묘한 긁힘의 정도', 이런 식의 이야기를 기대하리라는 걸 잘 알긴 하지만, 솔직히 저는 써지기만 한다면 뭐든 좋다고 생각합니다. 패밀리 레스토랑 테이블 한쪽에 준비된 앙케트용 볼펜이더라도 상관없습니다. 일하는 데 아무 지장 없이 지극히 기분 좋게 사용하고 있으니까요.

하지만 군이 구분해본다면 스케치나 메모용 '종이'는 '작은' 것을 더 선호합니다. 기본적으로 아이디어라는 건 클라이언트와의 대화, 공장이나 쇼룸을 견학하는 가운데 발견하는 것입니다. 여유가 있을 때는 '가상의

클라이언트'와 '가상의 브레인스토밍'을 하며 놀이하듯 아이디어를 끄적이는데 그럴 때 필요한 게 종이죠. 종이 냅킨이든 영수증 뒷면이든 작기만 하면 뭐든 OK. 종이가 크면 '종이 전부를 채워야 한다'거나 '많은 아이디어를 생각해야 한다'는 강박관념에 시달려 오히려 아무것도 쓰지 못하게 되기 때문입니다. 페이지를 뜯지 못하는 노트류도 쓰지 않습니다. 제 의지와는 상관없이 아이디어가 시간별로 정렬되기 때문이죠.

그래서 제 경우에는 '한 장의 종이＝하나의 아이디어'라는 느낌으로 매일매일 조각조각 써둔 메모를 클리어 파일에 꽂아둡니다. 그리고 며칠 후 다시 펼쳐봤는데 아무 느낌 없는 메모는 곧바로 버려버립니다.

몇 주마다 한 번씩은 메모 파일을 펼쳐두고 '재고 정리'도 합니다. 맥락 없는 아이디어들을 그룹으로 만들어보기도 하고 순서를 정해가며 줄지어도 보고 겹쳐도 봅니다. 그러다 보면 가끔씩 재미있는 '화학 반응'이 일어나죠. 한 장 한 장 개별적으로 바라보는 절대평가와 여러 장을 비교하는 상대평가를 병행해간다는 느낌이라고나 할까요.

그리고 뭔가 '이거다'하는 걸 손에 넣었다는 느낌이 들면 관련 메모를 전부 버려버립니다. 머릿속에 남겨두기만 한 것이 나중에 써먹을 때 더 편하기 때문이죠.

그런 식이라면 포스트잇을 써도 좋지 않느냐고 하시겠지만 뒤쪽의 접촉면이 영 별로라서 말이죠. 먼지가 달라붙는데다가 미묘하게 접착력이 약하기 때문에 어느샌가 바닥에 떨어져 우리 집 강아지가 먹어버리기도 하고요.

말로는 아무래도 상관없다고 하면서도 의외로 집착이 강하다는 걸
깨닫게 되네요. 하지만 '작은 종이에 집착한다'는 걸로는 기삿거리가
되지 않으니까요.

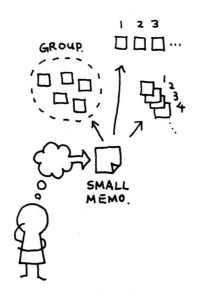

문제해결연구소

가상의 브레인스토밍으로 '빙의력'을 높인다

게임하듯 즐길 수 있기 때문에 매일 빼먹지 않고 '가상의 브레인스
토밍'을 합니다. '혼자 놀기'의 진수라고 할 수 있는 가상의 브레인스
토밍은 포인트만 잘 알면 큰 수확을 얻을 수 있는 수단이기도 하죠.
포인트는 간단합니다. 타인을 과감히, 그리고 억지로라도 내 안에 대
입해보는 겁니다. 어떤 신상품이 나왔을 때, 내가 디자이너 입장이었
다면 어떻게 했을까, 내가 소비자라면 좀 더 이렇게 해주길 원하지
않았을까, 타인에 빙의해보는 거죠.

남의 일에 얼마나 감정이입할 수 있는가. 이러한 '빙의력憑依力'은 아
이디어의 기점이 되어주는 힘이기도 합니다. 그런 감각을 자연스레
익힐 수 있다는 것이 가상의 브레인스토밍이 지닌 장점이죠. 소비자
의 입장. 상품개발자의 입장. 부장의 입장. 부하 직원의 입장이 되어
생각하다 보면 '그 상황. 그 입장에서는 말하지 못했겠지만 진짜 원
하는 건 이런 게 아닐까?'라는 게 보이기 시작합니다. 새로운 시점
을 획득할 수 있는 거죠.

아이디어에도 '경도硬度'라는 게 있습니다. 처음에는 부드럽던 이미지가 시간과 함께 '응고'되어 가는 느낌이라고 할까요. '머릿속 이미지 → 문자 → 스케치 → 2차원 도면 → 입체물'이라는 순서로 더 경화되고 딱딱해집니다.

소설보다는 만화, 만화보다는 애니메이션이 더 구체적이듯, 수용자의 입장에서는 후자의 것일수록 더 쉽게 전달됩니다. 그러나 그와 동시에 해석의 여지는 사라지게 마련이죠.

아이디어도 마찬가지의 메커니즘을 따르고 있습니다. 부드러운 상태로 머릿속에서 맛이 들면 '발효'의 여지가 있어 다른 아이디어나 정보와 화학 반응을 일으키기 쉬워집니다. 반대로 굳어버린 아이디어는 머릿속에 '보관'되고만 있는 상태라고 할 수 있죠. 이런 아이디어는 점차 잊혀져 '퇴화'되는 경우는 있어도 거기서부터 새롭게 발전하는 경우는 없습니다. 그렇기 때문에 '부드러운 상태를 유지할 수 있느냐', '아이디어를 가장 좋

문제해결연구소

은 타이밍에 순간적으로 구체화할 수 있느냐'는 것이 중요해지는 거죠. 일반적으로 말하는 '머리가 부드럽다', '유연한 발상의 소유자'라는 말은 아이디어의 경도를 다루는 법이 뛰어남을 말하는 것이기도 합니다.

제 경우, 아이디어를 부드럽게 유지하기 위해 가능한 한 스케치를 하지 않으려 합니다. 잊지 않을 정도로 이미지화한 단어를 스마트폰에 입력해두는 정도죠. 그림을 그려야 한다면 가능한 한 추상적으로 그립니다. 사실 일부러 그렇게 그린다기보다는 그림 실력이 형편없어서 그렇다고 할 수 있지만 말이죠. 그런데 아이러니하게도 이 '형편없는 스케치'가 좋은 겁니다. 훌륭하게 그려놓으면 그 비주얼에 묶여 아이디어를 섣불리 고정화시켜버리기 때문이죠. 어쩐지 변명 같아져버린 이야기를 창피한 기색도 없이 하고 있는 것 같네요.

디즈니에서 의뢰받은 테이블을 디자인하며 경화와는 정반대의 작업을 했던 적이 있었습니다. 이미 굳어져버린 이미지를 추상화한, 이른 바 연화軟化의 작업이었죠.

디즈니의 '곰돌이 푸'는 누구나 알고 있는 캐릭터입니다. 말하자면 이미지가 굳어져버린 존재라 할 수 있죠. 그 캐릭터를 그대로 가져와 가구로 만들면 아무래도 유아스러워질 수밖에 없습니다. 그래서 캐릭터를 추상화시켜 작업했습니다. '듣고 보니 곰돌이 푸처럼 보이기도 한다'는 수준까지 추상화를 진행했죠. 단순한 목제 테이블이지만 윤곽이라든가 색조 같은 데에서 어딘가 모르게 캐릭터의 분위기를 자아내고자 노력했던 프로젝트였습니다.

도쿄 다이칸야마代官山에 위치한 쓰타야 서점蔦屋書店에서 디즈니 테이블의 발표 겸 전시 행사를 가졌습니다. 그런데 어느 꼬마 숙녀가 테이블을 의자 삼아 책을 읽고 있더군요. 역시나 아이들은 머리가 유연하구나, 감탄하고 말았죠.

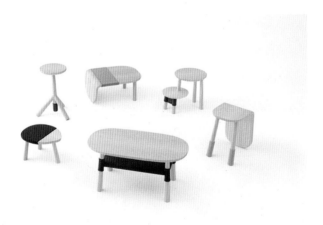

문제해결연구소

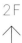
한 발만 물러서도 아이디어는 무한대로 증식한다

어느 정도 완결된 것을 어떻게 요리해야 하나 고민하다 보면 선택할 수 있는 게 의외로 없다는 사실을 깨닫게 됩니다. '곰돌이 푸'처럼 말이죠. 기존 상품에 캐릭터 그림을 붙이는 경우가 많은 것도 그 때문입니다.

이런 경우 '한 발 물러서기'를 통해 아이디어를 부드럽게 만들어봅니다. 딱딱하게 굳은 캐릭터를 내려놓아 보는 거죠. 곰돌이 푸라고 느껴지는 최대한의 마지노선까지 추상화하고 간략화하는 과정을 진행하다 보면 선택할 수 있는 것의 양도 늘어나게 됩니다. 가능성의 폭도 넓어지게 되죠. 즉 '경도를 낮춘다', '부드럽게 만든다'는 것은 선택지를 늘리는 작업이기도 합니다.

달리 말하자면 늘 한 발 물러선 상태를 유지하며 가능한 한 일상에서부터 선택지의 양을 줄이지 않는 것이 중요합니다. 예를 들어 어떤 결정을 오늘 하든 내일 하든 크게 상관없다면 내일 결정하는 게 더 좋습니다. 한 발 물러선 상태에 하루 더 머물게 되면 아이디어가 전혀 딴판으로 바뀔 수도 있기 때문입니다.

물론 척척 결정해나가는 게 기분이야 더 좋겠죠. 하지만 다소 찜찜하

더라도 최대한 미뤄보는 것. 그런 습관을 들이면 유연한 발상도 자연
스레 몸에 붙게 됩니다.

'재밌는 아이디어가 좀처럼 찾아지지 않는다'는 사람이 있는데, 그 원인은 '입력'과 '출력'의 순환이 바르게 이뤄지지 않기 때문입니다.

사람은 들숨과 날숨을 반복해 호흡하고 섭취와 배설을 반복해 몸에 필요한 영양분을 흡수합니다. 아이디어도 마찬가지입니다. 아무것도 없는 곳에서 아이디어가 갑자기 생겨나는 일은 없으니까요. 입력이 있기에 출력도 가능한 것이죠.

또한 부드러운 입력 작업을 하기 원한다면 출력 작업이 일정하게 계속되어야만 합니다. 그래야 머릿속에 여유가 생기기 때문이죠. 그러므로 단독으로 아이디어를 내는 것만 고집할 게 아니라, 입력과 출력의 순환을 자기 안에서 어떻게 만들어 낼 것인가를 고민하는 게 더 중요합니다.

아이디어의 원재료인 정보를 수집할 때도 요령이 필요합니다. 흑백을 구분하지 않고 가능한 한 '회색' 상태를 유지한다는 것이 그 요령이죠. 어떤 정보가 도움이 될지는 마지막의 마지막까지 가봐야 알 수 있는 것

입니다. 가능한 한 사물을 판단하지 않고 느슨한 상태를 유지하면서 뇌로 침투하는 정보의 양을 늘린다고나 할까요.

또한 머릿속에 들어온 모든 정보를 '비주얼화'하는 것도 효과적입니다. 숫자든 문자든 사람의 감정이든 그 어떤 정보라도 마찬가지입니다. 정보를 어떤 '상'으로 만들어 저장하면 머릿속에 훨씬 더 쉽게 정착되기 때문입니다. 이게 어려운 사람은 정보를 '색'으로 남기는 것도 하나의 방법입니다. '논리'를 '이미지'로 변환하면 '정보'가 '아이디어의 원재료'로 거듭나죠.

입력 작업에서 또 하나 중요한 점은 사물을 바라볼 때 가능한 한 긍정적이고 적극적이어야 한다는 점입니다. 장점을 장점으로 제대로 인식하는 것, 그리고 설사 단점이라 할지라도 보는 시선을 바꿔 장점으로 바꿔버릴 수 있을 정도의 적극성이 필요합니다. 정보량이 같음에도 불구하고 '아이디어를 많이 만들어내는 사람'과 '그렇지 않은 사람'으로 나뉘는 것은 정보를 대하는 이런 자세의 차이 때문입니다.

그렇다면 출력 작업에서는 어떤 점에 신경 써야 할까요? 아이디어를 내는 데 결코 소극적이어서는 안 된다는 점이 중요합니다. 다소 틀렸다 할지라도, 핀트가 어긋났다 할지라도 계속 밖으로 꺼내놓아야 합니다. 그래야 아이디어의 원재료인 정보가 머릿속에 원활하게 들어갈 수 있기 때문입니다.

제 경우, 입출력의 순환을 부드럽게 하기 위해 매니지먼트 팀의 도움을 받아 스케줄을 조정하고 있습니다. 입력과 출력이 뒤죽박죽 뒤섞

문제해결연구소

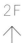
이지 않도록 2주에 1회 정도 '취재일'과 '입력일'을 나눠놓은 것이죠. 말은 이렇게 해도 그게 잘 안되긴 합니다. 디자인 중독자인지라 취재일에도 슬금슬금 아이디어를 생각하게 되니 말이죠.

흑백의 경계를 나누지 않는 '회색 사고법'

사물을 회색으로 본다는 건 무슨 의미일까요? '사물의 모든 것을 부정하지도, 긍정하지도 않는다'는 말입니다. 흑백의 경계를 확실히 구분하지 않고 그 안에서 내게 필요한 것을 전부 취하겠다는 사고법이기도 하죠.

186페이지에 등장할 '3D프린터의 약점' 이야기에서도 살펴보게 되겠지만, 하이테크의 모든 걸 긍정해 그쪽으로만 달려가기보다는 하이테크에 이러이러한 부정적인 부분이 있다면 그것을 아날로그적인 요소로 보충해볼 수도 있는 겁니다. 만약 대량생산이 힘들다는 단점이 있다면 그것을 장점으로 어필하는 식으로 사고를 진행해나갈 수도 있다는 거죠.

하이테크의 모든 것을 긍정해버리면 기술이라는 요소에 끌려다니게 됩니다. 나쁜 표현을 쓰자면 거기 이용당하는 경우도 꽤 많죠. 그러므로 장점과 단점을 중립적인 시선으로 보는 것이 무엇보다 중요합니다. 이럴 때도 '회색 사고법'이 큰 도움이 되죠.

문제해결연구소

09 공상으로

'아이디어 서랍'의 개수를 늘린다

강아지와 산책하는 코스 중간에 자판기가 한 대 있습니다. 그런데 여느 때와 뭔가 달라 보인다 싶더니, '홋토 조지아ほっとジョージア'라는 캔 커피 광고 문구와 여배우 나가사쿠 히로미永作博美의 얼굴이 붙어 있더군요. '어디선가 본 적 있는 느낌인데?' 싶어서 생각해보니 예전에 이이지마 나오코飯島直子가 등장했던 조지아 광고과 비슷한 느낌이었습니다. '그럴 때, 조지아', '조지아, 잠깐의 휴식'같은 헤드카피의 감성적이고 편안한 스타일의 광고였죠.

그 즈음부터 혼조 마나미本上まなみ, 이가와 하루카井川遥, 요시오카 미호吉岡美穂 같은 '청순하고 편안한 스타일'의 여자 연예인들이 속속 데뷔했었죠. '경기가 좋을 때는 섹시한 스타일, 경기가 나쁠 때는 청순한 스타일' 연예인들이 인기를 얻는다는 이론에 따르면, 나가사쿠 히로미가 캔커피 광고로 등장한 것을 본 이상, 시대적 분위기로는 아직 경기가 좋다고 말할 수 없지 싶네요.

그런데 이 '홋토'라는 키워드는 '홋토스루' 즉, 커피를 마시며 '한숨 돌린다'는 의미뿐만 아니라, 같은 브랜드의 신제품인 '홋토 진저에일Hot Ginger Ale'의 광고도 겸하고 있다고 볼 수 있죠.[1] 시험 삼아 마셔봤더니 맛이 있다고도, 없다고도 할 수 없는 미묘하게 '그저 그런' 맛이었습니다.

벨기에의 뜨거운 맥주나 감기에 걸리면 데운 콜라를 마시는 북미 지역의 관습을 생각해보면 홋토 진저에일이야말로 '있을 법한데 지금껏 없었던' 상품인지도 모르겠네요. 왜 지금까지는 없었을까 생각해보면, 온도가 높아질수록 액체의 표면장력이 낮아져 탄산이 빠져나가버리기 때문일 겁니다. '표면장력을 어떻게 끌어올렸을까?' 제 뇌로는 아무리 생각해도 알 수가 없지만 이런 추측은 가능합니다. 비눗방울 만들 때 설탕을 한 꼬집 넣으면 방울이 잘 안 터지게 되죠. 가령 이것이 표면장력과 연관이 있다면 진저에일에 포함되어 있는 당분과 뭔가 관계 있는 건 아닐까 하는 거죠.

이처럼 언뜻 쓸데없어 보이는 것이라 하더라도 '흥미'를 갖고 '다양한 방면에서 공상의 나래를 펼쳐보는 습관'이 디자이너에게는 꼭 필요합니다. 누가 어떤 생각으로 이 상품을 세상에 내보냈는지, 그것이 시대의 분위기를 어떻게 반영하고 있는지, 공상의 나래는 무궁무진하죠. 바로 당장 도움이 되지 않을지는 모르지만 그런 작은 생각들이 하나하나 모여 언젠가는 귀중한 '아이디어 서랍'이 되어줄 것이 분명하니까요.

홋토 진저에일을 한 캔 더 뽑아 차갑게 해서 마셔봤더니 뭐랄까, 무

난하게 맛있는 맛이었습니다.(웃음) 진한 생강의 풍미와 적당한 당도, 너무 세지 않은 탄산의 느낌까지. 차갑게 마신 진저에일이야말로 '청순하고 편안한' 느낌이었다고 할까요. '뒷면의 뒷면은 앞면'이라는 말은 이런 경우를 말하는 건가 봅니다. 냉장고에서 차갑게 식힌 '아이스 홋토 진저에일', 강력 추천합니다.

뒷면의 뒷면은 앞면

'뒷면의 뒷면은 앞면'은 발상법으로서도 상당히 재밌는 것이죠. 그야말로 생각지도 못한 것을 생각해내거나 아이디어의 서랍을 늘려가는 데 효과적인 발상법입니다.

기본적으로 저는 늘 사물의 '뒷면'을 보려고 합니다. 좀 더 파들어가다가 '뒷면의 뒷면이 되어 앞면으로 돌아가는' 경우도 가끔 있죠. 자. 그렇다면 이런 경우의 앞면과 제일 처음 봤던 앞면은 같을까요? 아닙니다. 평범하게 앞만 보고 있던 사람과 뒤를 파헤치다가 그것을 다시 뒤집어본 사람과는 사물을 바라보는 방식도 아웃풋도 다를 수밖에 없죠.

당연히 존재하는 것을 제외시켜 보는 것. 그리고 그것을 과감히 뒤집어보는 것. 그러나 다시금 제외시킨 것의 필요성을 깨닫고 원래대로 돌아오는 것. 얼핏 봐서는 헛수고 같아 보일 수도 있습니다. 그러나 그 중요성이나 우선순위를 재인식하는 것만으로도 큰 가치가 있죠. 또한 뒤집고 돌아오는 작업 안에서 아이디어는 더 반짝이며 윤이 납니다. 자연스레 정리도 되고 말이죠.

10 '잊는 기술'로
다음 아이디어를 불러들인다

옛날부터 저는 기억력이 나빴습니다. 그래서 학교 시험 같은 데서는 꽤 고생했죠. 한 살 위인 형은 기억력이 정말 좋았습니다. 굳이 외울 필요 없이 모르는 게 있으면 옆에 있는 형한테 물어보면 됐으니까요. 롯데 야구단 팬이었던 형은 1군과 2군을 오가는 수비 위주 선수의 타율까지 모조리 외우고 다닐 정도였습니다. 그야말로 '걸어 다니는 외장 하드'였죠.

또 변함없이 이렇게 저의 능력 없음을 딴 사람 탓으로 돌리고 있네요. 하지만 사실 '기억하는 일'보다 '잊는 일'이 의외로 어렵고 중요한 게 아닌가 생각하게 됩니다. '눈앞에 놓인 컵의 색깔을 기억하는 것'과 '컵을 봤다는 것 자체를 평생 잊어버리는 것'을 비교한다면 후자의 난이도가 더 높은 것처럼 말이죠.

자, 그럼 이 '잊는 기술'이 아이디어에 어떤 도움을 준다는 걸까요? 생각을 하다가 스트레스를 느낀다는 것은 '지금 생각하는 것 이외의 것

이 아직 머릿속에 남아 있다'는 말이기도 합니다. 그러므로 지금 필요한 것 이외의 것을 의식적으로 망각할 수 있다면 쾌적한 사고가 가능해진다는 말이기도 하죠.

그렇다면 잘 잊기 위해서는 어떤 요령이 필요할까요? 성질이 전혀 다른 생각거리를 한꺼번에 많이 가지고 있는 것이 '원활한 망각'의 요령이라 할 수 있습니다. 생각거리가 많으면 자연스레 쓸데없는 것들이 떨어져 나가게 되기 때문입니다. 또한 당면한 생각을 반드시 일단락 짓는다는 것도 또 하나의 중요한 요령입니다. 무언가를 일단락했다는 '개운한 기분'이 망각을 가속화시키기 때문이죠.

제가 300건 이상의 프로젝트를 동시에 맡고 있는 걸 보고 다들 놀라워 합니다. 하지만 여러 생각거리를 한꺼번에 갖고 있으니 망각이 쉬워지고, 그러다보니 하나하나의 프로젝트에 집중하기 쉬워진다는 단순한 이유 때문이지 그리 특별한 요령이 있는 건 아닙니다.

2013년, '고쿠요 퍼니처'와 함께 '브래킷brackets'이라는 사무용 소파를 디자인했습니다. 조립이 자유로운 회의용 소파 시스템이었죠. 매출이 좋았던지, 2014년에는 같은 회사에서 사무용 스탠딩 테이블 시스템인 '브래킷 라이트brackets-lite'를 개발하게 됐습니다. 잠시 멈춰 서서 걱정되는 일에 대해 가볍게 이야기 나눌 수 있을 것 같은 이미지. 그런 느낌을 자아내도록 신경 쓰며 디자인했죠. 테이블에 기대 이야기할 수 있도록 상판에는 부드러운 쿠션 소재를 사용했습니다.

'생각을 정리해 개운한 기분으로 그 자리를 뜬다, 그러면서 그 건에

대해 잊게 만들어준다'는 면에서 보자면, 브래킷 라이트는 뭔가를 '잊게' 만들어 주는 가구인지도 모르겠네요.

　여전히 건망증이 심한 저로서는 잊게 만들어주는 가구보다는 기억력이 좋아지게 만들어주는 가구가 더 필요하지만 말이죠.

Akihiro Yoshida

아이디어가 나오지 않을 때에는 '멈춰보는 용기'를

바보스러울 정도로 마구 아이디어를 쏟아내는 제 원고를 읽다 보면, 아이디어를 내기 위해 엄청나게 애쓰는 사람처럼 비춰질 수도 있겠다는 생각이 드네요. 하지만 아이디어를 내기 위해서는 억지로 애쓰는 시간보다 평상심으로 있는 시간이 훨씬 더 필요합니다.

물론 세상에는 애써서 찾아지는 대답도 있습니다. 하지만 아이디어, 특히나 찰나의 영감은 그렇지 않습니다. 아무리 시간이 지나도 아이디어가 나오지 않는 괴로운 상황에 처하게 되는 일도 많기 때문이죠. 그럴 때는 미련 없이 곧바로 멈춰 봅니다.

뇌는 아무리 애를 써도 그 앞에 무언가 없다는 사실을 본능적으로 압니다. 그래서 지치게 되는 거죠. 집중력이 없다거나 의욕이 없다거나 그런 것과는 전혀 다른 문제입니다.

그러므로 장기적으로 봤을 때, 지쳤다 싶으면 다른 일을 하는 게 훨씬 효과적입니다. 물론 멈추는 데도 용기가 필요합니다. 하지만 무리하지 않고 애쓰지 않는 것의 장점에 대해서도 인식해보는 게 어떨까 싶어요.

문제해결연구소

11
‘빠른 결단’과
‘양자택일’

‘디자이너에게 필요한 능력'에 대해 물으면 제일 먼저 '독창성'이나 '기발한 발상' 같은 것을 꼽기 마련입니다. 하지만 그와 비슷하게, 혹은 그 이상으로 필요한 것이 '결단력'이죠. 아무리 훌륭한 아이디어를 머릿속에 그렸어도 결단력이 없으면 그것을 손에 잡히는 것으로 만들어 세상에 내보낼 수 없기 때문입니다.

상품을 만든다는 건 결단의 연속입니다. 소비자의 요구, 생산성, 기능, 비용, 스케줄 등에 대한 최적의 결단을 끊임없이 해나가야만 프로젝트를 성공으로 이끌 수 있습니다. '결단의 요령' 같은 것이 만약 존재한다면 이런 게 아닐까 싶어요. '틀려도 괜찮으니 가능한 한 빠른 결단을 내린다.'

초반에 틀리면 궤도 수정을 할 수 있지만 시간이 경과되면 복구가 어려워집니다. 뿐만 아니라 그 시간만큼 선택할 수 있는 선택지의 양도 점점 줄어들죠. 즉 결단을 '틀리는' 것보다 결단이 '늦어지는' 쪽의 피

해가 더 크다는 겁니다.

　좋은 결단을 내리기 위해서는 스피드와 더불어 선택지 안에서 '해답을 좁혀가는 기술'도 필요합니다. 처음부터 정답을 찾기는 어렵지만 정답이 아닌 것을 찾기란 비교적 쉬운 편이죠. 정답이 아니라는 걸 알아차리기만 해도 결단에서의 정답률은 저절로 올라가게 됩니다. 그래서 아무리 복잡한 문제라도 '양자택일'로 선택지를 줄여버립니다. 어려워 보이지만 익숙해지면 의외로 쉬운 작업이기도 합니다.

　또한 경우에 따라서는 선택지가 하나밖에 없는 경우도 있죠. 이럴 때는 또 하나의 선택지를 더 찾습니다. 결단이란 예전의 '슈퍼마리오' 게임처럼, A버튼이 점프고 B버튼이 달리기일 때, 둘 중 상황에 맞는 버튼을 골라 누르는 느낌과 비슷하다고 할 수 있어요. 그럼에도 결단이 헷갈린다면 '제일 처음 맞다고 생각한 것'이나 '난이도가 높은 것'을 고르면 대부분 정답입니다.(웃음) 이처럼 아이디어는 염주처럼 꿰어져 있는 '결단의 연쇄'에 의해 형태를 가진 것으로 탄생하게 되는 거죠.

　골드 체인으로 된 액세서리 디자인을 한 적이 있었습니다. 통상적으로 펜던트 부분은 진주나 다이아몬드로 되어 있지만 일부러 체인 부분에 주목했습니다. 장인의 손기술로 체인을 하나하나 접착시켜 하트나 꽃 같은 윤곽을 만들어 펜던트를 대신했죠.

　개인적으로는 '어머니의 날' 선물로 딱 좋겠다는 생각을 하면서 만들었지만, 막상 그날이 오자 상품 제작 때와는 달리 어떤 걸 골라야할지 쉽게 '결단'내리지 못하는 저였음을 고백합니다.

Akihiro Yoshida

'강력한 선택지' 두 개로 걸러내는 습관을 들인다

반드시 정답을 도출해내는 결단력을 익히기란 불가능하죠. 하지만 선택지를 두 개로 좁히는 것은 일종의 기술이기 때문에 훈련으로 키울 수 있습니다. 두 개의 선택지 중 하나를 선택하는 절대적인 방법이 없듯 승부처에서 리스크를 확실히 줄이려면 제대로 된 선택지 두 개를 걸러내는 것이 매우 중요합니다.

이를 위해서는 틀린 선택지 두 개를 남기지 않도록 해야 하는데, 거기에 요령이 있습니다. 양극단적인 두 개의 선택지를 준비해 그 양쪽 끝을 서로 잡아당기는 것이죠. 평범/비범, 적극적/소극적, 대비하다/방치하다… 찾아보면 의외로 답은 쉽게 보입니다.

무엇보다 무서운 것은 어설프게 끝나버리는 겁니다. 처음부터 잘못된 선택지를 지워버려 실패라도 한다면 거기에서 얻을 수 있는 것이 아무것도 없기 때문입니다.

강력한 선택지를 두 개, 그리고 최단 코스로 발견하는 것이 결단에 있어서는 가장 중요한 일입니다

문제해결연구소

뇌가 쾌적하다고 느끼는
몇 개의 '스위치'를 가진다

해외 출장만 나갔다 하면 얼굴에 여드름이 돋고는 했습니다. 건조한 공기, 시차로 인한 불규칙적인 생활, 기름진 음식 같은 것들 때문이었죠. 그런데 요즘 들어서는 출장을 다녀와도 여드름이 전혀 돋지 않고 있어요. '너무 약해져 있으면 감기에 걸려도 열이 나지 않는다'고 하던데 그 비슷한 현상이 아닐까 싶습니다. 여드름이 생길 기력이 없다는 것이 실질적인 이유겠지요. 그 대신이라고 하기는 좀 그렇지만, 웬일인지 여드름 대신 귀밑머리에 비듬이 생기고 말았습니다.

이런 것만 봐도 사람이란 환경에 크게 영향을 받는 존재구나 새삼스레 느끼게 됩니다. 그런 연유도 있어 일하는 곳의 환경을 개선해보기로 했습니다. 5년 정도 써왔던 사무실 인테리어에 손을 대보기로 했죠.

반개인실 분위기의 책상에서 한 명 한 명 집중할 수 있게 했고 소음과 먼지가 발생하는 모형 작업용 공간은 별도로 준비했습니다. 점심식사나 휴식을 취할 수 있는 공간도 만들었죠. 사내 디자이너의 표정이나

성과물을 보고 있으면 '온ON과 오프OFF의 변화를 준 오피스 공간'이 효과를 내고 있다고 보여지네요.

프로라면 분명 어떤 환경에서도 안정된 아웃풋을 내놓아야 합니다. 하지만 프로도 인간인지라 환경의 영향을 받을 수밖에 없죠. 그렇기 때문에 아웃풋을 위한 '환경 만들기'도 중요한 업무가 되는 겁니다.

일을 몰아쳐야 더 좋은 아이디어가 나오는 사람이라면 스스로 그런 상황에 몰아넣는 기술을 몸에 익혀야 합니다. 저처럼 환경의 변화를 싫어하는 타입이라면 출장지에 자질구레한 것들을 들고 가서라도 같은 환경을 재현하려 노력해야 한다는 거죠. 음악이든 카페든 어떤 외적요인이든 상관없습니다. 결국은 자신의 뇌가 쾌적하다고 느끼는 '스위치'를 가지고 있느냐의 여부가 승부를 결정짓는 요인이 된다고 할 수 있죠.

2013년 5월, 인터넷을 이용한 광고 플래닝, 프로모션을 기획하는 회사 '스페이스박스'의 사무실을 설계했습니다. 스페이스박스라는 이름에서 드러나듯 '다양한 자극이 상자 안에서 튀어나오는 이미지'를 표현하고 싶었죠. 그래서 상자의 종이 일부가 젖혀진 듯 보이는 회의실을 디자인했습니다. 젖혀진 벽이 '스위치'의 역할을 해주길 바랐죠. 외부와 부드럽게 연결하면서도 적당히 시선을 가려주기 때문에 상자 주변으로 늘 사람이 움직이고 있는 듯한 액티브한 환경을 조성할 수 있었습니다.

그 이후 다양한 기업으로부터 오피스 환경 디자인을 의뢰받게 되었습니다. 하지만 그 전에 제 귀밑머리 두피 환경부터 어떻게든 해야 할 텐데 말이죠.

Daici Ano

환경의 서랍 개수를 늘려 뇌를 편안하게 만든다

'프로인 이상, 남극에 있든 하와이에 있든 같은 퀄리티, 같은 스피드로 아이디어를 내야 한다. 그걸 못 하는 게 무슨 디자이너인가.' 스스로 이렇게 질책할 때가 있습니다.

하지만 그와 반대로 이런 생각도 하게 됩니다. '뇌에 스트레스를 주지 않는 쪽이 더 좋다. 자신의 뇌가 원하는 환경을 제공해주면서 더 좋은 아이디어를 낼 수 있게 해주는 것이 일반적인 해답이지 않을까?'

머릿속 상태는 매일 변화합니다. 하루 중에도 뇌는 여러 가지 모드로 작동됩니다. 하나의 환경으로 그 모두를 충족시키기란 꽤나 어려운 일이죠. 그렇기 때문에 '생각의 종류'나 '뇌의 상태'에 따라 응대할 수 있는 환경을 다양한 '서랍'으로 준비해두는 게 좋습니다. 말하자면 항상 같은 퀄리티의 아웃풋을 내놓기 위해, '뇌를 편하게 만드는' 가능한 한 다양한 방법을 익혀보자는 그런 발상인 거죠.

NHK의 다큐멘터리 '프로페셔널, 일의 방식'에서 저를 밀착 취재하게 됐습니다. 해외출장에도 방송팀이 따라붙었기 때문에 코 한 번 맘껏 후비지 못하고 보통의 세 배 정도는 신경을 곤두세워야만 했죠.

거친 언사나 실언, 기업명, 상품명 같은 걸 무심코 내뱉는 건 아닐까, 핀 마이크를 단 채로 화장실에서 일을 보게 되면 어쩌나, 늘 긴장한 상태였습니다. 그 여파 때문인지 공항의 수화물 검사장에서 여성 검사관과 이런 대화를 나누게 되었습니다.

"컴퓨터 같은 전자제품을 가방에서 꺼냈습니까?"
"꺼냈습니다."
"주머니 안 내용물을 전부 꺼냈습니까?"
"꺼냈습니다."
"바지 지퍼를 닫아주세요."

"꺼냈⋯sorry."

이렇듯 어이없는 소지품 과잉 제출 사건도 있었죠. 지퍼나 열고 다니는 사람한테 프로의 방식 같은 거 듣고 싶지 않다는 소리가 나올 것도 같네요.

방송 외에도 시사 주간지 〈아에라AERA〉의 표지모델이 된다거나 월간지 〈펜Pen〉에서 '한 권의 특집'으로 넨도의 디자인을 다룬다거나 하면서 '디자인이란 무엇인가'라는 지극히 당연한 질문을 자주 받게 됐죠. 그러면서 깜짝 놀란 점이 있었습니다. 제가 그 질문에 대해 간결하고 명확한 설명을 하지 못한다는 점이었습니다. 철저하게 이성과 논리로 구성된 상품 제작의 가장 마지막에 아주 미세한 '감각적 요소'가 개입되어 있기 때문입니다. 99퍼센트는 설명 가능하지만 마지막의 1퍼센트가 도무지 쉽지 않은 거죠.

이 감각적 요소는 프로젝트에 따라 증가하기도 하고 감소하기도 합니다. 아리타야키有田焼[1]의 노포老舗 겐에몬源右衛門을 위해 디자인한 식기 컬렉션은 감각적 요소가 다소 많이 포함된 프로젝트라 할 수 있죠.

겐에몬의 특징인 쪽빛 무늬와 다미무라濃みムラ[2]는 그대로 살리기로 하고 그릇 형태는 일반적인 형태를 가져와 쓰기로 했습니다. 새로운 기술을 사용해 적당한 가격대를 목적으로 했죠. 그리고 겐에몬의 대표적인 무늬인 '덩굴 그림'을 이용해 다양하고 새로운 무늬를 만들기로 했습니다. 서로 다른 무늬의 그릇을 조합해 쓰는 즐거움을 제안해보자는

생각에서였습니다. 좌뇌의 역할은 여기까지, 이제 남은 건 마치 DJ가 음악을 리믹스하듯 우뇌를 풀가동해 아드레날린을 대방출하는 것이죠.

이 마지막의 감각적 요소를 어떻게든 방송 녹화 기간 안에 밝혀내고 싶었습니다. 제대로 설명하고 싶었죠. 물론 그 전에 최우선으로 해야 할 일은 바지 지퍼 관리겠지만 말이죠.

Akihiro Yoshida

1 규슈 북부에 위치한 아리타 현에서 만든 도자기
2 큰 붓으로 쪽빛 유액을 칠할 때 나타나는 일정한 얼룩

좌뇌와 우뇌에는 명확한 '사용처'가 있다

유럽, 특히나 이탈리아나 프랑스 디자이너 중에는 우뇌형이 상당히 많습니다. 그들은 직감을 사용해 아름다운 것을 만들며, 심지어 그 상태 그대로 상품화하는 경우도 있죠. 그건 또 그것대로 매력적인 일이긴 합니다. 하지만 그 영감의 가치를 전원이 공유할 수 있느냐고 한다면 꼭 그렇지만은 않죠.

한편 독일, 미국, 일본 등 기업 주도로 상품 제조가 이루어지고 있는 나라에서는 디자이너가 기업에 소속되어 있는 경우가 많습니다. 그렇기 때문에 좌뇌형, 즉 문제해결형 발상이 그 주류를 이루고 있죠. 문제해결형 발상에서 나온 아웃풋은 대중에게 전달되기 쉽고 마케팅, 광고 선전 활동과도 연동되기 때문에 전 세계로 침투하기는 쉽지만 오리지널리티를 가지는 상품이나 혁신적인 상품이 될 가능성은 낮은 편이죠.

그래서 우뇌와 좌뇌의 밸런스를 항상 의식하려고 합니다. 정확히 50퍼센트씩 차지할 정도의 균형 잡힌 밸런스를 목표로 하고 있죠.

예를 들어 '이런 물건이 있다면 엄청난 일이 벌어질지도 모른다'는 순간적인 영감에서 시작된 프로젝트도 있습니다. 이 경우 우뇌를 보

문제해결연구소

조하기 위한 좌뇌의 역할, 즉 이미지나 아이디어의 정리, 그것의 전달 방법에 대한 고민이 프로젝트 후반전에서 높은 비율을 차지하게 되죠.

한편 겐에몬의 경우에는 좌뇌를 먼저 사용했습니다. '덩굴무늬를 살리자', '금형을 새로 만들지는 말자'는 식의 논리적이고 이성적인 구성을 통해 겐에몬이 지닌 잠재력을 끌어내고자 했습니다. 그리고 마지막에 우뇌를 사용해 논리적 구성을 흐트러뜨리며 약간의 장난스러움을 더했던 프로젝트였다고 할 수 있어요.

즉 좌뇌와 우뇌 중 어느 게 더 우월하냐에 대한 문제가 아니라는 거죠. 최종적인 아웃풋을 봤을 때 좌뇌와 우뇌의 비율이 50대 50인 것. 개인적으로는 이것이 가장 좋은 밸런스가 아닐까 생각합니다.

문제해결연구소

3F

디자인 시선으로 생각하면
진짜 '해결법'이 보이기 시작한다

- 사토 오오키 식 '문제해결' 강좌

룰을 부드럽게 흐트러트리다

매스미디어의 위력은 정말이지 대단하네요. TV 출연 2개월 만에 이런 저런 의뢰를 100여 건 가까이 받았으니 말이죠.

디자이너의 본분은 기업이 껴안고 있는 다양한 과제를 해결하는 것입니다. TV 출연 후 한꺼번에 여러 의뢰를 받게 되면서 새삼 다시 놀랐습니다. 음식점이나 부티크의 내장 설계부터 시작해서 공산품, 화장품, 식품의 패키지 디자인, 기업 로고에 이르기까지 디자인적인 과제를 껴안고 있는 사람들이 세상에 이렇게나 많았던가 하고 말이죠.

신기술이나 신소재를 개발 중인 기업들로부터는 자신들이 개발한 것을 활용할 수 있는 상품이 없겠느냐는 의뢰를 받기도 했고 '운송 중에 과일에 상처를 내지 않는 포장재', '환자들이 편안하게 머물 수 있는 병원 로비', '거추장스럽지 않은 우산 커버' 등 꽤 구체적인 상담에 이르기까지 의뢰 내용은 천차만별이었죠.

심지어는 '도시를 디자인해 달라'는 시장의 의뢰도 있었고 '내 인생

문제해결연구소

을 디자인해주길 바란다', '당신 인생을 디자인하고 싶다'는 사람까지 등장하더니 마침내는 '우리 집 손녀와 맞선을 봐줄 수 있느냐'는 감사한(?) 의뢰마저 받았습니다.

이렇듯 천차만별 다양한 과제를 해결하는 데 있어 중요한 것은 그 과제를 정직하게 있는 그대로 받아들여서는 안 된다는 것입니다. 눈앞에 드러나는 문제보다 애초에 왜 그 문제에 다다르게 되었는지 '일의 발단'을 공유하면서 여러 실마리를 찾을 수 있기 때문이죠.

예를 들어 '벽이 더러우니 흰색으로 칠해주길 원한다'는 과제가 있는 경우, '네, 알겠습니다'하며 무조건 벽을 흰색으로 다시 칠했다고 그것을 '진정한 해결'이라 부를 수는 없죠. 더러워지게 된 근본적인 원인은 무엇인지, 왜 흰색으로 다시 칠하고 싶어졌는지, 앞으로는 '쉽게 더러워지지 않는' 벽으로 만드는 것이 좋은지 아니면 '더러움이 눈에 잘 띄지 않는' 정도로도 괜찮은 건지, 다양한 질문이 필요합니다. 그 질문에 대한 답을 다 알고 나면 '벽을 더 더럽혀 더러움이 눈에 띄지 않게 만든다'는 생각지도 못한 선택지가 추가될 수도 있으니까요.

즉 과제 자체를 재해석해 룰 안에서만 생각할 게 아니라, 때로는 '룰 그 자체를 부드럽게 흐트러트려 볼 필요'가 있습니다. 미국 농구 NBA는 경기의 본질은 그대로 둔 채 적극적으로 룰을 변경해 오고 있습니다. 공을 작게 만들어 덩크슛하기 좋게 만들었고 한 사람이 장시간 공을 갖고 있지 못하게도 했죠. 공격적인 게임, 보다 즐거운 관람을 위해서였습니다.

아무튼 이렇게 정리하다보니 고분고분 정직한 사람의 적성에는 디

자이너가 잘 맞지 않는 직업 같기도 하네요. 그래도 그렇지 요즘 들어 의심의 정도가 너무 깊어진 것 같기도 합니다. 앞서 제 인생을 디자인 해주겠다는 사람에게 인생 말고 성격이나 새로 디자인해 달라고 요청 해볼까 싶네요.

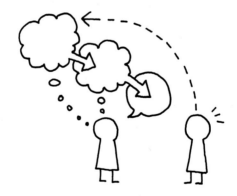

문제해결연구소

'탈선'을 활용해 아이디어를 부드럽게 만든다

룰을 부드럽게 흐트러트리기 위해서는 '문제의 발단'을 당사자 간에 공유하는 것이 중요합니다. 자, 그렇다면 어떻게 해야 당사자 간에 문제의 발단을 원활하게 공유할 수 있을까요? 그 열쇠를 쥐고 있는 것이 바로 '탈선'의 효과적인 활용입니다.

프로젝트를 진행하다 보면 논의가 다른 방향으로 빗나가는 경우도 있습니다. 충분히 가능한 일이죠. 하지만 점점 엉뚱한 방향으로만 가서는 의미가 없고 빗나갔다가 본줄기로 돌아오고 다시 빗나갔다가 본줄기로 돌아오는, 언뜻 봐서는 무모해보이는 지그재그의 흐름이 중요합니다. 왜냐하면 되돌아올 때마다 반드시 '문제의 발단'에 대해 다시 자문해보게 되기 때문이죠.

무엇을 위한, 누구를 위한, 어떤 프로젝트였는가라는 물음을 통해 '그래, 이거였지'하며 다시금 핀트가 맞춰집니다. 그러면서 진짜 과제에 다가갈 수 있게 되는 거죠.

또한 탈선에는 선물도 따라옵니다. 그곳에서 얻은 깨달음이 본줄기를 뒤흔들면서 경직화되었던 아이디어를 부드럽게 풀어주는 거죠.

'정답'은 불안과
안심의 틈새 안에 있다

젊은 디자이너나 학생에게 '네가 원하는 대로 디자인해도 좋다'고 하면
정말로 제멋대로 디자인해서 곤란한 경우가 생기기도 합니다.

여기서 말하는 '원하는 대로'란 '정공법에 묶이지 말고 자신에게만 보이는
루트로 정답을 향해 가도 좋다'는 의미입니다. 자유를 주고 있는 듯 보이지
만 실은 난이도가 높은 요구였다는 것을 나중에 깨닫게 되죠.

야구로 비유해볼까요? 타자를 아웃시키기 위한 방법이 세 개의 패
턴으로 있다고 합시다. 그런데 투수의 눈에 '아웃시키기 위한 네 번째
패턴'이 보인다면 리스크를 감수하고서라도 시도해봐도 좋다는 말이
죠. 그런데 그 말을 이해하지 못하고 상대 선수에 대한 아무런 분석 없
이 지금 당장 던지고 싶은 공을 마구 던지다 홈런을 맞은 느낌이라고
할까요.

그렇다면 디자인에서 말하는 '정답을 향한 루트'란 무엇일까요? 디
자이너는 누군가가 본 적 있는 것을 만드는 사람도, 누구도 본 적 없는

것을 만드는 사람도 아닌, 누구나 본 적 있는 것 같으면서도 그 누구도 본 적 없는 것을 만들고자 하는 사람입니다.

고객이나 소비자뿐만 아니라 시장 전체 혹은 사회가 공통적으로 품고 있는 '안도감의 영역'이란 게 있죠. 그 영역에 아슬아슬하게 접하고 있는 아이디어야말로 진짜 '정답'이 아닐까 생각합니다. 불안과 안심의 틈새가 가장 두근거리는 지점이니까요. 이 아슬아슬함의 포인트를 더듬을 때는 바람을 가득 채운 풍선의 표면을 만질 때처럼 조심스러워야 합니다. '나는 이것이 좋다'며 마구 만지다가 펑 터지면 당황스럽겠죠.

좀 더 깊이 들어가 보면 더 재밌습니다. 풍선 피막의 안쪽에서 접하는 것이 좋은 경우와 바깥쪽에서 접하는 것이 좋은 경우가 있기 때문이죠. 이것이 '있을 법하면서도 지금까지 없었던 것'과 '새롭지만 친근하게 느껴지는 것'의 미묘한 차이일지 모르겠네요.

예전에 잡지 부록을 의뢰받은 적이 있었습니다. 예산상 종이를 사용하면서 입체로 조립할 수 있는 부록을 만들어 달라는 의뢰였습니다. 조립하기 쉬워야 하고 조립하기 전에도 지면을 돋보이게 해야 한다는 것도 조건이었죠.

그 조건과 이미지 그대로 디자인하는 것을 '풍선의 안'이라 한다면 반대로 종이를 쓰지 않는 등 조건을 무시한 디자인은 '풍선의 바깥'이라 할 수 있습니다.

거기서 넨도가 내놓은 해답은 평면이지만 입체적으로 보이는 '종이 블록'이었습니다. 평면인 지면에서도 시각적으로 즐길 수 있고 예산을

벗어나지 않으면서도 누구든 간단히 뜯어내 즐길 수 있는 부록이었죠.
2차원과 3차원 사이의 아슬아슬한 표현으로 '풍선의 표면'을 노린, 그
야말로 '내가 원하는 대로'한 디자인이었습니다.

Ayao Yamazaki

문제해결연구소

'안도감의 영역'을 의식한다

예를 들어 음료나 과자 패키지 중 빨간색이 특히 잘 팔린다면 매장 진열대에는 오렌지나 핑크 등 '붉은 계열 색깔'이 많아지게 됩니다. 그도 그럴 것이 갑작스레 파란색이 등장하면 굉장히 맛없게 보일 가능성이 있기 때문이죠. 즉 여기에서는 파란색이 안도감의 영역을 일탈한 색이 되기 때문입니다.

빨강, 오렌지, 핑크 같은 난색 계열이 안심의 영역이라면 약간 푸른 기미가 있는 핑크라던가, 라벤더색 비슷한 자주색 등 약간 푸른빛을 가미한 컬러 주변을 공략하는 게 좋습니다. 다른 패키지보다 눈에 띄면서도 맛없어 보일 가능성이 훨씬 줄어들기 때문이죠. 그러므로 마케팅의 최적 지점을 가격할 '스위트 스폿sweet spot[1]'은 정중앙이 아닌 윤곽에 있는 건 아닐까 라는 생각이 듭니다.

대다수 사람들은 안도감의 영역 안에서만 싸우고 있습니다. 윤곽에 서기가 두렵기 때문이죠. 그러나 아슬아슬한 지점에 보다 큰 이득이 있기 마련입니다. 그 윤곽이 어디인지 알아차리는 감각은 매일 '안도감의 영역'이 어디인지 의식하는 연습을 통해 키워갈 수 있습니다.

[1] 테니스 라켓, 야구의 배트 등에서 공이 가장 효과적으로 쳐지는 부분. 최적 타격점

03 '고의적인 배반'으로 '사고의 자유'를 획득한다

- 새로운 대답을 만드는 방법

몇 년 전, 묘한 일을 계기로 인사를 나눈 이후 '소고 세이부 백화점そご ５西武'의 대표 마쓰모토 류松本隆 씨와 이런저런 프로젝트를 함께하고 있습니다.

2013년 봄과 가을에는 시부야 점에서 개인전을 열었고 다양한 전통 공예 장인들과 콜라보레이션도 할 수 있었습니다. 2014년 4월에는 이케부쿠로 본점과 시부야 점에서 넨도가 모든 상품을 디자인한 매장이 오픈하기도 했습니다. 실은 마쓰모토 대표와 제가 같은 고등학교 출신인데, 아마도 후배이기 때문에 어쩔 수 없이 도와주시는 게 아닐까 싶어요.

마쓰모토 대표는 미술과 디자인에도 조예가 깊은 사람입니다. 느닷없이 〈이미지의 배반〉이라는 마그리트의 그림 이야기를 꺼내기도 하죠. 〈이미지의 배반〉은 파이프를 그려놓고 그 밑에 프랑스어로 '이것은 파이프가 아니다'라고 써놓은 유명한 그림입니다. 요약하자면 넨도의

120

디자인이 그 그림과 비슷한 느낌이라는 말씀이셨죠.

오감 안에서도 특히 시각으로 들어온 정보는 그 영향력이 더 큽니다. 시각 정보가 들어온 순간, 머릿속에 축적되어 있는 과거의 기억 정보와 대조 확인을 걸쳐 그 정보가 인식되죠.

마그리트는 100명의 감상객 중 100명 모두가 '파이프'라 생각하는 그림을 억지로라도 '파이프가 아니'라고 생각하게 만듭니다. 그러면서 기억 정보로부터 파이프라는 시각 정보를 단절시켜버리고 있죠. 이런 면은 분명 디자이너의 사고회로와 비슷합니다. 말하자면 우리의 사고가 얼마나 기성관념 위에서 이루어지고 있느냐에 대한 이야기죠. 디자이너란 고의적인 '배반'을 만들어내는 사람이기도 합니다.

'파이프가 아니라면 도대체 무엇일까?' 이런 의문을 가지면 머릿속에 새로운 해답을 발견할 수 있는 공간이 생깁니다. '파이프 이외의 모든 것이 될 수 있는 가능성'이 생겨난 것이기 때문에 맹렬한 '사고의 자유'를 획득했다는 의미이기도 하죠. 디자인 소비자에게 '사고의 자유'를 제공하는 것이 디자이너의 역할이기도 합니다.

그러고 보니 2013년 10월, 시부야 점에 오픈한 여성 의류 매장 '컴포럭스COMPOLUX'(다음 페이지 사진 참조)의 공간을 디자인했던 기억도 나네요. 백화점을 '백화점이 아닌 무언가'로 규정해 '즐겁게 걸을 수 있는 공원 같은 장소'로 새롭게 해석했었죠. 유럽의 공원을 둘러싸고 있는 아름다운 울타리를 의류 디스플레이용 가동식 행거로 활용했고 분수를 모티브로 한 매장 벤치, 공원 벤치를 모티브로 한 진열 집기도 배

치했습니다. 거기다 바닥은 여러 색을 섞은 비닐 타일로 공원 돌바닥처럼 시공했죠.

완성 직후 매장 체크차 방문한 마쓰모토 대표의 한 마디는 이랬습니다.

"백화점 같지 않아서 좋네."

또 마그리트 같은 이야기를 하시는구나 생각하면서도 '기대를 배반'한 건 아니어서 다행이다, 남몰래 가슴을 쓸어내렸습니다.

Masaya Yoshimura

문제해결연구소

동떨어진 것과의 연결, 자주적인 배반

같은 것이라 하더라도 그 진수를 가득 빨아들이는 사람과 전혀 빨아들이지 못하는 사람이 있습니다. 후자의 사람이 만약 '더 이상의 아이디어가 나오지 않는다'는 말을 한다면 머릿속에 정합성이 생겨버렸기 때문일 거예요. 그게 '펜'이라면 '펜은 이런 것'이라는 이미지가 머릿속에서 굳어져 버렸다고 할 수 있죠.

한편 '이것은 펜이 아닌 다른 어떤 것'이라고 생각하는 것이 마그리트가 말하는 '배반'입니다. 펜을 두고 '펜이 아니'라고 하기 때문에 '어?'라는 의문이 드는 거죠. 중요한 것은 '어?'라는 상태를 내 스스로 반복할 수 있느냐 없느냐 하는 것입니다.

그를 위해 어떤 사물을 '엄청나게 동떨어진 것'으로 단언하는 방법을 자주 씁니다. '이것은 펜이 아니라 마우스다' 이런 식으로 말이죠. 그러다 보면 '펜 모양을 한 마우스는 어떨까?', '어떻게 하면 펜이 마우스가 될 수 있을까?' 이렇게 사고가 확장되며 새로운 아이디어가 솟아나기 시작합니다. 하지만 '펜은 연필이다'라는 걸로는 비약이 생겨지지 못하죠. 배반의 힘을 최대화시키기 위해서는 공통인자가 전혀 없는 것을 억지로 연결해보는 것이 효과적입니다.

'1+1' 말고 '1÷2'

- 당연한 것을 의심하기

2013년 11월 25일, 두 달에 걸쳐 밀착 취재했던 NHK의 다큐 '프로페셔널, 일의 방식'이 무사히 방송되었습니다. 제가 출연했던 회차가 2013년 '프로페셔널, 일의 방식' 중 최고 시청률을 기록했다는 이야기를 듣고 처음에는 깜짝 놀랐죠. 그때를 잘 더듬어 올라가보니 방송 당일은 강풍을 동반한 큰 비가 내렸습니다. 기상 경보가 내려질 정도였죠. 게다가 재방송일에는 진도 3에 가까운 지진이 있었습니다. 그러니 다들 NHK를 보기 마련이고 그런 여파로 시청률이 높을 수밖에 없었던 거라고 나름대로 이해하기로 했습니다.

모든 게 다 끝나고 나서 알게 된 사실이지만, 이런 식의 밀착 다큐멘터리에는 크게 세 가지 패턴이 있습니다.

1. 유명인의 무대 뒷모습을 다룬다.
2. 아직 그다지 알려지지 않은 직업이나 비인기 스포츠를 소개한다.

문제해결연구소

3. 프로의 뛰어난 기술로 힘든 상황이나 사람을 구하는 드라마가 전개된다.

제 경우는 3번에 해당되긴 합니다. 하지만 디자이너가 조우하는 '힘든 상황'이란 게 의료 현장 같은 극한상태가 아닌 데다가 의뢰인의 대부분이 사장이나 대표 같은 직함을 갖고 있기 때문에 애초부터 그다지 힘들어 보이지도 않죠.

게다가 의뢰인의 입장에서 보자면 자신이 '곤란한 상황'에 처해 있다는 것을 일부러 공적으로 알리고 싶지는 않을 겁니다. 그러다 보면 마치 골프라도 치다가 얼굴을 까맣게 태운 돈 좀 있어 보이는 아저씨가 '뭐 별로 힘들지는 않지만 디자인으로 멋 좀 부려볼까?' 하는 식의 그림이 되기 십상이죠. 디자이너도 마찬가지입니다. '특별히 해도 되고 안 해도 상관없는 일을 자기 흥에 겨워 하고 있는 참견쟁이'처럼 비춰지는, 방송 후가 두려워지는 구도가 완성되고 맙니다.

게다가 촬영 기간도 짧기 때문에 방송에 담을 수 있는 내용이 첫 미팅부터 프레젠테이션 정도까지였습니다. 시청자 입장에서는 7회 말에 야구 중계가 끝나버린 것 같은 '잔뇨감残尿感'을 느낄 수밖에 없죠. 그래서 안타깝지만 디자이너란 TV 방송과 어울리는 직업이 아니라는 결론에 다다르게 됐습니다.

아무튼 그렇게 방송에 소개된 프로젝트 중 오바마 시小浜市의 목공 장인과 함께 만든 젓가락이 있었습니다. '젓가락은 항상 두 개'라는 당

연한 사실을 의심해 봤죠. 그러다가 '젓가락 하나'를 가지고 다니다가 쓸 때만 '반씩 나눠 쓰는' 방식에 대해 생각해보게 됐습니다. '1+1'이 아닌 '1÷2'라는 발상인 거죠.

결과적으로 둘을 서로 끼워맞춰 하나로 고정되는 젓가락이 탄생될 수 있었습니다. 그 덕에 방송 면에서도 뭔가 아슬아슬하게 나름의 틀을 정비할 수 있었죠. 아마도 장인의 열정과 초인적인 기술이 없었다면 방송 안에서 '곤란한 상황에 처하게 될 사람'은 분명 저였을 겁니다.

Akihiro Yoshida

문제해결연구소

당연한 것을 의심하기 위한 '필터' 훈련법

기본적으로 세상에는 '당연한 것', '원래 그런 것'이라는 게 존재하지 않는다는 전제가 필요합니다. 겨우 펜 하나라고 하더라도 '오, 재미있는데'하고 어느 정도까지 그것에 대해 생각할 수 있느냐가 중요하죠. '아, 그거 펜이잖아요'라고 당연하게 생각하는 사람은 건성으로 넘겨버리고 맙니다.

당연한 것을 의심할 수 있으려면 어떻게 해야 할까요? 감각적인 면에서 '필터'를 이용해 사소한 걸림이더라도 놓치지 않도록 하는 게 좋습니다. 필터가 여러 장 겹쳐 있을수록 같은 사실 안에서도 더 많은 것과 호흡하여 더 중요한 무언가를 끄집어낼 수 있죠. 하지만 필터의 매수와 종류가 적다거나, 애초부터 필터가 없다면 많은 정보들이 그냥 나를 통과해버리고 맙니다. 그러면 너무 아까운 거죠.

필터를 강화하기 위해서는 어떻게 해야 할까요? 오래 사용되고 있는 것, 오래도록 형태가 변하지 않는 것 등 '당연하다'고 생각되는 것에 대해 의문을 가져보는 것이 효과적입니다. '젓가락은 왜 항상 두 개인가?', '지금의 기술로 이 가격보다 더 싸게, 혹은 더 훌륭하게 만들 수는 없는 걸까?' 등을 기분 좋게 부정해보는 사고법이죠.

제로에서부터 아이디어를 생각하는 것도 디자인이지만 이미 존재하는 것
에 아이디어를 추가하는 것도 훌륭한 디자인입니다.

　디자인 이해도가 떨어지는 지역에서는 이를 '표절'로 오해하는 일
도 있는 것 같지만(디자인 이해도가 더 떨어지는 지역에서는 베끼는 것 자
체가 일상적이라 그런 논의도 일어나지 않습니다) 유럽에서는 '리디자인
redesign'이라는 명칭으로 시민권을 얻고 있는 장르입니다.

　리디자인이란 기본적으로 시대의 요구나 라이프스타일에 맞도록
옛 아이디어를 새롭게 한다는 개념입니다. 우량한 유전자만을 추출해
재조합해 고치는, 말하자면 '디자인의 바이오테크놀로지'같은 것이라
할 수 있죠.

　리디자인에서 가장 중요한 포인트는 '새로운 가치'를 만들어내고
있느냐의 여부입니다. 내용물은 거의 바뀌지 않고 단순히 표층만을 '리
뉴얼'하는 것과의 차이가 거기에 있죠. 리디자인이 균형 잡힌 영양과

문제해결연구소

운동을 통해 몸속부터 아름답게 만드는 것이라면, 리뉴얼은 단지 화장으로 겉모양만 꾸민 것이기 때문에 민낯은 차마 보여주기 곤란한 상황입니다. 표절이야 말할 것도 없죠. 화장하는 방법을 흉내 낸 것에 불과하니까요.

비교적 능숙하게 리디자인을 실시하고 있는 분야가 해외의 자동차 디자인 분야입니다. BMW의 '미니'나 폭스바겐의 '비틀'을 그 예라 할 수 있는데, 오리지널이 지닌 에센스를 솜씨 좋게 추출해 시대에 맞게 착실히 진화시켜 왔죠.

그런 면에서 일본의 자동차 업계는 미련 없이 깨끗하게 '버리는' 것을 좋아하는 듯 보입니다. 새것만 좋아한다고 할까요, 새로운 것이 기존의 것을 밀어내는 데 저항감이 그리 크지 않다고 할 수 있죠. 물론 이런 기질 때문에 전후 일본이 제조업 대국으로 부상할 수 있었다고 봅니다. 하지만 이제부터는 일본다운 리디자인에 대한 발상이 필요한 시대라고 할 수 있죠.

2013년 '오츠카 가구大塚家具'의 의뢰를 받아 목제 가구의 컬렉션 작업을 했습니다. 100년 이상의 역사를 지닌 '아키타 목공秋田木工'이 오츠카 가구의 목제 가구를 만들어 주고 있는데, 과거 그들이 만들었던 가구 중 잠재력이 높다고 판단한 것을 골라 리디자인했습니다.

의자를 예로 들면, 의자 구조를 재검토해 쓸데없는 부분을 제외했고, 그를 통해 세련된 분위기는 물론 비용절감까지 꾀했습니다. 그리고 등받이에서 테이블 높이 위쪽 부분만 색을 칠해 나무가 지닌 내추

럴한 분위기를 남기면서도 다이닝 테이블과의 조합은 훨씬 좋아질 수 있었죠.

어딘가에서 본 적 있는 것 같은데 어디에도 없는 디자인. 수수하지만 세련된 디자인. 그것이 리디자인의 매력입니다.

Akihiro Yoshida

문제해결연구소

리뉴얼로 끝나지 않기 위한 두 가지 체크 포인트

'리뉴얼'과 '리디자인'은 어떻게 다를까요? 두 가지 포인트가 있습니다.

그 하나는 오래된 것 안에서 본질적인 가치를 뽑아내 제대로 활용하고 있는가. 다른 하나는 새로운 구매층을 만들어내고 있는가 하는 것이죠.

리뉴얼은 지금까지 해왔던 것의 연장선 위에 있습니다. 때문에 같은 구매층, 같은 시장을 대상으로 하죠. 또한 본질적인 가치의 추출은 커녕 거기에 살을 붙이는 것으로 끝나고는 합니다.

알기 쉽게 말하자면, 워크맨 색깔을 파랑에서 빨강으로 바꾸는 것은 리뉴얼이고 그것을 아이팟ipod으로 바꾸는 것은 리디자인입니다. '외부에서 나만의 음악을 들을 수 있다'는 본질적인 가치를 살리면서도 음악을 구입하는 새로운 방법을 조합해 또 다른 고객층을 개척한 것이기 때문이죠.

'빛나는 조연'부터
생각해보자

〈한자와 나오키半沢直樹〉와 〈아마짱あまちゃん〉. 두 작품 모두 경이적인 시청률을 기록했던 드라마였죠. 또 다른 공통점으로는 개성 넘치는 '조연'의 존재를 들 수 있습니다. 어디까지나 주인공을 중심으로 드라마가 전개되고 있지만 요소요소마다 배치된 조연의 빛나는 연기가 스토리 전체에 입체감을 주고 있다는 건 말할 필요도 없겠죠. 주연과 조연의 완벽한 균형에 히트의 비밀이 숨어 있지 않았나 싶습니다.

그런데 이게 꼭 드라마에만 한정된 이야기는 아닙니다. 상품 제작에도 잘 들어맞는 이야기이기 때문이죠. 상품 제작에서는 최대의 차별화 요인이 되는 부분을 '주연'이라 할 수 있고 부차적인 구성요소를 '조연'이라 할 수 있습니다.

물론 사람의 의식이란 게 아무래도 주연으로만 향하기 쉬운 것도 사실입니다. 스마트폰을 설계한다면 액정 화면에만 잔뜩 신경을 쓰게 마련이고 그 외의 부품에는 소홀해지기 쉽습니다. 음식점을 설계한다

면 제일 먼저 고려하는 것이 손님이 앉는 자리이고 그 다음이 주방입니다. 직원용 휴게실 같은 공간은 뒷전으로 밀리죠. 물론 이것이 상품 제작의 기본이기는 합니다. 하지만 때로는 조연이 주연을 '집어삼켜 버리는' 정반대의 균형이 연출되어도 재미있지 않을까요?

과자 브랜드가 새로운 초콜릿을 개발할 때는 제일 먼저 상품의 '얼굴'인 '맛'과 '패키지'를 생각하기 마련입니다. 하지만 일부러 '조연'이랄 수 있는 초콜릿의 '모양'에 주목해보면 어떻게 될까요?

형태가 바뀌면 먹을 때 부서지는 느낌이나 소리, 감촉이 달라집니다. 입에 들어가는 초콜릿의 크기도 달라지죠. 표면의 올록볼록한 정도나 입자의 크기에 따라 입 안에서 녹는 속도도 달라집니다.

결과적으로 '모양'이 '맛'에 커다란 영향을 주게 됩니다. 또한 그 모양에 적합한 포장을 생각하다 보면 신선한 패키지 디자인으로 완성될 가능성도 있죠.

이와 비슷한 방식으로 인테리어 디자인을 했던 적이 있었습니다. 신사복 '하루야마'의 새로운 콘셉트 매장 '할 수트HALSUIT'의 인테리어 디자인이었죠. 보통은 구석에 박혀 있기 십상인 피팅룸을 매장 중앙에 배치하고, 그 주변을 디스플레이 공간으로 활용하면서 매장 흐름을 활성화시키고자 했습니다. 또한 옷을 골라주러 함께 온 사람이 지루해하지 않도록 피팅룸 옆으로 바 카운터를 설치했죠. 이렇게 매장 디자인을 바꾸자 피팅룸의 사용 빈도와 손님들이 매장에 머무는 시간이 늘어나게 됐고 기존 매장에 비해 구입률도 높아지게 됐습니다.

주인공에게 늘 당하고만 있던 조연에게도 가끔은 되갚아줄 찬스를 쥐보는 건 어떨까요? 그 효과는 몇 배로 돌아올 겁니다.

Masaya Yoshimura

문제해결연구소

비뚤어짐과 치우침이 있는 곳에 '조연'이 있다

반짝이는 '조연'을 발견하는 데도 포인트가 있습니다. 원래 조연이 란 치우쳐 있다는 것이 장점인 존재입니다. 치우쳐 있기 때문에 메 인이 될 수는 없지만 또 그런 면 때문에 개성적인 인물이 될 수 있 는 거죠.

개성적인 조연에게는 부정적인 면과 긍정적인 면이 뒤섞여 있습니 다. 즉 비틀림과 치우침을 액면 그대로가 아니라 가능한 한 긍정적 으로 받아들이는 자세야말로 디자인에서 빛나는 조연을 발견하는 열쇠가 됩니다. 이런 조연은 어떻게 요리하느냐에 따라 독이 되기도 하고 약이 되기도 합니다. 그렇다면 이제 남은 건 간단하죠. 주연과 조연의 밸런스를 생각하며 과제 해결을 위한 조리 방법을 생각해나 가기만 하면 되니까요.

가끔은 '킬러 콘텐츠'가 여러 개 있는 경우도 있습니다. 주인공이 여 러 명 있는 경우와 비슷하다고 할 수 있죠. 이럴 때는 그중 몇 개를 일부러 조연으로 만들어 보는 게 좋습니다. 그러면서 새로운 선택지 가 보이는 경우도 있으니까요.

07 지금 있는 것을
'선'으로 연결하면 해답이 나온다

소치 동계올림픽이 끝날 무렵부터 새삼스레 도쿄 올림픽을 걱정하는 분위기가 디자인 업계에 충만합니다. 도지사도 전부 바뀌었고 국립경기장 재건축 문제의 잡음은 여전히 끊이지 않는 등 아무튼 징조가 좋지만은 않네요. 애초에 국립경기장을 재건축할 필요가 있느냐는 의문도 해소되지 못하고 있는 실정입니다. '내진성耐震性'이야 보충하면 되는 문제이고, '수용인원이 부족하다'는 의견에 대해서는 과연 그만큼의 인원을 수용해야만 올림픽이 성립될 수 있는가 하는 의문이 듭니다.

세상은 '집중형'에서 '분산형'으로 옮겨가고 있습니다. 수많은 행위가 장소의 속박에서 벗어나고 있죠. 이렇듯 '장소성'이 사라지고 있는 시대에 8만 명이나 되는 사람이 한 자리에 모여 떠들썩한 축제를 벌인다는 것에 현실성이 결여되어 있지 않냐는 느낌입니다. 너무 원시적인 건 아닌가 하는 생각도 하게 되고 말이죠.

본래 일본인은 광장이나 큰 공간에 모여 떠들썩하게 노는 것에 익

문제해결연구소

숙하지 않은 민족입니다. 축제도 신여神輿나 다시山車[1]가 대열을 지어 마을 안을 천천히 행진하는 이벤트이고 다이묘 행렬大名行列[2]도 어느 시기를 기점으로 '이동'하는 것 자체가 목적이 되면서 민중의 오락이 된 것이니까요. 도쿄 디즈니랜드의 야간 퍼레이드를 이렇게나 좋아하는 민족도 드물 겁니다.

국가 대항 축구 경기 후, 시부야 역 스크램블 교차점을 건너며 하이파이브하며 분위기를 즐기는 젊은이들을 보면 일본은 그야말로 '이동 없이는 분위기가 달아오르지 않는' 민족이라는 생각을 더 많이 하게 되고 말이죠.

그러므로 도쿄 올림픽은 '점'이나 '면'이 아닌, '선'의 플래닝이 유효하지 않을까 하는 생각을 하게 됩니다. '이미 그곳에 있는 것'을 솜씨 좋게 조합하면 낭비를 줄일 수도 있고 '올림픽 이후의 도쿄'에 있어서도 영구적인 가치가 되어줄 것으로 보는 거죠.

2014년 4월, 프랑스 크리스털 브랜드 '바카라Baccarat'의 250주년을 기념해 체스 세트를 디자인했습니다. 바카라의 대표적인 크리스털 와인 잔을 다른 각도로 절단해 체스 말을 표현했죠. 때문에 마주 앉은 두 사람이 술을 마시는 건지 게임을 즐기는 건지 알 수 없는 오묘한 오브제로 완성될 수 있었습니다. 아무것도 없는 상태에서의 디자인이 아니라, 일부러 기존의 것을 잔뜩 모아 서로 연결해 새로운 가치를 만들어 낸 프로젝트였죠.

무리하며 참고 노력한다는 게 들켜버린 순간 초라하고 멋없게 보일 때가 있죠. 그 대표적인 예로 올림픽을 들 수 있지 싶습니다. 무리하며

[1] 화려하게 장식한 축제용 수레
[2] 에도 시대, 지방의 번주藩主인 다이묘大名가 세력을 과시하기 위해 많은 사람을 거느리고 공식적으로 행진하던 행사

노력하는 것보다 오히려 더 중요한 것은 '애쓰지 않는 것'일지도 모릅니
다. 그렇게 애쓰지 않아도 도쿄는 원래 멋진 곳이었으니까요.

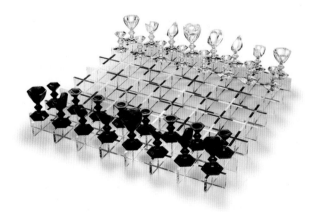

©Baccarat

문제해결연구소

'점'과 '선'과 '면'의 차이를 이해하자

점과 선과 면. 이것들을 정리하고 넘어갑시다.

'점'의 플래닝이란 한 점을 향해 정면 승부하는 도전자가 선택하는 전술입니다. 어떤 하나에 자신이 가진 모든 것을 집중해 거기에 승부를 거는 거죠. 당연히 리스크도 동반됩니다. 올림픽에서 예를 들자면 북경올림픽의 주경기장인 '새둥지'가 거기 해당된다고 볼 수 있죠.

한편 '면'의 플래닝이란 업계 1등, 2등 등 선두 그룹이 선택하는 전술입니다. 대형 도시계획 같은 것들이 여기 속한다고 볼 수 있습니다. 정말로 거리 전체를 바꿀 기세로 철저하게 모든 것을 같은 톤으로 브랜딩하는 방식입니다. 물론 들어가는 비용이 어마어마하죠.

그에 비해 '선'의 플래닝이란 예전에 성공한 것, 이미 잘 되고 있는 것을 기점으로 다양한 것을 연결해 가는 유연하고 부드러운 전술입니다. 새로운 것과 오래된 것이 혼재하는 도쿄. 기존의 것을 선으로 연결해 전혀 새로운 가치를 만들어 간다면 도쿄에 새바람을 불러 넣을 수 있으리라고 봅니다.

장점에 집중해 '차별화'를 만들어낸다

애플이 '일류 브랜드'로 전락하고 말았다고 느껴지는 건, 이전까지 분명 애플이 '초일류 브랜드'였기 때문일 겁니다.

최근의 애플 광고만 봐도 그렇습니다. 다른 가전 브랜드와 비교해 특별히 뛰어나다고 볼 수도 없으니까요. 어딘가 영악하다고 해야 할까요? 예전의 두근거림이 부족한 느낌이라고도 할 수 있죠.

아이폰도 마찬가지입니다. 아마도 '아이폰 5c'부터였을 텐데, 만듦새 자체는 나무랄 데 없지만 혁신성이 부족하다는 것만은 분명했으니까요. 아이폰 5c에 순정 커버를 씌웠을 때 'iphone'의 다른 글자는 다 가려지고 'non'이라는 글자만 커버 구멍 너머로 보이는 실수를 하기도 했죠. 이런 점에서도 아이폰 특유의 치밀함이 느껴지지 않습니다. 도대체 어찌 된 노릇일까요?

원래 '애플당黨'은 세상으로부터 백안시되던 약소 야당이었습니다. 친구가 '뉴튼'이라는 애플 초기의 PDA를 가지고 있던 때에는 '흑백이

다', '너무 크다'며 돌을 맞았고(과장하자면), '애플 아이맥 G4 큐브'를 샀을 때는 냉각 기능이 너무 떨어진 나머지 '새로운 난방 기구를 산 거냐'고 놀림 받고는 했죠. '아이북ibook'을 가지고 다니면 '이두박근 키울 일 있냐'는 놀림을 받아야 했습니다.

하지만 그 완전한 독자노선이야말로 애플의 매력이었습니다. 여당이 된 지금도 애플에게 기대하는 바는 마찬가지죠. 물론 상품의 품질은 높지만 디자인은 사실 그렇게까지 특출하다고 볼 수 있는 퀄리티는 아닙니다. 사내 디자이너의 레벨만 봐도 국내 대형 가전 브랜드 쪽이 훨씬 더 위니까요. 그렇다면 무엇이 애플에게 그리 좋은 평가를 내리게 해 주는 걸까요? 그것은 바로 '한쪽으로 치우친 콘셉트', '효율성 낮은 제조 방식'을 고수하면서 태어난 '차별화'입니다. 국내 브랜드에서는 도저히 할 수 없는 부분이죠.

가격 대비 성능만을 비교하면 타사 제품이 머리 하나 정도는 더 뛰어납니다. 그걸 알면서도 나도 모르게 애플을 사게 되는 건, 그만큼의 '광기'가 제품 개발에 담겨있기 때문입니다. 마그네슘 덩어리를 깎아내 본체 프레임을 만든다거나 알루미늄 압출 성형으로 아이팟 미니를 만든다거나 완전히 경면鏡面 처리되어 있는 아이팟의 뒷면도 '미쳐 있기에 가능한' 제조 방식입니다. 하지만 그것을 실현해버리기 때문에 애플 유저는 가슴이 뛸 수밖에 없는 거죠.

오로지 장점에 집중한다. 대담한 곡예 같은 전략입니다. 경영자와 디자이너의 이인삼각이 없이는 불가능한 전략이죠.

이전에 애플숍 판매용 USB 메모리를 디자인한 적이 있습니다. 클립 형태로 만들어 서류를 모아 고정하는 동시에 데이터를 가지고 다닌다는 콘셉트였죠. 전성기 애플의 '광기'에는 미치지 못하지만 언젠가 그런 광기를 띠는 프로젝트에 참가해보고 싶은 마음이 간절합니다. 그런 생각을 하며 저는 벌린 입을 다물지 못한 채 애플 광고를 바라보고 있는 중입니다.

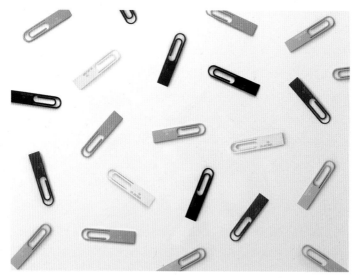

Hiroshi Iwasaki

문제해결연구소

상대평가만으로는 차별화가 불가능하다

'기존의 상품, 기존의 시장에서 비틀림과 위화감을 어떻게 만들어 낼 것인가' 이렇게 늘 차별화에 대해 고민합니다.

일본기업이 차별화에 서투른 데에는 이유가 있습니다. 사물끼리의 대비로만 그것을 평가하기 때문입니다. 즉 상대평가로만 판단하기 때문이죠. 하지만 그래서는 다른 사람과 크게 변별력 있는 것을 하기 어렵습니다. 예전의 애플이 보여줬던 '광기'나 상품 제작에 쏟아 붓는 정열을 이해하지도 못하는 거죠.

타자와의 비교가 아닌, '자기중심적'인 사고방식의 전개가 필요합니다. 한번쯤, 시장의 동향을 무시하고라도 스스로 생각해보는 겁니다. '내가 진짜 하고 싶은 일인가.' 그러면 그것에 가슴이 설레는지, 그 상품을 써보고 싶다는 생각이 드는지, 이런 전혀 다른 축에서 새롭게 평가를 내릴 수 있습니다. 그런 논의를 통해 자연스레 차별화에 도달하게 되죠. 그러다 보면 일본에서도 '광기'가 깃든 상품이 탄생할 수 있으리라 봅니다.

'전성기'로부터의 역산
- 해결로 가는 길을 디자인한다

올해도 한여름의 고교야구, 고시엔甲子園의 분위기가 뜨거웠죠. 최근 들어 고시엔 경기를 거의 보지는 못했지만 마쓰이 유카松井裕樹 선수 정도는 알고 있습니다. 2012년의 고시엔에서 한 경기 22개의 탈삼진이라는 과업을 완수한 선수로, 가나가와 현神奈川県 도코학원고등학교桐光学園高 학생이었죠.

그 이듬해 도코학원고등학교는 지방 예선의 준준결승에서 떨어지고 말았지만 시합 후 엉엉 울던 선수들의 모습이 인상적이었습니다. 오직 하나의 목표로 돌진하는 모습과 고교생의 순수함에 대한 상징이라고나 할까요. 이런 모습을 보면 누구나 어떤 종류의 노스탤지어를 느끼게 됩니다. 이른바 '청춘'이라는 녀석이죠.

한편, '져도 울지 않는' 야구 소년이 고시엔에 아주 가끔 출현하기도 했죠. 메이저리그에서 활약 중인 다르빗슈 유ダルビッシュ有 투수도 그중 한 사람이었습니다. 2004년 고시엔 3회전, 악천후와 팀의 실수가 겹

처 패한 경기. 그 경기의 마지막 타자가 다르빗슈 선수였고 그가 삼진 아웃을 당하는 것으로 경기는 끝나고 말았죠. 하지만 마지막에 그가 보인 얼굴은 환하게 웃는 얼굴이었습니다. 그 모습이 소름 돋을 정도로 인상적이었죠.

현재 일본 야구계의 에이스가 된 다나카 마사히로田中将大 투수도 마찬가지였습니다. 와세다실업고등학교와의 고시엔 결승전, 최후의 타석에 선 다나카 선수가 삼진아웃을 당하며 경기는 끝나고 말았습니다. 하지만 다나카 선수는 눈물을 보이기는커녕 넉살 좋게 미소까지 지어 보였죠.

약간 거친 일반화이기는 하지만 고교 야구 시절, 저도 울지 않던 선수가 대성하는 게 아닐까 하는 생각마저 하게 됩니다. 자신의 캐리어 플랜을 그려놓고 현재 상태의 능력과 성장속도와 비교 분석한 다음 고교 3년의 여름은 자신의 전성기가 아니라 하나의 통과점이라고 인식하고 있는 건지도 모를 일이죠. 정말 이 말이 맞다면 고교생으로서의 귀여 성은 빵점이지만요.(웃음) 이치로 선수의 '오십까지 현역으로 뛰고 싶다'는 말에서 엿볼 수 있듯, 오십 세부터 역산逆算한 결과 지금 해야만 하는 일을 담담하게 해나가고 있을 뿐이라는 사고방식과 가깝다고 할 수 있겠네요.

디자인 현장에서도 비슷한 상황이 존재합니다. 장기적인 브랜드 마케팅을 중시한 상품인지, 단기적인 매상을 목표로 삼고 있는지, 아니면 그 중간적인 스탠스를 취하고 있는지에 따라 디자인의 방식이 전혀 달

라집니다. 어느 것이든 상품의 '전성기'가 언제일지 프로젝트 멤버 전원이 공유해 거기서부터 역산해보는 것이 중요하죠.

고시엔에서 모든 걸 불태우는 선수와 고시엔을 통과점이라 보는 선수. 어느 쪽이 정답이라 말할 수는 없지만 둘 모두 충분히 매력적인 존재인 것만은 분명합니다. 마쓰이 유카 선수가 앞으로 어떻게 성장해 나갈 지, 벌써부터 기대됩니다.

문제해결연구소

디자인과 마케팅의 차이

디자인은 역산을 정말 많이 해야 하는 작업입니다. 그에 비해 마케팅은 지금까지의 수치나 실적, 결과를 정리해 현재 상황에 반영시키는 작업이라 할 수 있죠. 과거의 일로부터 지금을 바라보는 것이 마케팅이고 '이렇게 될 것 같다'는 가설을 세워 거기서부터 역산해 가는 것이 디자인입니다.

이는 둘 중 어느 것이 정답이냐는 그런 이야기가 아닙니다. 마케팅의 정보가 없으면 디자인도 불가능하기 때문입니다.

의사가 하는 말로 비유하자면, "지금까지의 병의 경과로 보자면 이런 치료법이 유효합니다.", 여기까지가 마케팅이죠. 그리고 "지금의 생활을 계속하면 당신은 3년 후 이렇게 됩니다."에서 '이렇게 된다'는 뉘앙스가 가설입니다. 거기서부터 역산해 "그렇게 되지 않으려면 지금부터 이렇게 하는 것이 좋습니다."라는 것이 디자인의 역할이라 보는 거죠.

10 '디자인을 위한 고집'과
'오만방자함' 사이의 힘 조절

최근에 마음에 걸리는 것은 디자이너의 '완고함'에 대해서입니다. 좋게 말하면 '디자인을 위한 고집'이지만 한 발 삐끗하면 그저 '오만방자함'에 불과하기 때문입니다. 그 지점에서의 힘 조절이 꽤나 어려운 거죠.

'디자이너=오만방자하다'는 잘못된 인식이 세상에 정착한 것은 1980년부터 1990년에 걸쳐 세계 곳곳에 등장한 '육식계' 디자이너들 때문입니다. 표층적이며 장식적인 디자인을 휘두르며 개성이랍시고 강요한 탓이죠. 그 반동 작용 때문인지 우리 세대는 커뮤니케이션을 통한 문제해결에 주축을 둔, 이른바 '초식계' 세대가 되었습니다.

그런데 이 '초식주의' 디자이너는 '결정력 부족'이라는 어딘가 축구 대표팀 같은 문제를 안고 있습니다. 세련되게 해결하지만 주변을 너무 배려한다고 할까, 따분하다고 할까, 어떤 자기만의 '중심'이 없습니다.

축구는 팀워크를 겨루는 경기가 아니라 한 점이라도 더 많은 골을 넣는 것이 최종 목적인 스포츠입니다. 팀의 화합이나 프로세스를 너무

중시하면 본래의 목적을 놓쳐버리게 됩니다. 이는 상품 제작 현장에서도 자주 볼 수 있는 일이죠.

그럴 때 필요해지는 것이 스트라이커와 닮은 '오만방자함'입니다. 자기 눈에만 보이는 '슛 코스'가 있다면 팀의 화합을 다소 흐트러트리더라도 골을 몰고 달려가야 되는 거죠. 상황에 따라서는 디자이너의 '독단'이 클라이언트의 등을 밀어 프로젝트의 추진력이 되는 경우도 있습니다. 분위기를 읽으면서도 가끔은 완고해지는 용기를 부릴 줄 알아야 합니다. 언뜻 보면 부드러운 양배추밖에 없지만(초식계) 속에는 고기가 가득 찬(육식계) '양배추 롤'처럼 될 필요가 있다는 거죠.

2014년 10월, 싱가폴에서 개최된 JETRO(일본무역진흥기구) 기획전의 종합 프로듀싱, 2015년 밀라노 엑스포의 '일본관' 디자인, 나라 현 텐리 시天理市의 텐리 역 앞 광장 재개발 등 프로젝트 규모가 커지게 되면서 제 안의 가느다란 '중심'이 흔들릴 것 같은 느낌을 받을 때가 많아졌습니다. 그럴 때마다 팽이를 돌리듯 전력으로 머리를 회전시키며 중심을 안정시키려 하고 있죠.

하지만 어른스러운 대응이 요구되는 자리가 늘어난 탓인지, '초식화'가 착실히 진행 중입니다. 뚜껑을 열어봤더니 고기는 거의 없는 '삶은 양배추'로 전락해버리는 것은 아닐까, 약간 걱정이긴 합니다.

텐리 역 앞 광장 공간 디자인 프로젝트 copyright : nendo

문제해결연구소

해답은 머릿속이 아니라 '테이블 위'에 있다.

커뮤니케이션을 통한 문제해결이란 클라이언트와 의견을 주고받으며 해결해가는 것을 말합니다. 여기에는 중요한 전제가 하나 있죠. '해답은 이미 테이블 위에 있다'는 자세로 커뮤니케이션에 임해야 한다는 것입니다. 문제해결이라고 하면 누군가의 머릿속에 해답이 있을 것 같은 인상을 받게 되죠. 하지만 그래서는 커뮤니케이션이 끼어들 여지가 없어집니다. 일방적으로 해결해갈 뿐이죠.

'대답은 이미 눈앞 테이블 위에 있다. 그것을 찾는 작업을 클라이언트와 함께 해나간다.' 이런 자세가 쌍방향적인 문제해결 방식입니다. 대화, 전혀 다른 방향으로의 탈선, 의심해보기. 클라이언트와의 이런 커뮤니케이션을 통해 새로운 시선으로 생각할 수 있게 되죠. 그러면서 대답이 눈에 보이기 시작하는 겁니다. 늘 그런 감각으로 일을 하고 있죠.

문제해결연구소

4 F

디자인 시선으로 생각하면
꽂히는 '메시지'가 보이기 시작한다

- 사토 오오키 식 '전달방식' 강좌

야구중계를 보다가 묘하게 신경이 거슬릴 때가 있습니다. 가끔씩 조우하는 의미 불명의 해설 코멘트 때문이죠. 예를 들어 "여기서 아웃되지 않도록 의식해야겠죠."라는 코멘트는 너무 당연해 하나마나한 이야기입니다. 또는 긴박한 투수전에서 "어떻게든 먼저 1점을 따서 기선제압을 하고 싶을 겁니다."라는 코멘트는 '기선제압'의 의미를 문장 안에서 반복하고 있을 뿐이죠.

참고로 제가 고등학생 때 들었던 '실로 가와이라시이川相らしい(가와이다운) 플레이군요.[1]'라는 코멘트가 지금까지 들었던 야구 해설 중 가장 '가와이라시이可愛らしい(귀여운)' 코멘트였지 싶습니다.[2]

어쨌든 '무언가를 전달하는 것'의 어려움은 어느 때든 존재합니다. 디자인도 마찬가지죠. 단순히 형태를 만드는 것으로 끝나는 것이 아니라 받아들이는 쪽에 무언가의 메시지를 전하지 않으면 안 되기 때문입니다.

새로운 기술, 기능, 라이프스타일 등 전달하는 내용은 다양합니다. 중요한 것은 그것을 얼마나 '직감적으로' 전달할 수 있느냐는 것이죠. 그런데 그게 또 쉽지만은 않습니다. 때문에 '좋은 디자인이란 무엇인가'라는 질문을 받으면 저는 이렇게 대답합니다. 아무런 전문 지식이 없는 사람, 즉 유치원생이든 평생 살림만 한 어머니든 누구든 상관없이, 전화로 상품 콘셉트를 전했을 때 그 콘셉트의 재미가 전해진다면 그것이야말로 좋은 디자인이라고 말이죠.

얼마 전, '커피 비어'라는 음료의 패키지를 디자인했습니다. 커피 비어란 맥주의 양조 과정 중 커피콩을 침출시켜 커피의 쓴맛과 풍미로 맥주의 깊은 맛을 끌어낸 음료입니다. 게센누마 시気仙沼市를 거점으로 하는 커피 체인점 '앙카 커피'와 이치노세키 시一関市의 '세키노이치 주조世嬉の一酒造'가 공동 개발한 상품으로, 두 곳 모두 동일본 대지진의 피해를 입은 회사였습니다. 지진재해 복구지원 펀드를 꾸리고 있는 투자회사 '뮤직 시큐리티즈'의 고마쓰 대표가 '재난을 딛고 일어서기 위해 힘쓰고 있으니 응원해주길 바란다'는 말을 하시기에 보수를 받지 않기로 하고 일을 맡아버렸죠.

예산상 병의 형태를 바꿀 수는 없었습니다. 그래서 커피콩 모양의 작은 씰을 한 장 한 장 손으로 붙이기로 했죠. 한 병 한 병 미묘하게 패키지의 느낌이 달라지는 것은 대형 맥주 브랜드로서는 할 수 없는 표현인데다가 무엇보다도 '만드는 이의 생각'을 상품에 담을 수 있다고 생각했기 때문입니다.

1 여기서 말하는 '가와이'는 요미우리 자이언트 소속 투수 가와이 마사히로를 말한다. 즉 "실로 가와이 선수다운 플레이군요"라는 의미
2 가와이 선수답다는 뜻의 '가와이라시이'와 귀엽다는 뜻의 '가와이라시이'의 동음을 연결한 위트 있는 코멘트

이런 메시지가 어느 정도 직감적으로 전해졌는지는 알 수 없지만 어딘지 모르게 귀여운 패키지로 완성됐다고는 할 수 있습니다.

Hiroshi Iwasaki

문제해결연구소

'일반인의 시선'을 유지하기 위한 '잊기'

'친구 어머니를 이해시킬 수 있는가.' 이 말은 '일반인의 시선'을 얼마나 능숙하게 유지할 수 있느냐는 이야기이기도 합니다. 자신의 시점을 새롭게 정비하기 위해서는 어떻게 해야 하느냐에 대한 이야기이기도 하죠. 또한 이것은 '어떻게 지치지도 않고 300건 넘는 프로젝트를 일사천리로 진행할 수 있느냐'는 질문과도 연관되는 이야기입니다.

한꺼번에 그렇게나 많은 프로젝트를 맡고 있으면 혼란스럽지 않느냐는 이야기를 자주 듣고는 합니다. 300건이 넘는 프로젝트를 한꺼번에 맡고 있으니 일반적으로는 그 많은 프로젝트가 뒤죽박죽 머릿속에 잔뜩 들어차 있을 것으로 생각하기 쉬울 겁니다. 159페이지 위쪽 일러스트처럼 말이죠. 하지만 실제로는 159페이지 아래쪽 일러스트처럼 하나하나의 프로젝트가 순차적으로 진행됩니다.

A라는 프로젝트를 진행하는 동안에는 그 하나만을 생각합니다. 나머지 299건의 프로젝트는 완전히 망각의 저편에 존재하죠. 게다가 순서에 따라 생각해나가다 보면 제일 처음의 A라는 프로젝트로 돌아오기까지 300개의 스텝을 거쳐야하기 때문에 일부러 노력하지 않

아도 자연스레 잊어버리게 됩니다. 가끔 회의 자리에 앉아 '이번 회의가 무슨 프로젝트 때문이었지?'라는 말로 시작할 때도 있는데, 그것이 외려 좋은 결과를 내놓을 때도 있고 말이죠. (웃음)

사람은 동시에 두 가지를 생각해야 하는 것만으로도 굉장히 초조해지는 동물입니다. 하나하나 집중하는 행위를 통해 그것을 바라보는 시점과 머릿속 상황을 포맷하면서 차근차근 일을 해결해나가는 거죠.

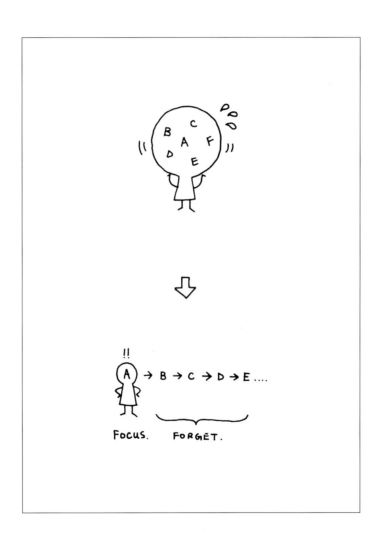

02 상품은 메시지다

- 누구의 시점에서 전달하는가

'물건을 훔치지 않을 용기, 그것을 방지하는 사회'라는 포스터가 가끔 눈에 띕니다. 그 포스터를 보고 위화감을 느끼는 사람은 과연 저 혼자 뿐일까요? 오히려 물건을 훔치지 않는 것보다 물건을 훔치는 데 용기가 더 필요할 것 같은데 말이죠. 단순히 제가 소심해서 그런 걸까요?

이 포스터는 아마도 '상습 절도범'을 대상으로 한 메시지라고 할 수 있습니다. '어이, 고이케!'[1]처럼 대상자가 극히 명확했던 포스터도 있었으니까요.

하지만 거기까지는 맞다고 해도 '그것을 방지하는 사회'라는 것은 누구의 시점에서 하는 말일까요? 또한 한꺼번에 너무 많은 걸 원하는 느낌입니다. 상습범에게 '물건을 훔치는 행위를 자제'시키는 동시에 한 발 더 나아가 '물건을 훔치지 못하게 하는 사회 만들기'마저 기대한다는 것이니 말이죠.

아무리 봐도 물건을 훔치지 않기 위해 필요한 것은 '용기'가 아니라

문제해결연구소

'자제심'이겠지만, 너그럽게 보면 '나쁜 일을 하지 않는 것'을 '용기'의 파생형이라는 범주에 넣을 수도 있겠다 싶기는 합니다. 그런 논리라면 도둑질은 물론 치한 행위나 도촬을 하지 않는 저는 엄청나게 '용감한 사람'이라는 이야기가 되지만 말이죠.

몇 년 전, 시가 현佐賀県에 위치한 '나카가와 목공예, 히라 공방比良工房'과 콜라보레이션 작업을 할 기회가 있었습니다. 히라 공방은 나무통을 활용한 전통공예 공방으로, 목질 섬유를 망가뜨리지 않는 가공 작업을 통해 물을 담아둘 수 있는 기술, 수분을 머금은 나무의 팽창을 활용한 방수 기술, 겉에서 나무통 전체를 꽉 죄는 금속 테와 안에서 꼭 들어맞는 바닥면의 밸런스 등 보유하고 있는 모든 기술이 정말 훌륭했습니다. 마치 나무와 대화하듯 나무통 하나하나를 정성껏 완성해가고 있었죠. 그 모습을 바라보는 것만으로도 울컥 눈물이 나올 정도였습니다. 그 감동을 살리기 위해 크기와 길이가 다른 여러 술잔과 목이 가는 정종병을 모티브로 한 주구酒具 컬렉션을 디자인했습니다.

물론 전통적인 나무통을 현대의 라이프스타일에 접목한다는 게 그리 간단한 일은 아니었죠. 하지만 전통 기술을 다른 형태로 변환해 현대를 살아가는 대다수 사람들을 대상으로 한 메시지(상품)로 완성시킬 수 있었습니다. 또한 새로운 경지를 향해 적극적으로 도전하는 히라 공방의 나카무라 씨를 통해 진정한 의미에서의 '용기'도 목격할 수 있었죠.

참고로 앞서 소개한 포스터를 잘 보면 검도복을 입은 쿠사노 히토시草野仁[2]씨의 모습을 찾아볼 수 있습니다. 그제서야 '아, 그렇구나' 싶

1 2001년 도쿠시마 현에서 발생한 살인 사건 용의자의 지명 수배 포스터. 유력한 용의자였던 고이케 도시카즈小池俊一의 이름을 넣은 포스터로 일반인의 큰 관심을 끌어냈다.
2 일본의 방송 MC이자 스포츠 전문 앵커

더군요. '물건을 훔치지 않는다'에서의 '시나이しない'와 '죽도竹刀[3]'를 연결하고자 하는 의도가 있었던 게 아닌가 싶었기 때문입니다. 이거야말로 '세계 불가사의 발견![4]'이지 않을까요? 물론 그럴 리 없겠지만요.

Akihiro Yoshida

문제해결연구소

전달하고자 하는 메시지의 범위를 가능한 한 줄인다

'누구의 시점에서 메시지를 전달하는가.' 시점에 관한 것은 디자인에서 상당히 중요한 부분입니다. 앞서 소개했던 포스터의 표어처럼, 우리 주변을 돌아보면 어딘가 초점이 맞지 않는 메시지들이 너무나도 많죠. 그리고 그것들의 공통점은 너무 많은 것을 메시지 안에 포함시키려 한다는 점입니다.

이런 것도 일본 문화의 일부일까요? 다양한 반찬을 맛깔나게 담은 일본 도시락이 그렇듯, 균형에 맞춰 여러 가지 것들을 한꺼번에 담는 것이 안도감을 줄 수 있을지는 모르죠. 하지만 메시지는 예리하게 버릴수록 더 깊이 다가가 박힙니다.

하고 싶은 말이 아무리 많다 해도 메시지에는 우선순위를 정해야 합니다. 그리고 우선순위에서 밀리는 것은 과감히 버릴 줄도 알아야 합니다. 앞서 살펴 본 히라 공방과의 작업에서는 '나무통으로서의 기능'을 버렸습니다. 그를 통해 기술의 훌륭함을 한층 더 돋보이게 할 수 있었고 깊이 다가와 박히는 메시지를 전달할 아이디어를 만들어 낼 수 있었던 거죠.

3 '~하지 않는다'와 '죽도竹刀'의 일본어 발음이 둘 다 '시나이しない'로 똑같다.
4 쿠사노 히토시가 진행하는 TBS 예능 방송

03 '제대로 전달하고자 노력했는가'를
항상 묻는다

일본의 경제 그래프가 오른쪽 상향의 점진적인 상승세라고 말하는 사람도 있지만 어찌 된 일인지 제 오른쪽 어깨는 위로 올라가지 않고 있네요. 네 맞습니다. 서른다섯인데 벌써 오십견이 오고 만 거죠.

그런 제 어깨와 마찬가지로 뭔가에 눌린 듯 기를 펴지 못하고 있는 것이 일본 제조업 분야입니다. 여전히 고전을 면치 못하는 실정이죠. 이런 기업들의 공통적인 특징은 물건만 잘 만들면 나머지는 신경 쓰지 않아도 된다는 식의 주장을 하고 있다는 점입니다. '좋은 물건을 만들면 팔리기 마련'이라는 사고방식을 가지고 있는 거죠.

해외 기업은 그와는 정반대입니다. '팔리는 물건이 좋은 물건'이라고 딱 잘라 말할 정도니까요. 물론 이런 생각이 반드시 옳다고만은 할 수 없습니다. 하지만 경쟁 기업을 의식한 불필요한 고사양 경쟁, 영업부의 요구만으로 부가된 쓸모없는 기능, 오직 스펙만을 추구하는 상품 개발 등 일본기업의 경향도 깊이 생각해봐야 할 문제입니다.

문제해결연구소

일본기업은 최첨단 기술로 승부를 보고자 하는 경향이 있습니다. 하지만 그 부분만을 지나치게 의식하면 한계에 부딪치고 맙니다. 눈 깜짝할 새 새로운 모델로 교체되고 그 전의 기술은 뒤떨어진 것으로 치부되어 무용지물이 되고 마는 것이 현대 사회이기 때문입니다.

제로 상태에서 최첨단 기술을 개발하는 데는 시간과 비용이 듭니다. 그렇다고 '낡아버린 기술'을 다른 용도로 사용하기 위한 아이디어를 엔지니어에게 기대한다는 것도 가혹한 이야기죠. 이럴 때 힘을 발휘하는 사람이 디자이너입니다.

엔지니어에게는 하찮은 소재나 기술이 디자이너에게는 보물 창고일 수 있습니다. 소비자를 의식한 상품 콘셉트와 그것을 제대로 전달하려는 노력을 조금만 더 가미한다면 완전히 새로운 상품으로 만들어 낼 수 있기 때문입니다.

제가 아직 신참 디자이너였던 시절, '파이오니아 정밀기계' 공장을 견학했던 적이 있었습니다. 깨알같이 작은 발광체가 무수히 달린 투명 소재가 공장 한쪽에 나뒹굴고 있었죠. 액정 화면을 균질하게 밝히는 데 쓰는 부속이었지만 효율 좋은 신기술로 대체되어 쓸모없어져 버리고만 부품이었습니다.

그냥 내버려두기엔 너무 아깝다는 생각이 들었습니다. 그래서 그 소재로 조명기구를 만들어 밀라노 디자인 위크에 출전해 심사위원 특별상을 수상하기도 했습니다. 액정 디스플레이 세계에서는 폐품 취급 받던 것이 인테리어 세계에서는 신선한 것으로 평가받을 수 있었던 거죠.

최첨단 기술을 구사한 디자인이 별 세 개짜리 레스토랑에서 '제대로 된 고급 식재료로 조리한' 코스 요리라면 기존의 기술을 전혀 다른 용도로 활용한 디자인은 '냉장고를 열어 남아 있는 식재료를 보고 메뉴를 생각하는' 주부의 요리입니다. 앞으로의 시대는 디자이너가 '셰프'는 물론 '주부'도 되어야만 하는 그런 시대라고 할 수 있습니다.

셰프. 주부.

문제해결연구소

엉킨 실타래를 푸는 작업, 이미 가지고 있는 것들의 정리

기존의 기술이나 물건을 전혀 다른 용도로 활용할 때 처음부터 '이런 것을 만들겠다'는 의도로 접근해서는 안됩니다. 의도대로 결코 되지도 않을 뿐더러 그런 시점으로는 남아 있는 재료(기존의 기술)로 먹을만한 음식(새로운 상품)을 만들어 내는 좋은 '주부'가 될 수도 없기 때문입니다. 우선은 '재고 조사'부터, 가지고 있는 모든 것을 꺼내놓고 실시하는 검품 작업을 빠트려서는 안 되는 거죠.

프로젝트의 시작에서 헝클어져 있는 실뭉치 같은 걸 건네받는 경우가 많습니다. 그래서 우선은 그걸 푸는 작업을 클라이언트와 함께 해나갑니다. '빨간 실이 이 정도 있다. 파란 실의 양은 이 정도 된다'며 테이블 위에 모두 펼쳐놓고 '자, 그럼 이 실로 어떤 천을 짜볼까요?' 이런 식으로 프로젝트를 진행합니다. 프로젝트 진행상 꼭 필요한 단계이기도 하죠. 회사가 지니고 있는 잠재력을 당사자가 모르는 경우도 의외로 많습니다. 회사의 잠재력을 사장은 파악하고 있지만 현장에서는 모르고 있다거나 그 반대의 경우도 있죠. 그러므로 '주부 요리'의 제일 첫 과정은 그들이 지니고 있는 본질적인 가치를 알아보고 파악하는 것이라 할 수 있습니다.

04 눈에 보이지 않는 것을
눈에 보이는 것으로 만든다

저는 지금 해외 출장 중입니다. 열흘에 걸쳐 파리, 밀라노, 코펜하겐, 뉴욕을 도는 스케줄이죠. 초여름치고는 날씨가 시원한 편이라 아직까지 세계 각국 프로들의 '체취'는 느껴지지 않습니다. 반대로, 그들의 체취가 풍기기 시작하면 여름의 시작을 예감할 수 있는 것이니 유럽에서는 체취가 이른바 계절감을 전해주는 요소라 할 수 있겠네요. 무슨 이유인지는 모르겠지만, 프랑스와 이탈리아 같은 나라의 체취가 특히 더 강렬하고 말이죠.

그들은 자신의 체취를 감추기는커녕, 오히려 남성 호르몬의 과잉 분비에서 빚어진 '섹시함'의 어필 포인트로 삼고 있는 듯 보입니다. 체취가 강할수록 어깨로 바람을 가르며 당당하게 걷는 모습을 자주 볼 수 있으니 말이죠.

그 냄새가 일상적인 식생활에서 기원하는 것인지는 분명하지 않지만, 그야말로 '대중문화'가 아닌 '체취문화'라 부를 수 있을 정도로 일반

적이라는 것만은 분명합니다. 마치 고르곤졸라 치즈 같은 냄새라고나 할까요? 아무튼 깊은 맛이 감도는 레드 와인과 어울릴 것 같은 냄새죠.

와인과 어울린다는 이야기를 하다 보니 '맛'에는 각자 어울리는 '색'이 있다는 이야기가 떠오릅니다. 누군가에게 특별히 배우지 않아도 사람은 '녹색 귤을 신맛으로 예상'하는 등, 색을 통해 맛을 구별하는 안테나를 가지고 있습니다.

디자이너는 이것을 역으로 이용해 눈에 보이지 않는 '맛'을 '색'으로 변환시킬 줄 있어야 합니다. 맛에 대한 시각 정보를 만들어내야 하는 거죠. 같은 토마토라 하더라도 산뜻한 산미를 지녔는지, 농후한 단맛을 지녔는지, 그것을 올바로 전달해 줄 '빨간색'이 반드시 존재하기 마련입니다. 단지 멋있다는 이유로 '페라리 자동차의 빨강' 같은 색깔을 섣불리 가져와 쓴다면 안테나가 오작동을 일으켜 '기대하던 맛과 다른 결과'를 초래하고 맙니다.

2006년, 구취 제거 껌 '아쿠오ACUO' 프로젝트에 참가하면서 화려한 일러스트와 문자 요소를 배제한 패키지를 제안했습니다. 당시 경쟁 상품들과는 확연히 다른 패키지였죠. 화려한 패키지로 '소리치는 것'보다 담담하게 속삭여 소비자 스스로 귀 기울이게 만드는 것이 더 효과적이라 판단했기 때문입니다. '3배나 강력한 구취 제거력'을 강조한 패키지로 어필한다면 소비자 입장에서는 그 껌을 가지고 있는 것만으로도 부끄럽지 않을까 생각하기도 했죠.

또한 아쿠오의 민트 맛이 지닌 청량감을 표현하기 위해서는 서서히

색이 옅어지는 '그린' 이상의 컬러가 없다고 판단했습니다. 이런 패키지 덕분에 상품은 큰 히트를 기록할 수 있었죠. 아쿠오 발매 직후 주간 편의점 최고 판매 기록을 달성했고 수개월 동안 부동의 1위 자리를 놓치지 않았으니까요. 구취 제거에는 탁월하지만 체취 제거의 효과가 없다는 게 애석할 따름입니다.

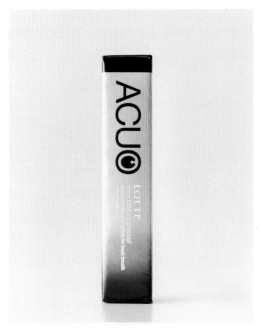

Masayuki Hayashi

문제해결연구소

시각화는 훈련으로 키울 수 있다

디자인이란 시각화 작업입니다. 기업의 분위기나 대표의 생각 등 그 냥 내버려둬서는 절대 눈에 보이지 않는 것들도 제대로 된 디자인 작업을 거치면 시각화가 가능합니다. 이것이 기업 '브랜딩Branding' 의 첫걸음이죠.

자, 그렇다면 시각화 능력을 키우기 위해서는 어떻게 해야 할까요? 평소에 그것을 의식하는 습관을 들이는 것 외의 다른 방법은 없다고 할 수 있습니다. 예를 들어 편의점에서 주스를 사면서도 시각화 능력을 키울 수가 있죠. 주스 패키지를 보고 새콤할 것으로 예상했는 데 정작 마셔보니 예상보다 훨씬 단맛인 경우가 있습니다. 거기서 의 문을 품고 패키지의 느낌을 의식해보는 겁니다. 마시기 전에 받았던 첫인상과 마시고 난 후의 차이를 의식하면서 제대로 된 시각화란 어 떤 것인지 그 정답을 찾아내는 훈련을 할 수 있는 거죠.

시각화란 천부적인 디자인 재능의 유무와는 아무런 상관이 없습니 다. 훈련으로 키울 수 있는 것이기 때문이죠. 첫인상과 그 이후의 느 낌 사이에 존재하는 갭을 줄여가는 과정을 연구하다 보면 소비자에 게 보다 효율적으로 어필하고 쉽게 전달되는 것을 만들어 낼 수 있습

니다. 그런 식으로 매일 트레이닝한다는 것이 중요하죠.

제가 진행하는 라디오 방송 중 '글로벌 사운드 스케치'라는 코너가 있습니다. 해외 출장 때마다 그 지역의 음반가게에 들러 재킷만 보고 음반을 구입하는 코너죠. 글자를 전혀 몰라도 상관없습니다. 재킷의 느낌상 '이건 분명 록이다', '이 재킷 이미지로 봤을 때 투명감 있는 음악임에 틀림없다'며 CD를 구입하는 식이니까요. 물론 상상과 전혀 다른 음악일 때도 있지만 이 역시 굉장히 좋은 시각화 훈련 중 하나죠.

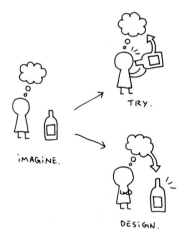

요즘 들어 기업의 종합 디자인을 해볼 기회가 자주 찾아오고 있습니다. 기업의 종합 디자인이란 인테리어부터 상품개발, 로고, 패키지, 카탈로그에 이르기까지, 소비자와 접촉하는 다양한 터치 포인트를 통일된 이미지로 정비하는 일입니다.

지금까지 넨도는 상품이나 매장 단위에서의 디자인을 주로 해왔습니다. 개별적인 작업이었다기보다는 서로 다른 커뮤니케이션 수단을 조합하고 연관시켜 메시지의 전달력을 높이는, 이른바 '종합격투기적 디자인'을 주로 해왔다고 할 수 있죠. 기업의 종합 디자인 작업을 맡기 시작하면서부터는 터치 포인트의 범위가 좀 더 넓어졌다는 느낌입니다.

최근에 했던 대표적인 작업으로는 벤처 캐피탈 '쟈프코', 여행용 캐리어 가방 제조 회사 '에이스', 회전초밥 체인점 '아킨도스시로' 등을 들 수 있습니다. 상품 자체의 품질은 높지만 그 매력을 소비자에게 모

두 전달하지 못한 케이스가 많았기 때문에 프로젝트를 진행하며 작업하는 보람을 많이 느끼기도 한 기업들이었죠.

그런데 이런 기업들에게는 한 가지 공통점이 있습니다. '사람들이 그 회사를 어떻게 보고 있느냐'는 것과 '사람들에게 어떤 회사로 보이고 싶은가'에 대해 당사자가 잘 모르고 있다는 점이죠. 자신의 진짜 모습을 모르면 어떤 옷이 어울릴지 알아내기 힘듭니다. '이런 식으로 보이고 싶다'는 의사가 없다면 늘 같은 모습일 수밖에 없고 말이죠.

말하자면 헤어스타일을 고르기 전에 자신의 머리가 벗겨지고 있는지 파악하는 것이 먼저입니다. 그런 후 대머리의 장점을 부각해 멋지게 박박 밀어 스타일을 완성할 것인지 가발을 써서 가릴 것인지 선택해야 하죠. 이런 과정이야말로 '브랜드 전략'의 시작이라 할 수 있습니다.

기업의 종합 디자인 프로젝트에서는 지금 현재의 모습을 드러내는 작업부터 시작합니다. '당신 회사를 자동차 브랜드로 비유한다면 어떤 회사라고 할 수 있는가?', '슈퍼마켓에 진열된 과자라면 어떤 과자로 비유할 수 있는가?' 이런 일상적인 질문을 통해 클라이언트와 함께 현 상황에서의 기업 모습을 구체적으로 살펴보는 거죠. 이런 과정을 통해 '되고 싶은 기업의 모습'을 형태를 지닌 것으로 제시하는 것이 저의 역할입니다. 아무런 형태도 없이 미래에 대한 이야기를 하다 보면 각자의 머릿속 이미지에서 차이가 발생하기 마련이죠. 눈앞에 구체적인 형태가 있어야 논의 작업에서의 기준이 만들어지고, 기준이 서야 발언하기도 훨씬 쉬워집니다. '어떤 타입의 여성을 좋아하느냐?'라는 질문에는

대답하기 곤란해도 'A씨와 B씨 중 어느 쪽이 당신 타입이냐'는 질문에는 대답하기 한결 쉬워지는 것과 비슷한 이치라 할 수 있죠.

이렇게 차근차근 정리해나가다 보면 재밌는 일이 벌어지기도 합니다. 자기 생각과는 달리 '되고 싶은 기업의 모습'이 현재에서 그리 동떨어져 있지 않다는 사실을 깨닫게 되는 거죠. 단점 가까이에 장점이 숨어 있는 경우가 꽤 많으니까요.

하지만 왜 현실에서는 '의외로 가까운 곳에 내 이상형이 살고 있었다'는 그런 행복한 일은 일어나주지 않는 걸까요?

삼천포로 빠지는 힘

'어떻게 보이고 있는가'와 '어떻게 보이고 싶은가'의 차이를 알아차리게 하려면 상대방에게 여러 가지 질문을 던져볼 필요가 있습니다. 여기서 효과를 발휘하는 게 '잡담의 힘', 아니 '삼천포로 빠지는 힘'이라 할 수 있죠.

클라이언트와 대화를 나눌 때마다 상대편이 처해 있는 상황과 입장을 다른 시점에서 바라볼 수 있게 하려고 노력합니다. 생각의 전환을 유도하는 거죠. 예를 들어 클라이언트의 상황을 다 듣고 난 후 비슷한 상황에 처한 카페 업계 이야기로 화제를 돌립니다. 그러면 상대방은 소비자 시점에 서서 이런저런 것들에 대한 이야기를 하게 되죠. 이렇듯 입장을 바꿔 바라보다 보면 좀 더 심도 깊은 논의를 나눌 수 있게 됩니다.

그렇기 때문에 이야기가 삼천포로 빠지면 빠질수록 거기서 더 많은 것을 건져올릴 수 있는 거죠. 대화를 나누다 보면 자기 기업이 소비자의 눈에 어떻게 비춰지고 있는지도 자연스레 파악됩니다. 자신이 원하는 기업상과 소비자가 기대하는 것이 전혀 다르다는 사실이 드러나기도 하고 말이죠.

문제해결연구소

상대방이 어떤 것에
편안함을 느끼는지 파악하라

인테리어든 공업 제품이든, 이렇다 할 이유가 없는데도 편하고 친근하게 느껴지는 것들이 있죠. 일본인과 서양인 사이에는 편안함을 느끼는 그런 묘한 지점에서 큰 차이가 있습니다. '중심'과 '구석'이라는 키워드로 그 근본적인 차이를 구분해 볼 수 있습니다.

서양의 거리에는 반드시 '중심'이 있고 대부분의 경우 거리의 중심에 '광장'이 형성되어 있습니다. 그리고 거기 자리 잡고 있는 커다란 계단이나 분수, 교회, 기념비 같은 것들이 광장의 중심성을 한층 더 강조하고 있죠. 원래는 공공으로 사용하던 우물이 있던 자리가 광장으로 발전했다고 볼 수 있습니다. 파리의 방사형 도시 계획이 그 대표적인 예라 할 수 있죠. 요약하자면 서양인들은 일체의 조형이 가진 '중심'에서 편안함을 느낀다고 할 수 있습니다.

반대로 일본인은 '광장'을 그다지 능숙하게 활용하지 못하는 민족입니다. 굳이 구분한다면 광장보다는 '골목'의 민족이라 할 수 있죠. 수

렵민족과 농경민족의 차이 때문일까요? 바둑판 모양의 논에서 파생된 논두렁길이 그 근원이라고 단정할 수는 없지만, 교토 등지에서 볼 수 있는 골목길과 그곳에서 만들어진 커뮤니티는 일본만의 독특한 문화라 할 수 있습니다.

전철만 봐도 일본과 서양의 차이가 드러납니다. 일본사람은 텅텅 빈 전철에 올라타도 어쩐지 좌석 끄트머리 쪽에 앉게 됩니다. 복잡한 전철에서도 마찬가지죠. 서로 앞 다투어 끄트머리 자리를 차지하려는 모습을 자주 보게 되는 까닭은 일본인에게 편안하게 느껴지는 공간이 '구석'이기 때문입니다.

하지만 서양에서는 전혀 다릅니다. 같은 경우, 좌석의 한가운데에 자리 잡는 사람을 더 많이 보게 되니까요. 이렇듯 전철에서 의자의 어느 쪽에 앉느냐는 것도 일종의 '광장'과 '골목'의 관계로 설명할 수 있다고 봅니다.

바로 얼마 전까지만 해도 일본은 두 개로 접었다 펼치는 폴더형 휴대전화가 주류였던 나라였습니다. 이런 나라는 일본뿐이었죠. 최근 들어 일본에서도 스마트폰 전성시대가 열렸지만, 작은 화면에서 버튼을 눌러 기다란 화면을 스크롤하는 이 오목조목한 움직임은 어떤 의미에서 광장의 느낌이라기보다 골목의 느낌을 자아내는 인터페이스라 할 수 있습니다. 서양인으로서는 아마 이해하기 힘든 감정인지도 모른다고 생각한다면 제 생각이 너무 한쪽으로 치우쳐 있는 걸까요?

앞서 살펴본 프로젝트지만, 2013년 고쿠요퍼니처를 위해 브래킷이

라는 사무용 소파를 만들었습니다. 의자 유닛을 어떻게 조합하느냐에 따라 미팅 공간, 라운지, 부스 등 다양한 공간을 자유자재로 만들 수 있는 아이디어 상품이었죠.

그야말로 '구석을 어떻게 활용할 것인가'라는 다분히 일본적인 콘셉트였음에도 불구하고 예상 외로 해외 미디어에서 자주 다뤄지고는 했습니다. 그에 따라 제품 문의도 꾸준히 들어오고 있죠. 이런 걸 보면 일본적인 편안함이 해외에서 이해되는 날이 머지않아 찾아올 수도 있겠다는 생각도 드네요.

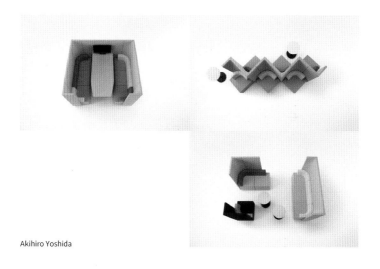

Akihiro Yoshida

사람이 이해할 수 있는 영역은
네 가지 층위로 나뉘어져 있다.

꼭 집어 이유를 표현할 수는 없지만 뭔가 편안하다고 느껴지는 감정. 이는 감각에 연관된 이야기인지라 추상적이고 그런 만큼 설명하기 쉽지 않죠. 그래서 그림으로 설명해 봤습니다.

사람이 이해할 수 있는 영역은 네 가지 층위로 나뉘어져 있습니다. 가장 바깥 쪽 층위에는 숫자, 스펙, 가격 같은 것들이 존재합니다. 이 영역의 것들은 만국공통이기 때문에 누구나 쉽게 이해할 수 있는 것들이죠.

바깥에서 두 번째 층위에는 일상생활이나 살고 있는 지역 안에서 공유할 수 있는 감각, 시대의 분위기, 트렌드 같은 것들이 존재합니다.

바깥에서 세 번째 층위에는 문화적인 요소가 위치합니다. 뭔지 모르겠지만 편안하다는 느낌은 이 층위에서의 이야기라 할 수 있죠.

가장 중심 층위에는 사람의 본질적인 부분이 존재합니다. 225페이지에서 설명할 부분이기도 한데, 예를 들어 아프리카인이든 미국인이든 일본인이든 어떤 것이 맛있어 보이는지 맛없어 보이는지에 대한 반응은 다들 비슷합니다. 그런 본질적인 부분에 대해서는 몸이 자연스레 반응하죠. 깜깜한 어둠 속에서 갑작스레 빛을 밝히면 나도 모

르는 새 눈을 깜빡이며 반응하는 것도 직감이나 본능처럼 인간으로서 본래 지니고 있는 요소 때문입니다.

상품을 제작하고 기획할 때 이 네 가지 층위를 어디까지 의식하느냐에 따라 그 상품이 한 시절 한정 상품으로 끝나게 될지, 스테디셀러가 될지 달라질 수 있습니다. 이는 소비자 층의 선정과도 연동되는 이야기죠. 한정된 소비자 층을 대상으로 하기 위해서는 제대로 된 트렌드, 가격, 스펙을 의식해서 상품을 제작해야 합니다. 하지만 아이폰처럼 전 세계 사람들로부터 이해받고 사랑받는 제품을 목표로 한다면 그보다 더 안쪽 층위에 있는 것들을 보다 더 깊은 수준으로 의식할 필요가 있습니다.

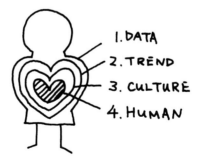

1. DATA
2. TREND
3. CULTURE
4. HUMAN

07 기발함은 필요없다

- 메타포 사고로 '비유해서 전달하는' 기술

디자이너라는 직업이 잘 맞는 사람과 그렇지 않은 사람이 있는데, 특별히 그림 솜씨가 좋아야 한다거나 손끝이 야무져야 한다는 조건일 필요는 없습니다. 기발한 상상력도 필요 없죠.

사물을 선입관 없이 관찰해 새로운 해결책을 발견해낼 줄 아는 '눈', 그것을 제대로 된 형태로 만들어 갈 수 있는 '끈기', 자신의 생각을 올바로 전달할 수 있는 '커뮤니케이션 능력'만 있다면 디자이너로서 굶을 일은 없기 때문입니다.

디자이너가 적성에 맞는지 판단하려면 적절한 비유를 써서 간단명료하게 설명할 수 있는 능력이 있는지 살펴보는 것도 하나의 방법입니다. '간단히 말하면'으로 말을 시작해놓고 전혀 간단하지 않은 이야기를 하는 사람이 가끔 있는데 그런 사람은 대체로 디자이너가 적성에 맞지 않는다고 볼 수 있죠.(웃음)

가만히 들여다보면 잘 알려진 은유적 표현에도 이상한 점이 꽤 많

습니다. 며칠 전 두유 패키지 뒷면을 봤더니 '대지의 우유'라고 쓰여 있더군요. 소도 대지에서 살고 있는데 이상하지 않나 싶었습니다. 또한 굴을 '바다의 우유'라 비유하기도 하는데, 일본인에게는 뭐든 유제품으로 비교하려는 습성이라도 있는 걸까요? 투수 중에 키가 좀 크다 싶은 선수가 있으면 무조건 '어딘가의 다르빗슈'라 칭하는 것과도 비슷하다고 할 수 있겠네요. '미치노구의 다르빗슈'라 불리는 오타니 쇼헤이大谷翔平와 '나니와의 다르빗슈'라 불리는 후지나미 신타로藤浪晋太郎가 특히 유명한 선수들이죠. 하지만 다르빗슈 유 선수 고향이 원래 오사카 나니와浪速 구역 하비키노 시羽曳野市입니다. 그러니 진정한 의미에서의 '나니와의 다르빗슈'는 후지나미 신타로가 아니라 다르빗슈 유 본인이지 않냐는 겁니다. 또한 메이저리그 투수의 평균 신장은 188.9센티미터라고 합니다. 그렇다면 메이저리그에 소속된 거의 모든 투수를 '어딘가의 다르빗슈'라 불러야 한다는 문제가 생기기도 하고 말이죠.

덧붙이자면 '미식가 리포트'를 진행하는 히코마로彦魔呂 씨의 '미각의 보석상자'라는 표현은 아슬아슬하게 오케이입니다. '육즙의 나이아가라'도 그런대로 괜찮죠. 하지만 '만두의 민영화'라던가 '채소들의 6자 회담', '닭고기의 다윈'이라는 은유까지 넘어오면 도통 무슨 말인지 알 수가 없죠.

얼마 전에 손목시계를 디자인하면서, 시계 눈금을 유리면에 직접 인쇄해 '자로 길이를 재는 느낌으로 시간을 읽는다'는 콘셉트를 실현한 적이 있었습니다. 이 역시 일종의 '은유'라 할 수 있죠. 시간이나 소리,

1 다르빗슈 유는 196cm의 장신 투수다.

향기, 맛 등 눈에 보이지 않는 요소를 무언가에 '비유'해 실제적인 감각으로 느껴지게 하는 것은 디자인으로서 상당히 어려운 작업입니다. 디자이너의 궁극적 테마라고도 할 수 있죠. 미식가 리포트라도 보면서 은유 스킬을 갈고닦아야겠다는 생각이 드네요.

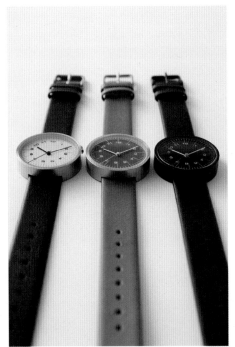

Akihiro Yoshida

문제해결연구소

게임하듯 단련하는 메타포 사고법

간단히 말해 이야기에 은유(메타포)를 잘 사용하는 사람은 아저씨 개그를 잘 구사하는 사람이라 할 수 있습니다. 추상적으로 말하자면 무언가를 무언가와 잘 연결하는, 혹은 공통인자를 잘 발견하는 사람이라고 할 수 있죠. 이런 능력은 말장난 개그와 그 성격이 비슷합니다. 연결하는 대상 간의 관계성이 멀리 떨어져 있을수록 더 재밌게 느껴지기 때문이죠. 즉 대상 간의 거리가 멀면 멀수록 더 고급스런 은유라 할 수 있습니다. 그다지 관계없는 것들 사이에서 접점을 찾아내야만 상대방에게 정말 재밌는 은유라고 전달될 수 있는 거죠. 사물 간의 공통인자를 찾아내는 능력은 게임하듯 재미있게 몸에 익힐 수 있습니다. 뭔가 걸리는 게 있다면 일단 머릿속에 담아둡니다. 저 같은 경우에는 머릿속에 요소들을 풀어놓지만 종이에 써두는 것도 괜찮습니다.(메모 기술은 76페이지 참조)

그렇게 모인 메모를 가끔 모두 꺼내놓고 이리저리 섞어보기도 하고 겹쳐보기도 하고 줄지어보기도 합니다. 다양한 방법으로 관계성을 만들어보려 하는 거죠. 이런 과정을 통해 관계성을 찾아가다 보면 메타포도 자연스레 발견됩니다.

최근 들어 미디어에서 '3차원 프린터(3D 프린터)'가 자주 소개되고 있습니다. 이전에도 수지를 분출하는 레이저로 아크릴이나 목재를 자르는 방식은 많았죠. 하지만 최근의 3D 프린터 방식은 디지털베이스를 여러 가지 소재로 '인쇄'해 입체 조형물을 '프린트 아웃'하는 방식입니다. 상품 제작 현장에서는 이미 익숙한 방식이지만 일반 대중에게는 새로운 방식이라 할 수 있습니다.

넨도 사무실에도 세 대의 3D 프린터가 늘 풀가동 중입니다. 해외 출장 중일 때에는 그렇게 프린트한 모형을 묵고 있는 호텔에서 받아봅니다. 확인 후에는 기업 비밀이 새나가지 않도록 그 자리에서 모형을 부숴버리죠. 그 다음 날이면 또 다른 호텔 방에서 새로 배달되어 온 또 다른 모형을 확인하고 부서뜨립니다. 출장 중에는 이런 과정이 줄곧 반복되죠. 어딘가 완성도 떨어지는 스파이 영화 같은 분위기라고 할까요. 아무튼 3D 프린터 덕분에 단시간에 정밀도 높은 상품 제작이 가능해

문제해결연구소

진 것만은 분명합니다.

조형 방식도 다양합니다. 나일론 분체를 레이저로 용착하는 방식부터 액상의 수지를 빛으로 굳히는 방식에 이르기까지 프린터의 종류에 따라 그 속도와 정밀도가 다르기 때문에 용도에 맞게 나눠 사용하는 것이 올바른 활용법이죠.

출력 가능한 소재도 점차 다양해지고 있기 때문에 유연성 있는 소재, 금속, 투명 소재, 착색 등 기본적으로 어떤 것이든 출력 가능합니다.

얼마 전에는 3D 프린터로 총을 만들어낼 수 있다는 것이 사회문제가 되기도 했죠. 그 외에도 외국에서는 식재료, 양복, 신발, 건축물까지 출력하고자 하는 능력자들이 속속 등장하고 있습니다.

2008년경, 아로마오일 디퓨저를 디자인한 적이 있었습니다. 아나운서 출신 오하시 마키大橋マキ 씨의 아로마오일 브랜드 '아로마로마 aromaroma'와 함께 한 프로젝트였죠. 디퓨저란 아로마 향을 공기 중에 확산시키는 데 필요한 도구입니다. 평소에는 병뚜껑으로 쓰다가 아로마테라피가 필요할 때에는 그 뚜껑에다가 오일을 떨어트려 디퓨저로 사용할 수 있게 디자인했죠.

향기를 퍼트리기에 유리한 다공질 소재를 사용한다는 것이 디퓨저의 포인트로, 보통은 세라믹 소재로 만듭니다. 그러나 '계절마다 새로운 모양의 디퓨저를 만들고 싶다'는 아로마로마의 요청에 따라 최소한의 생산이 가능하면서 다공질 소재를 사용할 수 있는 3D 프린터로 제작하기로 했죠.

　　수지 등의 소재를 이용해 일반적으로 성형할 경우, 같은 모양을 최소 천 개 단위로 제작해야만 합니다. 그래서 시제품 제작을 전제로 하는 3D 프린터를 소량 생산에 도입해보기로 했습니다. 3D 프린터로 가전제품의 시제품을 제작할 경우, 무게가 가볍다는 것 이외에 그다지 장점이 없던 다공질 소재를 역으로 활용했던 거죠.

　　하이테크적인 수단을 하이테크가 아닌 아날로그적인 상품 제작에 써보는 것도 재미있겠다는 생각을 해보게 된 프로젝트였습니다.

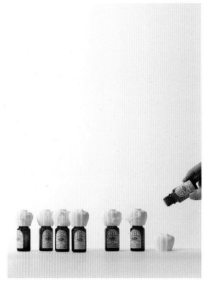

Masayuki Hayashi

문제해결연구소

모든 것을 부정과 긍정의 양쪽 시선에서 본다

'부정적인 것을 긍정적으로 되살린다.' 어쩐지 어려워 보일 수도 있지만 실은 굉장히 쉬운 방법이 있습니다. 모든 것을 긍정적으로 보기, 모든 것을 부정적으로 보기, 그 양측을 각각 수행해보는 방법이죠. 모든 것을 '좋다'고 결론 낸 직후, 똑같은 것을 다시 부정해보는 방식이라고나 할까요.

이런 과정을 통해 추출된 시점은 때때로 양극단의 선택지를 제공해줍니다. 그 상황이나 사물을 부정적으로 인식했을 때 최종적으로 남는 '온리 원 아이디어'와 그것을 매우 낙관적, 긍정적으로 인식했을 경우의 '넘버 원 아이디어'가 바로 그것이죠. 이 두 선택지가 수중에 들어왔다면 그 어떤 것을 선택해도 정답일 수 있습니다.

디자인 작업 시 가장 먼저 하는 일은 그 디자인을 대상으로 하는 상품, 혹은 기업의 장점을 찾는 일입니다. 그 말을 뒤집어보면, 대상이나 기업의 장점을 발견했다면 그것을 알기 쉽게 소비자에게 전달하기만 하면 되기 때문에 절반은 승패가 결정된 거나 마찬가지죠. 즉 가장 먼저 해야 할 일이자 가장 중요한 과정입니다.

장점이 전혀 없어 보이는 것들도 유심히 찾아보면 뭔가 있기 마련입니다. 이런 경우 대개 '결점' 근처에 장점이 숨어 있는데, 가끔은 결점 그 자체가 장점인 경우도 있죠. 즉 단점을 다른 시각으로 보면 장점이기도 합니다.

학생 시절, 프린터 메뉴 설정 버튼에 쓰여 있는 단어를 보고 '너무 과하게 긍정적이지 않나'라는 생각을 문득 한 적이 있었습니다. 메뉴 설정 버튼 왼쪽 끝에 '빠름', 오른쪽 끝에 '깨끗함'이라 쓰여 있었기 때문입니다. 반대로 보자면 왼쪽 끝을 '더러움', 오른쪽 끝을 '느림'이라 해

문제해결연구소

석할 수도 있으니 말이죠. 뭐든 생각하기 나름이니까요.

언뜻 생각하면 초일류 브랜드에게 적수가 될 만한 것은 아무것도 없을 것 같습니다. 하지만 한 발만 삐끗해도 초일류 브랜드라는 것 자체가 기업의 커다란 리스크가 될 수 있습니다. 한동안 화제가 되었던 '원산지 허위 표시 사건'을 그 예로 들 수 있습니다.[1] 이는 위법한 성분이나 유통기한을 넘긴 식재료가 문제가 된 '식품 안전성'에 대한 이야기라기보다는 '브랜드 활용 능력'에서의 문제라 할 수 있습니다. 간단히 말해, '보리새우', '생과일주스'라는 고급 브랜드 이미지를 딴 곳에서 빌려와 마치 스티커 붙이듯 안이하게 사용했기 때문에 그 껍데기가 벗겨지자마자 브랜드 파워마저 동반 실추된 사건인 것이죠. 거짓말은 나쁘다는 단순한 논의는 제쳐두고서라도 말입니다.

이 문제는 두 가지 핵심으로 나눠볼 수 있습니다. 그 하나는 차별화에 대한 고민이라고는 전혀 없이 '아무렇지도 않게 남의 샅바(브랜드)를 묶고 씨름판에 올라선' 호텔, 백화점 측의 낮은 브랜드 의식입니다. 또 하나는 브랜드를 맹신하는 일본인의 '브랜드 신앙'이 보기 좋게 배신당했다는 사실이죠.

본래는 '보리새우'나 '생과일' 같은 '장점'일수록 일부러 언급하지 않고 숨겨두는 것이 일본의 미학이었습니다. 그리고 거기서부터 신뢰 관계를 만들어 내는 것이 일본적인 브랜딩 방식이었죠. 하지만 최근 들어 잘못된 형태로 글로벌화가 진행되고 있습니다.

한번 잃은 신뢰를 되돌리기란 결코 쉽지 않습니다. 어린아이도 잘

1 2013년. 다카시마야 백화점, 도큐 호텔 등 일본을 대표하는 고급 백화점과 호텔이 원산지와 식재료를 허위 기재한 사실이 드러나 사회적 물의를 일으켰다. 고급 '보리새우' 대신 수입산 '타이거 새우'로 조리한 메뉴, 생과일주스 대신 가공한 팩 주스로 만든 음료를 판매해 부당 이익을 챙긴 사건이다.

알고 있는 사실이죠. 앞으로 진짜 과일로 갈아 만든 신선한 주스가 등
장하기를 기대해봅니다.

'사내 금기사항'과 '미개척지'를 개발해보자

결점 근처 말고도 장점이 잘 숨는 곳이 있습니다. 누구도 찾아보지 않았던 곳. 말하자면 '미개척지'가 바로 그런 곳이죠. 회사마다 다들 각자의 미개척지를 가지고 있습니다. 그 부분을 지적하면 '지금까지 전혀 몰랐던 부분이다', '그런 것에까지 신경 쓰다니 놀랍다'는 반응이 나오고는 합니다. 누구 하나 신경 쓰지 않던 부분이었던 거죠. 일상 업무에 쫓기다 보면 회사 안에 그런 에어포켓이 생기기도 하나 봅니다.

또 하나, 한 번 실패했다는 이유로 절대 건드리지 않는 '사내 금기 사항'도 파고들어 가볼만 합니다. 노란색 패키지를 출시했다가 실패한 이후 다시는 노란색 패키지를 만들지 않는다는 암묵적인 동의 같은 것이 회사 안에 존재합니다. 껌은 녹색 패키지여야만 한다는 믿음 같은 것들도 그렇죠. 어떤 제안을 하자마자 손사래를 치며 '이런 내용을 내 손으로 상사에게 보고할 수는 없다'는 반응을 보인다면 사내 금기 사항을 건드렸다는 것으로, 바로 그 지점을 파고들어 가다 보면 뭔가 좋은 것이 나오기도 하죠.

앞장에서 살펴본 것은 '브랜드의 장점과 단점은 서로 표리 관계에 있다'
는 사물의 양면성에 대해서였죠. 고급 식자재를 강조해 표시했던 '강점'
이 '약점'으로 돌아서고만 사건도 들여다봤습니다. 이제 와서 그 사건에
대해 이의를 달아봤자 아무 소용없을 테니 앞으로 같은 사건이 재발하
지 않도록 기업이 어떤 스탠스를 취해야 할지에 대해 살펴보기로 하죠.

해외 디자인계의 평가 기준은 최근 몇 년 동안 달라지고 있습니다.
'최종적인 아웃풋'의 좋고 나쁨보다는 거기에 다다르기까지의 '과정'을
중시하는 경향을 보이고 있죠. 디자인 전시회에서도 시행착오의 경과
가 느껴지는 작품을 자주 보게 됩니다.

결과적으로 상품 제작은 '투명성'을 띠어야 합니다. 상품에서 비춰
보이는 생산자의 노력과 생각이 그 상품의 가치를 높여주죠. 아이돌이
팬 사인회로 전국을 돌며 CD를 판다거나 무대 끄트머리에서 숨을 몰
아쉬며 쓰러지는 모습을 보여주면 팬들의 감정이입이 보다 격렬해지는

것과 비슷합니다. 아니, 이건 너무 심한 비유였나요?

아무튼 이 투명성이라는 부분은 브랜딩에 있어서도 딱 들어맞는 이야기입니다. 커뮤니케이션을 보다 투명하게 진행해나가며 브랜드의 장점뿐만 아니라 단점까지 어필하며 소비자와의 신뢰관계를 쌓아간다는 사고방식이죠.

좋아하는 광고 중에 벤츠 '스마트 포투smart for two' 자동차 광고가 있습니다. 도시 공간을 시원하게 달리는 콤팩트한 2인용 자동차라는 사실을 강조하기 위해 벤츠가 선택한 공간은 사륜 구동 자동차 광고에나 등장할법한 오프로드 공간입니다. 질펀거리는 비포장 길, 물웅덩이에 도전했다가 모조리 실패하고 만다는 내용이죠. 결점을 유머와 섞어 드러내면서 상품 특성의 어필에 성공한 광고입니다. 조금이라도 부정적으로 해석될 소지가 있는 표현을 꺼리는 일본으로서는 실현에 무리가 따르는 전략이겠지만 말이죠.

일상의 커뮤니케이션에서도 마찬가지입니다. 프레젠테이션 때 장점만을 나열하면 오히려 경계심을 유발할 수 있습니다. 그래서 가능한 한 장점과 같은 분량의 결점을 솔직히 전달하고자 신경 쓰고 있죠. 이런 것들이 묵묵히 신뢰 관계를 만들어내기 때문입니다.

호텔 레스토랑에서도 마찬가지죠. 레시피를 그대로 공개하고, 좋은 것은 물론 나쁜 부분까지 포함해 요리가 완성될 때까지의 모든 과정을 오픈하는 것이 훨씬 더 깊은 신뢰감을 만들어내는 방법입니다. 테이블 위에 놓일 안내문의 형식으로라도 말이죠. '사탕발림 같은 거짓말할 시

간 있으면 그 시간에 조용히 맛있는 음식이나 만들어 달라' 결국엔 뭐
이런 얘기지만 말이죠.

문제해결연구소

'1퍼센트의 결점'도 남김없이 전달한다

결점을 신뢰로 바꿀 수 있는 방법이 있습니다. 만약 1퍼센트라도 결점이 있다면 그것을 반드시 오픈한다는 것이죠. 좋은 결과를 만들어 낼 것이 분명하다 해도 마음에 걸리는 점이 단 1퍼센트라도 있다면 그것에 대해 반드시 짚고 넘어갑니다. 책임 회피로 나를 지키기 위해서가 아니라, 그 아이디어의 진정한 의미를 상대방에게 이해시키기 위해서 그렇게 하는 거죠.

프레젠테이션에서도 마찬가지입니다. 대부분의 사람은 프레젠테이션에서 좋은 점만을 부각시키는 트레이닝을 합니다. 하지만 오히려 그게 뭔가를 숨기고 있는 듯한 인상을 주기 쉽습니다.

모든 걸 오픈하면 클라이언트로부터 신뢰받게 됩니다. 또한 정확한 정보로 클라이언트의 판단에 도움을 줄 수 있죠. 회전 초밥 체인 '아킨도스시로'가 넨도를 선택한 까닭은 프레젠테이션에서 부정적인 부분에 대해 언급한 팀이 넨도뿐이었기 때문이었습니다. '이 사람들이라면 마지막까지 공정한 의견을 내놓을 것 같다.' 아킨도스시로의 사장이 이런 평가를 했다는 사실을 나중에 알게 됐죠.

11 언어의 표현력이
디자인을 좌우한다

"사토 씨는 영어로 의사소통을 할 수 있으니 해외에서의 작업이 편하겠네요." 이런 말을 가끔 듣지만 실은 그렇지도 않습니다.

일상생활에서야 물론 영어로 생각해 영어로 말하지만 상품 제작 현장에서는 일본어로 변환해 생각한 후 그것을 다시 영어로 바꿔 말하고 있기 때문이죠. 영어로 생각하면 리듬이 흐트러진다고나 할까요, 제대로 된 디자인을 하지 못하게 되기 때문입니다. 그러니 커뮤니케이션이 필연적으로 멀리 돌아올 수밖에 없습니다. 게다가 이탈리아나 프랑스 같은 나라의 장인匠人 중에는 영어를 할 줄 아는 사람이 거의 없기 때문에 통역을 통해 또 한 단계의 변환 작업이 필요합니다. 그러니 미세한 조절을 전달하는 건 거의 불가능하다고 할 수 있죠.

요즘에는 상품 제작을 할 때 컴퓨터 화면상으로 디자인한 다음 그 3D 데이터에 수정을 더한 결과물을 대량제작의 틀로 사용합니다. 전 세계 어떤 사람과 일을 해도 동등한 퀄리티를 유지할 수 있는 상황으로

문제해결연구소

상품 제작 환경이 바뀌어가고 있죠. 그럼에도 '여기에서만 만들 수 있는 것'이 적잖이 존재하는 까닭은 '언어와 사고'가 밀접한 관계에 있기 때문입니다.

일본어에는 같은 '비'더라도 가랑비, 안개비, 오락가락하는 비 등 서로 다른 명칭이 수십 가지나 됩니다. '귀엽다'는 단어를 보면, 일본에서는 '귀여운 할아버지'란 표현이 쓰일 수 있지만 영어로는 'cute old man'이라는 표현이 어색합니다. 게다가 일본어에는 '기분 나쁜데 귀엽다', '섹시하면서 귀엽다', '못생겼는데 귀엽다'처럼 귀엽다는 말을 한층 더 세분화시킨 단어까지 있으니 말이죠.

일본 디자인이 섬세한 까닭은 일본어의 세심함이 반영된 결과라고 생각합니다. 같은 '광택 마감'이더라도 매끄러운 광택인지 촉촉한 광택인지 미끈미끈한 광택인지, 일본의 장인이 아니면 그 미묘한 차이를 파악할 수 없을 테니 말이죠. 프랑스 장인에게 'wet! wet!' 아무리 외쳐도 드라이dry한 눈으로 쳐다볼 뿐 이해하지 못할 테니까요.

그렇게 생각하면 '여기서 쾅 하고 슛을!', '둥실둥실 가벼운 움직임이네요!'라는 마쓰키 야스타로松木安太郎 캐스터의 축구 해설은 어떤 의미에서 대단히 일본적인 표현이라고 할 수 있겠습니다. 가끔씩 "박지성이 4명 있습니다!", "좋네요. 심판과의 원투 펀치", 올림픽 대표팀에 대해 "이 팀에는 젊은 세대가 정말 많으니까요."라는 희한한 코멘트를 할 때도 있지만요.

말하지 않기 때문에 더 많이 전달된다

'말하지 않아도 전달되는 부분'이 있다는 것이 일본어의 장점입니다. 반대로 외국어로 의사소통을 할 때에는 모든 걸 말해야 의도가 전해진다는 단점이 있죠.

하지만 일본어일수록 더 적극적으로 대화를 주고받을 필요가 있습니다. 물론 무언의 환상적인 호흡을 자랑하며 프로젝트가 진행되는 것도 좋은 일이죠. 그렇지만 일본인이 아니면 불가능한 어떤 것을 만들어내기 위해서는 일본어의 장점과 특성을 최대한 살려 상품을 제작해야 합니다. 세심한 언어가 지닌 장점을 발상에 도입해보는 것이죠. 의성어도 좋고 의태어도 좋고 형용사도 좋습니다. 일본어를 적극적으로 사용해 상대방과 논의를 거듭하는 쪽이 더 높은 정밀도의 상품 제작이 가능하다고 봅니다.

외국에서의 프로젝트라면 가능한 한 단순한 말과 콘셉트를 선택한다거나 스케치로 의미를 전달하는 식으로 노력할 수밖에 없는 부분이 있습니다. 하지만 일본어가 우수한 만큼 일본어를 보다 적극적으로 활용하면 일본의 디자인과 상품 제작에 있어 더 매력적인 결과를 불러올 수 있을 것이라는 가설을 세워보게 됩니다.

좀 색다른 작품집을 만들었습니다. 디자이너의 작품집이라 하면 사진집, 스케치집, 도면집 같은 게 일반적이죠. 하지만 이번에 만든 작품집은 작업했던 인테리어 디자인을 모형으로 소개하는 책입니다. 말하자면 '모형집'이죠.

왜 난데없이 모형일까요? 클라이언트에게 인테리어 디자인을 제안할 때 설계 도면이나 3D 투시도를 쓰는 경우가 많습니다. 하지만 그것만으로 머릿속에 이미지를 떠올리게 하기란 좀처럼 쉽지 않죠.

설계 도면은 어디까지나 프로용 자료입니다. 일반인의 눈에 이해되지 않는 게 당연하죠. CG로 만든 투시도는 지나치게 근사하기만 합니다. 디자이너가 생각하는 가장 이상적인 상태의 그림이니까요. 완성된 공간을 본 후 자신이 생각하던 공간과 차이가 있다고 느끼는 클라이언트도 적지 않습니다. 그래서 모형을 만드는 거죠.

모형을 만들면 디자인의 장점과 리스크를 클라이언트와 공유하면

문제해결연구소

서 공간을 디자인해나갈 수 있습니다. "여기는 좁지 않을까요?", "여기는 기분 좋아질 것 같은 공간이네요." 클라이언트와 모형을 들여다보며 많은 대화를 나눌 수 있게 되죠.

모형집에 필요한 모형을 빌리기 위해 예전 클라이언트들에게 연락했지만 계획이 여의치는 않았습니다. 분실되거나 파손된 경우가 많았기 때문이죠. 결국 대부분의 모형을 처음부터 다시 만드는 사태가 벌어지고 말았습니다.

책에 쓸 사진은 이와사키 히로시岩崎寛 씨가 맡아주셨습니다. 주로 넨도의 공업 제품 촬영을 함께하던 포토그래퍼죠. 북 디자인은 그래픽 디자이너 이로베 요시아키色部義昭 씨가 맡아주셨습니다.

그렇게 완성된 책은 작품집이라기보다는 어딘가 식물이나 곤충의 표본집 같은 느낌이었습니다. 전문적인 사전 지식 없이 그저 멍하게 바라보는 것만으로도 상상력을 불러일으키는 이상한 책으로 완성됐죠.

그런 면에서 보면 '모형화'라는 것을 공간 디자인에만 한정하지 말고, 다양한 것들을 입체적으로 시각화해보는 작업도 재밌을 것 같은 생각이 듭니다. 경영이념 같이 막연한 것도 좋고, 말 그대로 비즈니스 모델을 모델화하는 것도 가능해 보이고 말이죠. 흔히들 '회사의 색깔'이라는 표현을 자주 하는데, 실제로는 어떤 색깔일까요? 형태가 있다면 어떤 모양을 하고 있을까요? 표면 상태는 매끄러울까요 아니면 거칠까요?

통계적인 자료도 모형화할 수 있죠. 언제까지고 엑셀로 만든 막대그래프나 원그래프만 보라는 법은 없으니까요. 모형을 가운데 두고 둘러

앉아 손에 쥐고 만져보다 보면 더 쉽게 이미지를 공유할 수 있을 겁니다. 새로운 이미지의 창조도 가능해지죠.

디자이너는 온갖 것들을 시각화하는 사람입니다. 그 분야의 프로들 이죠. 그리고 세상에는 여전히 그 능력을 활용할 곳이 무궁무진합니다.

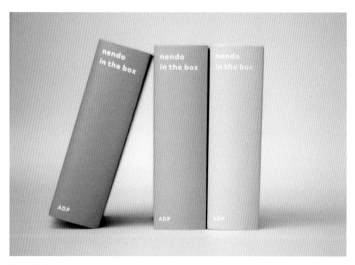

Naoyoshi Goto

문제해결연구소

'이미 존재하는 이미지'여도 상관없다

이번 장의 핵심은 그림 혹은 입체물로 시각화하는 과정을 통해 과제를 부각시킨다는 것, 그리고 그것을 모두와 공유한다는 내용이었죠. 하지만 이 과정에서 그림을 작품처럼 잘 그리겠다고 생각할 필요는 없습니다.

그림을 잘 그리려고 하면 아무래도 힘이 들어가기 마련입니다. 그러다 보면 점점 더 그리기 어려워지죠. 특히 처음에는 어디서부터 손대야 할지 도무지 알 수 없기 때문에 그 정도가 더 심해집니다. 그럴 경우에는 인터넷에 있는 여러 그림 중 이미지에 맞는 것을 스크랩해 가는 것이 빠른 길이죠. 이 그림 속 이 부분의 이미지라던가 이 색의 느낌이라거나, 이런 식으로 간단히 편집해도 좋습니다. 단 정식 자료로 사용할 때는 저작권침해의 우려가 있으니 어디까지나 비공식적인 공유의 수단으로만 사용해야겠죠.

이미 존재하는 이미지를 활용한다면 군이 새로 만들 필요가 없습니다. 어떤 이미지로 만들어야 하느냐를 고민하기보다는 가능한 한 더 많은 것을 공유하겠다는 의식이 더 중요합니다. 그런 의식을 가지고 시각화 작업을 지속적으로 해나가길 추천합니다.

13 디자인의 힘은
'전달력'으로 결정된다

2020년 올림픽과 패럴림픽의 개최지가 도쿄로 결정됐다는 사실을 알게 된 건 파리 샤를 드 골 공항 수화물 게이트에서 캐리어를 기다리고 있을 때였습니다.

올림픽은 단지 스포츠 선수만의 것이 아닙니다. 우리 디자이너들로서도 중요한 사건이죠. 올림픽은 개최국의 역사와 문화를 최신의 기술을 구사해 세계에 발신하는 자리이기도 합니다. 그 수단으로 '디자인'이 활용되는 건 당연한 이야기죠. 전해지지 않는 메시지는 '혼잣말'같은 겁니다. 3000억 엔 이상을 썼는데도 장대한 '혼잣말'을 듣게 되는 날이 온다면 정말 참을 수 없이 화가 날 것 같네요.

그런 의미에서 올림픽이란 개최국의 '디자인 능력'을 세계에 과시할 수 있는 절호의 무대입니다. 각종 경기장 설계는 건축가들의 주무대가 될 테고 로고나 사인 계획, 마스코트 등은 그래픽 디자이너와 일러스트레이터의 실력을 보여줄 수 있는 부분이죠.

문제해결연구소

프로덕트 디자이너에게는 '올림픽 3종 신기神器'(라고 마음대로 내가 이름 붙인 것)라는 것이 있습니다. '성화', '성화대', '메달'이 바로 그것 이죠. 세 가지 모두 기능이 있기는 하지만 기능 자체가 크다고는 할 수 없습니다. 하지만 엄청나게 눈에 띄는 것들이죠. 이른바 메시지를 발신하 는 것 자체가 기능이 된 것들로, '디자인의 진검승부'를 벌일 수 있는 아 이템이라 할 수 있습니다.

개최지가 결정된 후, 해외의 미팅 자리에 갈 때마다 '슬슬 성화 의 뢰가 올 때가 되지 않았느냐', '아직 메달 아이디어가 안 나왔냐'며 농담 반 진담 반 놀림을 당하고는 합니다. 그럴 때마다 차마 여기에 상세히 적지 못할 일본 디자인계의 복잡한 사정을 설명해야 하는 처지가 되죠. 차라리 이스탄불 같은 곳이 올림픽 개최지로 결정됐다면 어땠을까? 디 자인의 기회가 더 많지 않았을까? 이런 생각까지 하게 되는 걸 보니 아 마도 요즘 너무 지쳤나 봅니다.

그런 제가 과거 유일하게 디자인했던 트로피는 영국 라이프스타일 잡지 〈월 페이퍼Wallpaper〉가 주최한 디자인 어워드 트로피였습니다. 잡 지의 트레이트 마크인 '＊' 모양을 트로피에 인쇄할 수도 있었지만 그러 면 재미가 없죠.

그래서 트로피 한쪽에 '구멍'을 만들어 마치 만화경을 들여다봤 을 때처럼 거울에 비친 모습으로 '＊'를 표현했습니다. 트로피가 놓일 장소에 따라 달라지는 배경 혹은 풍경이 '＊' 모양 안에 반영되어 나 타나죠.

아무튼 도쿄 올림픽은 5년 후입니다. 스포츠 선수와 마찬가지로 메달(의 디자인 일)을 따기 위한 치열한 레이스는 벌써 시작됐습니다.

Hiroshi Iwasaki

'장인 기질'과 '소비자의 시선'을 양립시킨다

오히려 일을 잘하는 사람일수록 디자인적인 '혼잣말'을 할 확률이 높습니다. 의외다 싶겠지만 주변에서 그런 경우를 자주 보게 됩니다. 근면, 성실, 집중력, 자기 일에 대한 깊은 애정, 정열. 일을 잘하는 사람들이 공통적으로 지니고 있는 이런 특징은 상품 제작에 꼭 필요한 적성이기도 합니다. 이른바 '장인 기질'이라는 녀석이죠.

물론 스스로의 세계를 파고들어야만 가능한 것이 장인의 일이지만 파고들면 들수록 주변을 돌아보지 못하게 되는 것도 사실입니다. 소비자가 무엇을 원하고 어떻게 느끼는가. 이런 시점이 누락되면 누군가를 위해 전달하려는 말이 아닌, 자기 자신에게 하는 말이라는 뉘앙스가 생겨나게 되죠. 그러면 메시지는 '혼잣말' 혹은 '투덜거림'에 가까운 것이 되고 맙니다.

이를 방지하기 위해서는 '제멋대로인 손님'의 시점에 서 보는 게 좋습니다. 만드는 이로서의 완고함을 소비자인 내가 느낄 수 있다면 소비자가 정말 원하는 것이 무엇인지 알아차릴 수 있기 때문입니다.

5 F

디자인 시선으로 생각하면
보이지 않던 '가치'가 보이기 시작한다

- 사토 오오키 식 '디자인' 강좌

01 디자인은 어디까지나
전달 수단이다

선거가 끝날 때마다 투표 결과 이상으로 신경 쓰이는 것이 선거 관련 디자인입니다. 정당의 로고와 포스터, 어깨띠를 두르고 하는 가두연설, 흰 하이에스 승합차 지붕에 광고물과 마이크를 설치한 선거용 자동차는 물론 선거 그 자체의 공시방법이나 투표소, 게시판, 정견 방송에 이르기까지, 이런 것들을 표현이라는 관점에서는 어떻게 평가할 수 있을까요?

제가 걸리는 부분은 디자인의 좋고 나쁨이 아니라 디자인에 대한 의식 그 자체가 느껴지지 않는다는 점입니다. 아무 생각 없이 '지금까지 그래왔다' 정도의 이유로 같은 것을 반복하고 있는 거라면 정말 바보 같은 이야기죠.

디자인의 목적은 단순히 무언가를 멋지게 만드는 게 아닙니다. 인간에 대해 무언가를 '전달하기 위한 수단'이죠. 어려운 것을 알기 쉽게, 논리적인 것을 직감적인 것으로, 보이지 않는 것을 눈에 보이게. 이것이 디자인의 본질입니다.

문제해결연구소

그리고 변화하는 상황에 맞게 그 수단을 세심하게 발전시켜나가야 합니다. 그러지 못하면 어느새 아무것도 전달하지 못하는 것으로 전락하고 맙니다. 어제 통하던 방식이 오늘은 전혀 통하지 않는 엄격한 세계이기 때문이죠.

선거에서의 커뮤니케이션은 이성을 중시하는 좌뇌적인 것이 되기 쉽습니다. 논리에 의해 사람을 이해시키려고 하죠. 때문에 우뇌로 느껴지는 것이 없는 피선거인으로서는 선거에 대한 것이 실제적인 감각으로 끓어오르지 못합니다. 그러니 투표율도 떨어질 수밖에 없죠.

그렇다고 기발한 포스터를 만들자는 그런 이야기는 아닙니다. '일본의 위기'를 어필하는 정당 포스터에 '아름다운 후지산 사진'이 큼직하게 실려 있는 경우도 있는데, 최소한 그런 포스터는 되지 말아야 한다는 거죠. 그래서는 우뇌가 전혀 위기감을 느낄 수 없으니 말입니다.

또한 정열과 행동력을 전면에 내세운 정치 진영이 정당의 테마 컬러로 '라이트 블루'를 사용한 경우도 있었습니다. 하지만 라이트 블루는 심리적으로 청량감 혹은 진정 작용을 전해주는 색입니다. 정열, 행동력과는 전혀 거리가 먼, 완벽한 선택 실수죠.

반대로 '진한 핑크색'을 배경으로 '안정은 희망입니다'라는 문자를 크게 강조한 포스터가 이번 선거에 등장하기도 했죠. 이 역시 디자인 면에서는 틀렸다고 할 수 있습니다. 사람이 안정을 느끼는 색은 '초록' 계열로(관엽식물이 심리적인 스트레스를 경감하는 효과가 있는 것과도 관계가 있다고 합니다.), 신뢰감이나 편안함을 표현하는 데에는 '짙은 남색' 등

깊은 청색 계열 색이 효과적이기 때문입니다.

물론 선거에서 가장 중요한 것은 정책입니다. 하지만 '피선거자는 어떻게 느낄까?'에 대한 의식을 아주 조금만이라도 가져 준다면 그만큼 이 나라의 미래도 밝아지지 않을까 싶네요.

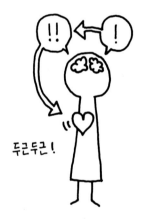

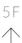

'정리', '전달', '영감'.
디자인 사고법을 구성하는 세 가지 열쇠

디자이너에게 필요한 가치는 다음 세 가지로 집약됩니다.

첫 번째는 일체의 것을 잘 '정리'하는 일. 즉 심플하게 만드는 일입니다. 이것만으로도 회사 측면, 상품개발에서 커다란 가치를 만들어 낼 수 있습니다.

두 번째는 사람 간에 주고받는 '커뮤니케이션'입니다. 같은 것이어도 말하는 방식에 따라 쉽게 이해되기도 하고 지루해지기도 하죠. 직감적인 전달 방식으로 알기 쉽게 전달하는 것. 친근감 있는 표현이라 바꿔 말할 수 있는 부분입니다.

그리고 세 번째는 브레이크 스루. '영감'입니다. 영감이란 비약에 관한 것으로 어떤 것을 순식간에 몇 단계 위로 올려놓을 수 있는 요소입니다.

제 경우에는 정리, 전달, 영감이라는 세 요소의 밸런스를 클라이언트 혹은 상황의 성격에 따라 달리 배분합니다.

또한 '정리'와 '전달'은 꼭 디자이너가 아니어도 배워 익힐 수 있는 요소입니다. 정리하는 것만으로도 지금껏 보이지 않던 것이 보이게 되고, 어떻게 전달할 것인가의 궁리를 통해 눈에 보이지 않는 생각

이나 메시지를 담을 수도 있게 되죠.
디자인이 지닌 세 가지 역할을 의식해 과제에 임하는 것만으로도 분
명 지금까지와는 다른 해결책이 보이기 시작할 것입니다.

문제해결연구소

02 디자인이 해결할 수 있는 일의 범위가
넓어지고 있다

세상에는 '멋진 박테리아'를 디자인하고자 하는 무리들도 있습니다. 갑자기 이런 말을 들어도 뭔 소린가 싶을 테니 거기에 다다르기까지의 간단한 흐름부터 살펴보도록 하죠.

디자인 영역이 급속하게 확산되고 있다는 걸 느꼈던 건 7, 8년 전부터였습니다. 미국에서 개최된 '나머지 90퍼센트를 위한 디자인'이라는 전시회를 통해서였죠. '개발도상국 등 세계 90퍼센트의 사람들은 디자인과 무관한 삶을 살고 있다. 그들의 생활을 개선할 수 있는 디자인은 무엇일까?'를 테마로 하는 전시회였습니다.

맑은 물로 걸러주는 빨대형 여과기, 어린아이 힘으로도 옮길 수 있는 수레바퀴형 대용량 폴리에틸렌 물통, 콘돔을 쉽게 끼울 수 있는 도구, 수압으로 렌즈를 부풀려 도수를 바꾸는 안경 등 개발도상국이 품고 있는 문제를 디자인으로 해결하려 한다는 점이 커다란 화제를 불러일으켰죠.

217

여기까지는 좋았습니다. 하지만 점차 '사람의 배꼽, 눈물, 콧구멍 안쪽에서 채취한 박테리아로 치즈를 만든다'거나, '인공태반을 써서 인간의 모체로부터 식용 돌고래를 출산해 인구증가와 식재료 부족을 동시에 해소하겠다'는 식의 묘한 디자인이 늘어나기 시작했습니다. 이런 추세니 동물의 세포를 이용해 사람의 장기를 디자인한다는 건 어느새 당연하게 느껴질 정도였죠.

공업 제품을 만들듯, 동식물을 인공적으로 디자인하고 생산해 자연계에 풀어놓겠다는 움직임도 있었습니다. '알칼리성의 흔적을 남기는 민달팽이를 이용해 산화된 토양을 중성화한다', '점착성 돌기를 가진 곤충에 멸종위기종의 씨앗을 붙여 확산시킨다', '식물 이파리 뒤쪽에 기생하는 바이오 필름으로 악성 바이러스나 오염물질을 흡착한다'는 아이디어를 내놓는 디자이너도 출현했죠. 게다가 그 아이디어에는 '디자인한 생물의 대량 번식을 막기 위해 일정 기간이 지나면 목숨이 끊어지는 유전정보를 이식한다'는 덤까지 붙어 있었습니다.

자 이제 설명은 이 정도로 하고, 처음에 언급했던 '멋진 박테리아' 이야기로 돌아가 보죠. 특정 병원체를 만나면 선명한 색으로 반응하는 '멋진 박테리아'를 디자인해 대변 색깔로 몸의 상태를 식별한다는 아이디어가 발표되었던 것이죠. 물론 다소 지나치다는 느낌을 부정할 수는 없습니다. 그러나 슈퍼마켓에서 팔고 있는 채소도 그렇고 저기 산책 중인 강아지도 그렇듯, 이 모든 것이 품종개량의 반복, 다시 말해 사람의 편의를 위해 '디자인된 것'이라 생각하면 사실 그렇게까지 이상한 이야

기는 아닐지도 모르죠. 그런 디자인의 미래에 대해 생각하며 뜬금없이
대변 색깔을 관찰하게 되네요.

디자인은 현 상태 개선의 실마리를 발견하는 것이다

디자인이라면 어쩐지 접근하기 어려울 것 같은 느낌이 들죠. 하지만 그리 특별할 것도 없습니다. 현재의 상태를 개선하는 것, 어떤 상황을 좋게 만들 실마리를 발견하는 것이 디자인이니까요. 215페이지에서 살펴본 세 가지 역할에서 보자면, 정리와 영감도 문제해결을 위한 디자인의 한 방법이라고 할 수 있습니다.

쓰레기를 버릴 때 어떻게 하는 게 더 효율적일지 그것을 궁리하는 것만으로도 멋진 디자인입니다. 회전초밥 체인 '아킨도스시로'가 가지고 있는 오퍼레이션 능력을 살려 전혀 다른 업종의 사업을 전개해보는 것도 디자인입니다. 특별히 인테리어나 로고를 만들지 않아도 가치를 만들어낼 수 있습니다. 그를 위해 새로운 시점을 도입하자는 것이 '디자인 사고법'이죠.

우리가 디자이너라 불리는 까닭은 새로운 시점으로 문제를 해결할 때 형태를 동반하는 경우가 많다는 것, 단지 그 이유 때문입니다. 형태를 만드는 까닭은 결과적으로 그렇게 하는 것이 상대방에게 더 쉽게 전달되기 때문입니다. 별달리 특별할 것도 없는 일이죠.

문제해결연구소

일본과 해외를 오가며 일을 하다 보면 나라별로 사고방식과 디자이너의 업무 범위가 미묘하게 다르다는 걸 느끼게 됩니다. 그 때마다 스탠스를 바꿀 필요가 있는데, 바꿔도 되는 부분과 결코 굽혀서는 안 되는 부분 간의 균형을 잡는 데 매번 고전하고 있죠.

어쩌면 그런 면은 일본 프로야구와 메이저리그의 차이점과도 비슷한 이야기일지 모르겠네요. 일본보다 미끄러운 공, 딱딱한 마운드, 짧은 등판 시간 등 메이저리그와 일본의 야구 환경은 꽤나 다릅니다. 요미우리 자이언츠 시절, 그리 눈에 띄지 않던 가시와다 다카시柏田貴史 선수나 오카지마 히데키岡島秀樹 선수가 메이저리그에서 활약했던 걸 생각하면 때로는 적응력이 실력 이상으로 중요한 게 아닌가 싶어요. 그러고 보면 어딜 가건 적응을 잘하는 저는 '디자인계의 가시와다'로 지위 굳히기에 들어간 건지도 모르지만요.

적응을 잘하기 위해서는 어떻게 해야 할까요? 무엇보다 서로 어떤

차이가 있는지 파악할 필요가 있습니다. 제 경우에는 그 나라의 '감도感度'를 먼저 이해하고자 하죠.

감도가 높은 나라에는 디자인을 경영 전략으로 진지하게 받아들이는 클라이언트도 많습니다. 프랑스, 이탈리아, 북유럽을 '디자인 초강대국'이라 할 수 있고 그에 비해 아시아, 러시아, 동유럽, 중남미는 '디자인 개발도상국'이라 할 수 있죠. 미국이나 일본은 그 중간에 위치하고 있는데 일본의 경우 '감도의 고도성장기'에 돌입할 가능성이 충분하다고 봅니다.

그렇다면 도대체 '감도'란 무엇일까요? 감도란 '눈에 보이지 않는 것에서 가치를 찾아낼 수 있는가?' 즉 '센스'와 비슷한 의미라고 볼 수 있습니다.

우리가 흔히 말하는 '브랜드' 또한 눈에 보이지 않는 가치라 할 수 있습니다. 눈으로 파악되는 형태가 아닌, 그 배후에 있는 아이디어와 역사가 쌓여 만들어진 것이 브랜드이기 때문이죠. 장기적으로 봤을 때 브랜드라는 '눈에 보이지 않는 가치'가 기업에 이익을 가져온다는 의식이 대중적으로 퍼져있는 나라를 '감도가 높은 나라'라고 할 수 있습니다. 따지고 보면 일본에서 명품 브랜드가 태어나지 못한 이유도 단순합니다. 그 가치를 '감도가 높은 나라'에 제대로 전하지 못했기 때문이죠.

그런 명품 브랜드와 작업할 기회가 늘어나고 있습니다. 이전에 루이 비통이 발표한 가구 컬렉션에서 조명 기구를 디자인한 적이 있었죠. '여행'이라는 루이 비통의 브랜드 스토리에서 착안한 디자인으로, 가죽

한 장을 둥글게 말아 들고 다니다가 필요할 때 펼쳐 세우면 바로 램프가 되도록 만들었습니다. 거기에 불을 밝히면 루이 비통 특유의 바둑판 무늬를 통과해 빛이 새어나온다는 디자인이었죠.

　브랜드의 힘은 대단합니다. 가끔은 무서울 정도죠. 그걸 사용한다는 것만으로도 자신의 감도가 갑자기 높아진 것 같은 기분이 들게 만드니까요.

Louis Vuitton

굽혀서는 안 되는 것을 찾아 '돌파구'로 삼는다

결코 굽힐 수 없는 것 하나를 선택하는 것. 그리고 그 외의 나머지는 전부 바꿀 수 있다고 인식하는 것. 이런 식으로 돌파구를 찾는 것도 제 방식 중 하나입니다.

결코 굽힐 수 없다고 선택된 요소는 모두가 공유할 수 있는 심플한 것이라야 합니다. 즉 프로젝트의 기본, '척추'를 세운다는 이미지라 할 수 있죠. 특히 해외 프로젝트를 진행할 때는 그 점에 더 많은 신경을 씁니다. 국내에 비해 커뮤니케이션의 빈도와 밀도가 전혀 다르기 때문에 그런 과정 없이는 서로 간의 공유가 어려워지기 때문이죠. 디자인 측면에서 '이것만은 지키고 싶다'는 것이 있다면, 그것을 하나의 단어, 하나의 메시지로 상대방에게 지속적으로 전달하는 게 좋습니다. 그러다 보면 상대방이 무엇을 중요하게 여기는지, 우리가 어디까지 해주길 바라는지 알아차릴 수 있기 때문에 콘셉트의 명쾌함을 손상시키는 일 없이 부드럽게 프로젝트를 성공시킬 수 있죠.

04 '맛있는 디자인'과 '맛없는 디자인'의 구별 방법

가끔 TV를 틀면 변비에 관련된 광고가 너무 많다는 사실에 놀라고는 합니다. 변비해소용 차나 약 광고죠. 할아버지, 할머니가 웃는 얼굴로 하는 말이 "잔뜩 나왔습니다."라뇨, 정말이지 그런 통보는 듣고 싶지 않은데 말이죠. 그 광고 바로 뒤에 가니타마かに玉[1] 광고가 이어져도 전혀 식욕이 돋지 않는 게 당연하겠죠.

디자인에도 '맛있어 보이는 디자인'과 '맛없어 보이는 디자인'이 있습니다. 과일이나 채소를 고를 때 모양이나 촉감, 싱싱한 정도에 따라 무의식적으로 우리는 그 맛을 어느 정도 예측하고 있죠. 이를 공업 제품 디자인에 응용하면 어떨까요? 소재나 색, 모양 등 그 제품의 높은 '신선도'를 어필하면 보다 생기 넘치는 것으로 소비자에게 다가갈 수 있지 않을까, 그런 생각을 하게 됩니다.

2010년, 화장품 브랜드 '쓰리THREE'의 론칭에 맞춰 패키지를 디자인했습니다. 화장수, 로션 등 스킨케어 아이템부터 립스틱, 파운데이션,

1 계란과 섞어 간단하게 '게살 계란 볶음'을 만들 수 있는 즉석 식품. 나가타니엔永谷園에서 만들었다

아이섀도 등 메이크업 아이템까지 꽤 많은 수의 화장품 패키지를 디자인해야 했죠. 이 다양한 화장품들을 선반에 올려놨을 때 가지런히 정리될 수 있도록 기본 치수를 맞춰 디자인했습니다. 단정한 분위기를 주고자 했던 거죠.

여기까지는 괜찮았습니다. 하지만 정작 완성된 시제품을 보니 어딘가 '맛없어 보이는' 인상이 강했습니다. 그래서 모서리에 미세한 곡선을 줘봤고 촉촉한 감촉의 고무 도장塗裝으로 마감해봤죠. 평면을 아주 조금 봉긋하게 만들어 보기도 했습니다. 그러자 '예쁘다', '멋있다'는 의견 외에도 소비자들로부터 '손에 착 붙는다', '잡았을 때 느낌이 좋다'는 평을 듣게 됐습니다.

자연계에는 평평한 면이 거의 존재하지 않습니다. 그래서 직각의 평평한 것을 보게 되면 인간 본래의 지각 능력이 흔들리면서 불안한 기분이 되는 지도 모릅니다. 말하자면 스탠리 큐브릭의 SF 영화 〈2001 스페이스 오딧세이〉에서 모노리스(원숭이의 진화를 촉진시키는 검고 거대한 직각 돌기둥)가 등장하자 허둥대는 원숭이들의 모습처럼 말이죠.

그리고 인간의 눈에는 평평한 면이 약간 움푹 파인 것처럼 보이고, 움푹 파인 것을 '상처'라고 인식한다고 합니다. 쓰리의 첫 시제품이 '맛이 없어 보였던' 건 그런 이유 때문이었는지도 모르겠네요.

'맛있는 디자인'의 가능성은 앞으로도 계속 펼쳐지리라고 봅니다. 조만간 가니타마가 엄청나게 맛있어 보일만한 변비약 광고를 디자인해볼까 합니다. 물론 농담입니다만.

Masayuki Hayashi

본능에 호소하는 보편적인 아이디어

상품을 제작할 때 본능의 단계까지 의식한다는 것은 무슨 말일까요? 180페이지에서 사람이 이해할 수 있는 영역에는 네 가지 층위가 있다고 설명했습니다. '맛있어 보인다 / 맛없어 보인다'는 이야기는 가장 안쪽 층위의, 보다 근원적인 단계에 위치하고 있습니다. 이렇듯 본능이라는 근원적인 단계에 호소하기 위해서는 모든 오감을 동원할 필요가 있습니다. 모양, 촉감 등을 복합해 하나의 정보를 만들어내는 거죠.

쓰리의 화장품 패키지를 만들 때, 일부러 무겁게 만들자는 안이 나오기도 했습니다. 과일이 가볍고 부석부석하면 '이거 괜찮을까?' 살짝 불안한 느낌이 들지만, 손에 쥐었을 때 묵직하면 '이건 맛있겠다'며 안도감을 느끼게 되는 것처럼 말이죠.

실제로 상품 개발의 국면에 접어들면 '스케줄', '예산', '경쟁 상품', '영업' 등 여러 가지 것들이 제약으로 다가오면서 한계에 다다르기 쉽죠. 그러면 바로 지금 눈앞에 있는 것과의 상관관계로만 사물을 판단하게 됩니다.

하지만 늘 생각합니다. '만약 이 물건을 1000년 후의 사람이 발견한

다면 어떻게 쓰는 물건인지 알 수 있을까?' 본능 단계까지 훑는 이런 생각을 잠시라도 할 수 있다면, 거기에서 빛나는 아이디어를 건질 수 있다면, 엄청난 히트 상품을 만들어 낼 수 있을지도 모른다고 말이죠.

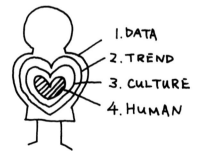

무슨 까닭인지 명품 패션 브랜드가 가구와 인테리어 잡화를 적극적으로 판매하기 시작했죠. 매 시즌 새것으로의 교체 수요가 있어 이익률이 높은 패션과 비교하면 가구는 전혀라고 해도 좋을 정도로 이윤이 낮기 때문에 이상하게 비춰질지도 모르겠네요. 하지만 그리 간단한 이야기는 아닌 듯합니다.

그런 면에서 재빨랐던 브랜드가 '아르마니'였습니다. '불가리'가 그랬던 것처럼 자기 부담으로 상품을 만든 게 아니라 초일류 가구 브랜드, 욕실 전문 브랜드를 척척 사들였죠.(그 후 연달아 매각해버리긴 했습니다만.)

거기에 '펜디', '캘빈 클라인', '랄프 로렌', '디젤', '보테가 베네타'같은 명품 브랜드가 잇따라 가구 잡화 분야에 참전했고 '에르메스'와 '루이 비통'은 가구 컬렉션을 선보였죠.

제 디자인 활동과도 연결되는 흐름이었던지라 명품 브랜드로부터

문제해결연구소

몇몇 디자인을 의뢰받기도 했습니다. 게다가 에르메스는 가구 컬렉션 이외에도 젊은 수요층을 겨냥한 가구 디자인 경연대회까지 개최했는데, 그 자리에 심사위원의 한 명으로 끌려나오게 되고 말았습니다.

그렇게 꼬박 이틀 동안 파리 시내의 한 회의실에 갇혀 있는 상태입니다. 이 고통으로부터 도망치기 위해 휴식시간을 이용해 이 원고를 쓰고 있는 거죠.

이야기를 되돌려, 아무래도 이 흐름의 계기는 패션 부분 매출의 대부분을 차지하던 중동과 아시아 지역의 구매 수요가 달라졌기 때문입니다. 중동과 아시아 지역의 건축 붐이 일단락되고 보니 이제 쓸 만한 가구가 필요해진 거죠. 부유층으로서는 마음에 드는 의자나 조명을 하나하나 찾아 조화롭게 인테리어한다는 게 아무래도 귀찮은 일일 겁니다. 애초에 가구 브랜드 같은 거 잘 알지도 못하고 말이죠. 그래서 저명한 패션 브랜드의 쇼룸에서 방을 통째로 사고 싶다는 수요가 생겨나기 시작한 거죠.

그 궁극적인 예로 건축계의 거장 샤를로트 페리앙Charlotte Perriand의 미완의 주택을 재현한 루이 비통의 프로젝트를 들 수 있습니다. 2013년 12월 마이애미에서 개최된 아트 페어에서였죠. 드디어 루이 비통의 주택을 통째로 살 수 있는 시대가 도래한 겁니다.

그러고 보니 공업 디자이너인 제가 패션 잡화를 디자인한 적도 있었습니다. 2014년, 이탈리아 브랜드 '토즈TODS'의 의뢰를 받고 신발을 디자인하기도 했죠. 활기차게 도시를 걷는 데 적합한 신발이라는 콘셉

트를 완성하기 위해 일반적인 정장 구두와 등산화를 융합시켜 디자인 했습니다.

패션 브랜드에서 가구를 만들고 공업 디자이너가 패션을 다룬다는 것. 그렇게 디자인의 가능성은 점점 더 확장되고 있습니다. 그런 느낌을 안고 이제 슬슬 심사실로 돌아가봐야겠네요.

Hiroshi Iwasaki

문제해결연구소

디자인 사고법은 누구라도 익힐 수 있다

디자인을 본업으로 하지 않는 샐러리맨에게도 디자인 사고법은 필요합니다. 기존의 상황 정리나 다양한 국면에서의 문제 발견, 해결에 도움이 되기 때문이죠.

215페이지에서 소개한 세 가지 역할 중 '정리'와 '전달'은 누구든 확실히 익힐 수 있는 부분입니다. 디자인 사고를 익히면 일상적으로 하던 일의 정밀도가 높아집니다. 과제를 좀 더 시각적으로 인식할 수 있다는 것으로 그 효과가 드러나기도 합니다. 특히 숫자나 통계 자료 등 누구나 공유하고 있는 정보를 보다 직감적으로 인식할 수 있다는 것이 최대의 장점이라 할 수 있죠. 직감적인 것, 경우에 따라서는 좋다거나 싫다거나 하는 감정도 무시하지 않고 하나의 요소로 받아들여야 합니다. 이것이 가능하다면 더 원활한 경영 판단을 내릴 수 있게 됩니다.

가끔 이런 상상도 해봅니다. 간단한 조작만으로 막대그래프, 원그래프 같은 평면적인 것을 3D 이미지, 동영상 혹은 손으로 만져볼 수 있는 것으로 만들어 주는 툴이 개발되면 얼마나 좋을까 하고 말이죠.

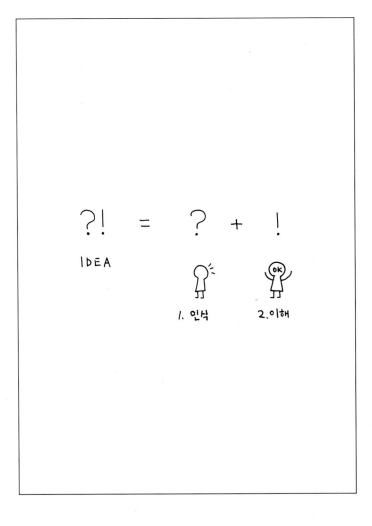

요즘 들어 '일을 즐긴다'라는 말에 대해 생각해보게 됩니다. 인기 회사 랭킹을 보면 의외로 크리에이티브 관련 회사가 많다는 걸 알게 되죠. '좋아하는 것을 하며 돈을 벌 수 있다'는 이유 때문이라고 하는데, 확실히 디자인 관계자를 옆에서 보고 있으면 '하고 싶은 대로 한다'는 느낌이 강하게 들긴 합니다.

하지만 취미로서 무언가를 만드는 '즐거움'과 그것을 본업으로 했을 때의 '즐거움'은 본질적으로 다릅니다. 전자는 '만들고 싶은 것'을 만들면 되지만 후자는 '만들어야 한다고 스스로 믿고 있는 것'을 만들어야 하기 때문이죠. 자기 욕구가 충족되면서 얻어지는 '즐거움'을 일에 기대할 수는 없는 겁니다.

여성 아이돌 그룹 AKB48이 '자신이 부르고 싶은 노래'나 '자신이 듣고 싶은 노래'를 노래하고 있다고는 도저히 생각할 수 없죠. AKB48도 부르고 싶은 노래가 있으면 노래방에 가서 돈을 내고 부른다고 하

니 말입니다.

그런 의미에서 미야모토 신야宮本慎也 선수가 했던 말에 더 납득이 갑니다. '야구를 즐긴다는 건 내게 불가능하다', '일로서 19년간 한 곳을 바라봤다는 것이 내 자긍심'이라는 은퇴회견에서의 말이었죠.

반대로 '이 무대를 즐기고 싶다', '메달에는 미치지 못했지만 시합을 즐길 수 있었다' 같은 스포츠 선수들의 발언에는 위화감이 듭니다. 굳이 말하자면 '즐긴다'는 것에는 자기암시적인 요소가 크죠. 문자 그대로 '즐긴다'는 뜻이라기보다는 '긴장과 부담을 내려놓고 능력을 발휘'하는 것을 의미한다고 봅니다. 본래는 코치가 선수에게 할 법한 말로 대중의 면전에서 발언할 내용은 아닌 거죠.

결론을 말하면, 일은 힘든 겁니다. 성공으로 '즐거움'을 얻을 수 있다고 단언할 수도 없죠. 노력해 걸어왔던 '과정'을 나중에 되돌아봤을 때 비로소 처음으로 느낄 수 있는 감정일지도 모르기 때문입니다. 그것을 느끼는 때가 하루의 끝일지 1년 넘게 걸린 프로젝트가 끝나는 날일지는 모르지만 반드시 그것이 어딘가에 존재한다는 것만은 분명하죠.

미야모토 선수의 말은 이렇게 이어집니다.

"은퇴회견 후, (중략) 커다란 성원과 박수를 받으며 깨달았습니다. 괴롭기만 했던 그라운드에서 나는 행복한 사람이었다는 걸 말이지요. 여러분 덕분에 처음으로 그라운드에서 경기하는 것을 즐겁다고 느낄 수 있게 됐습니다."

자기 일이 즐겁게 느껴지지 않는다고 고민하지 말길 바랍니다. 그

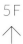
런 사람은 '일의 즐거움'이라는 의미를 잘못 생각하고 있거나 최소한의 '노력'이 부족하다거나 아직까지 즐거움의 존재를 알아채지 못해서 그런 것뿐이니까요.

정답은 가장 귀찮은 선택지 안에 있다

역풍은 항상 환영입니다. 벽에 직면했다는 것은 여러 선택지 안에서 헤매고 있다는 것을 의미하죠. 어느 길로 가야 할지 헷갈린다면 그중 가장 귀찮고 번거로운 것을 선택하는 게 좋습니다. 그런 기준으로 판단해간다면 일도 분명 즐거워지리라 봅니다.

게다가 이런저런 과정을 거치다 보면 가장 번거롭던 선택지가 결국엔 정답에 가장 근접한 길일 때도 있죠. 그러므로 역풍이 가장 강한 루트를 선택하는 것은 커다란 수확의 가능성을 선택하는 길일 수도 있습니다.

또한 '번거로운 루트' 즉 리스크를 감내할 각오를 다지고 나면 강한 정열이 끓어오르게 됩니다. 주변을 끌어들일 에너지도 생겨나게 되죠.

귀찮고 성가신 선택지가 있다면 그것이 기회입니다. 한 발 더 가까이 정답에 다다가는 것은 물론, 프로젝트도 원활하게 진행되고 심지어 일도 재밌어지다가 결국엔 성장도 할 수 있기 때문이죠.

문제해결연구소

07 디자인이 우수하다고
다 좋은 건 아니다

저는 지금 밀라노에 와 있습니다. 그저 그런 선술집 분위기의 가게에서 맛있다고도, 그렇다고 맛없다고도 할 수 없는 파스타를 먹고 있는 중입니다.

디자인 제전 '밀라노 디자인 위크'가 가까워 오면 각 브랜드와 미디어 관계자들은 엉덩이에 불이 날 정도로 바빠집니다. 생각해보면 매년마다 새로운 가구를 수 천, 수 만점이나 발표해 떠들썩한 것도 이상한 상황이긴 하죠. 이렇게나 유럽에서 가구 디자인이 발달할 수 있었던 것은 자택에서 손님을 대접하는 문화 때문입니다.

자택의 바 카운터에서 식전주와 함께 담소를 나누고 중정을 바라보는 다이닝 룸에서 식사를 한 후에는 느긋하게 소파에 앉아 디저트를 즐기죠. 이것이 일상이기 때문에 당연히 자택의 가구에 신경 쓰게 되고 빈번하게 가구를 교체하게 되는 겁니다. 그러니 유럽의 가구점과 가구 디자이너가 돈을 잘 벌 수밖에 없죠.

239

하지만 그런 만큼 레스토랑이나 바 같은 음식점 디자인은 전혀 진화하지 못하고 있는 실정입니다. 예스러운 풍취를 느낄 수 있는 고풍스런 인테리어는 일부 존재하지만 디자인적인 시점에서 보면 그저 그런 것들이 대부분이죠.

그 정반대가 일본입니다. 자택에 손님을 초대하지 않는 만큼 음식점 인테리어나 서비스는 세계에서도 톱클래스라 할 수 있죠.

그렇다면 패션 관련 내장 디자인은 어떨까요? 유럽에서는 럭셔리 브랜드가 인테리어에 많은 금액을 투자하기 때문에 필연적으로 업계 전체의 레벨도 올라가게 됩니다. 그러나 안타깝게도 럭셔리 브랜드가 없는 일본으로서는 훌륭한 디자인을 수입할 수밖에 없는 거죠.

몇 년 전 밀라노의 '라 리나셴테La Rinascente' 백화점의 여성복 매장(사진)을 디자인할 때, 판매를 위한 노하우가 많은 것에 깜짝 놀랐습니다. 시착 중인 여성이 아름답게 보이도록 조명을 궁리한다거나, 손님이 지루해하지 않도록 통로 막다른 곳에는 활기찬 느낌을 준다거나, '흰 셔츠가 아름답게 보이는지'를 기준으로 가구를 디자인하기도 했죠. 반대로 파리 시내의 작은 케이크 가게를 디자인할 때는 일본의 섬세한 설계에 익숙한 탓인지 클라이언트로부터 너무 많은 감탄사를 들어 도리어 당혹스러울 정도였습니다.

십여 개 가구 브랜드에서의 신작 발표와 함께 패션 브랜드의 윈도 디스플레이, 기간한정 매장의 디자인 의뢰가 대여섯 건 있기 때문에 올해 밀라노 디자인 위크에서는 결코 긴장을 늦출 수 없습니다.

문제해결연구소

　이런 상황에서 그저 그런 이 가게의 파스타가 의외로 기분을 편안
하게 해주니 이상할 노릇입니다. 디자인이 훌륭하다고 다 좋은 건 아닌 거
죠. 그런 면에서도 디자인은 재밌습니다.

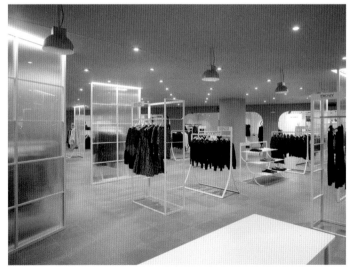

Daici Ano

'아이덴티티'를 형태로 만든다

해외 브랜드들은 아이덴티티 의식이 강하죠. 그리고 회사 책임자부터 현장에 이르기까지 다들 그것에 대해 높은 수준으로 공유하고 있습니다.

그런 면에서 해외 브랜드가 넨도에게 바라는 지점은 그들의 아이덴티티를 어떻게 새롭게 해석해 확장시켜 줄 것이냐는 점입니다. 예를 들어 루이 비통이라면 '넨도가 본 루이 비통다움'을 제시해주길 바라는 거죠. 즉 지금의 루이 비통에 정체되어 있으면 브랜드가 약화될 수밖에 없기 때문에 새로운 시점을 발견해 달라는 주문이라 할 수 있습니다. 루이 비통답다는 걸 전부 버려서는 곤란하지만 말이죠.

일본에서는 나름대로 팔릴 것 같은 아이디어라면 일단은 해보자는 쪽으로 흘러가고는 하죠. 하지만 해외에서는 아무리 좋고 잘 팔릴 것 같은 아이디어라 해도 '우리답지 않다'는 이유로 채택되지 못하는 일이 의외로 많습니다.

하지만 그와는 반대로, 바로 당장은 팔리지 않을 것 같더라도 그 디자인에 '그들다움'이 충분히 포함되어 있다면 장기적인 메리트가 있다고 판단해 프로젝트가 시작되는 경우도 있죠.

시사경제 프로그램 '가이아의 새벽'을 촬영했습니다. 일본의 전통공예가 젊은 세대를 통해 활성화되어가는 모습을 좇는 내용으로 2014년 3월 말에 방송됐죠. 제가 찍은 방송분을 통해서는 아리타야키를 굽는 겐에몬 가마와 안경 제조회사 '사바에鯖江'의 장인들과의 협업을 통해 올 4월 세이부 백화점에 오픈한 콜라보레이션 매장을 만들어가는 모습이 소개됐습니다.

전통공예 장인들과 프로젝트를 진행할 때는 보통의 두 배 정도는 더 신경을 쓰게 됩니다. 말하자면 '유도'나 '합기도'처럼, 상대방의 힘을 최대한으로 끌어내기 위해 온 신경을 집중하는 상태가 끝도 없이 이어지는 느낌이라 할 수 있죠.

그리고 무엇보다 내 속의 확고한 신념 때문에 더 많은 신경을 쓸 수밖에 없었습니다. 디자이너로서의 '각오'가 없으면 진정한 의미에서의 콜라보레이션은 탄생하지 못한다는 신념이죠.

전통공예의 '연명을 위한 치료' 같은 데에는 전혀 흥미가 없습니다. 억지스런 디자인을 통해 단기적인 활성화를 꾀하려는 것도, 회고주의적으로 되돌리려는 것도 아닙니다. 전통공예가 스스로의 의지로 현대 사회에서의 수요를 찾아갈 수 있게 도와주는 것이 디자이너의 올바른 자세입니다. 그리고 그렇게 하는 데 가장 중요한 것은 '각오'입니다. 어중간하게 일을 하다가는 곧바로 장인들에게 들켜버리기 때문이죠.

제가 디자이너로서의 각오를 다지게 된 건 학교 수업을 통해서는 아니었습니다. 대학 근처 도야마 공원에서의 경험들이 지금의 각오와 연결되어 있다고 할 수 있죠.

당시의 도야마 공원에는 천막으로 만든 오두막이 즐비했습니다. 거기서 홈리스들이 생활하고 있었죠. 처음에는 홈리스를 이상한 눈으로 보곤 했지만 어느새 정신 차려보니 수업을 마친 후 그들의 술자리에 참가하고 있는 저를 발견하게 됐습니다.

무슨 이야기를 하나 들어봤더니 '당뇨병에 걸렸다'거나 '최근에 통풍 증세가 생겼다'는 그런 대화들이 오가고는 하더군요. 일본의 홈리스는 칼로리 과다일 정도로 잘 먹고 있는 건가 싶기도 했죠. 게다가 오두막 안에는 자가 발전기까지 있었습니다. TV로 스포츠 야간 경기 중계를 보며 차가운 맥주를 마시는 생활에, 심지어는 애완견까지 키우고 있었죠. 스무 살 언저리에 있던 저는 '이런 게 홈리스 생활이라면 더 이상 무서울 게 없다'며 굳게 마음을 다잡았습니다. 그 이후 늘 결사의 각오로 디자인에 몰두할 수 있게 됐죠.

그렇게 사바에의 장인들과 만든 안경은 경첩 부분에 자석을 쓴다는 것이 가장 큰 아이디어였습니다. 경첩의 고장을 막는 동시에 안경다리를 손쉽게 교체할 수 있다는 콘셉트였죠.

그 콘셉트를 실현시키는 데 처음에는 많은 시련이 따랐지만 어떻게든 결국 손에 잡히는 것으로 완성할 수 있었습니다. 홈리스에게 배운 '결사의 디자인', 꼭 찾아봐주시기 바랍니다.(웃음)

Akihiro Yoshida

'120퍼센트의 공'을 던져서 팀에 일체감을 만든다

클라이언트의 잠재력을 최대한으로 끌어내기 위해 '120퍼센트의 힘을 내야만 손에 닿을 수 있는 공'을 던집니다. 그 공을 손에 쥐며 자연스레 자신의 한계를 뛰어넘는다는 그런 이미지죠.

120퍼센트의 공을 던지겠다는 것은 상대방에게 무리한 노력을 요구하겠다는 이야기는 전혀 아닙니다. 오히려 그렇게 하는 것이 물건을 만드는 장인, 제조업체 등 상품개발 종사자들에 대한 최대한의 존경이기 때문입니다. '우리 회사가 거기까지 가능할 것이라고 생각해주고 있다'는 마음과 기대치가 그대로 전달되기 때문에 그들도 최선을 다해주는 것이죠.

지금까지 해본 적은 없지만 노력하면 가능할 수도 있는 한계선. 그 선에 아슬아슬하게 던진 패스는 결과적으로 팀에 일체감을 불러옵니다. 그리고 그것이 성공하면 정말로 회사는 변합니다. '저것도 해냈는데 못할 건 또 뭐냐'는 자신감과 자발적인 움직임이 생겨나게 되죠.

2013년 4월, 이탈리아에서 개최된 디자인 제전 '밀라노 디자인 위크'에 다녀왔습니다. 엿새 동안 개최된 이 거대한 이벤트는 전 세계의 디자이너, 미디어, 브랜드가 한자리에 모여 그 해의 트렌드를 점치는 자리이기도 하죠. 처음에는 가구 견본 시장으로 시작했지만 점차 그 규모가 확대되더니 지금은 '디자인의 올림픽'이라 불릴만한 존재가 되었습니다.

하지만 올해의 디자인 위크는 유럽 경제 위기의 영향이 표면화된 모양으로 관람객도 예년보다 꽤 많이 줄었고 전체적으로 활기가 없는 인상이었습니다. 발표되는 신작의 개수도 적었습니다. 그 중에서도 초기 생산 비용이 드는 '수지 성형품'이 자취를 감췄다는 것이 가장 큰 특징이었습니다. 그 대신 나무나 패브릭을 이용한 아이템이 눈에 많이 띄게 됐죠.

뭔가 활기찼던 부문은 경제 위기의 영향이 비교적 적은 패션 브랜드와 북유럽풍 가구 잡화 브랜드였습니다. 그 외에 BMW, 도요타, 현대 등 자동차 브랜드가 윤택한 자금력을 행사하며 뭔가를 하고 있는 정도

였죠. 밀라노 디자인 위크에서 꿈을 발견해 지금의 일을 시작했던 저로
서는 씁쓸함을 느낄 수밖에 없었던 내용이었습니다.

넨도는 올해 유럽의 20개 가구 브랜드와 작업한 50점 이상의 신작
을 디자인 위크에서 발표했습니다. 이탈리아 가구 브랜드 '모로소MO-
ROSO'에서 발표한 '힐heel'이라는 의자도 그 중 하나였죠. 말 그대로 여
성 구두의 힐처럼 의자 뒷다리가 등받이 쪽으로 쭉 올라간 디자인으로
겹쳐서 수납할 수 있다는 콘셉트가 좋은 평을 받았습니다. 물론 그 의
자 역시 나무 소재였습니다. 세계 경제의 여파에서 자유롭긴 힘든 거죠.

Hiroshi Iwasaki

'지금 있는 자원'을 어떻게 활용할 것인가

'경기가 나쁘기 때문에 디자인 수요는 점점 줄어들 것이다.' 같은 업계 디자이너 대부분이 그렇게 말하지만 저로서는 그 말에 상당한 위화감을 느끼게 됩니다. 물론 일반적으로는 상품개발이나 PR, 광고 선전 예산에 여유가 있는 호경기일수록 디자인이 더 많이 활용될 것이라고 생각하기 쉽겠죠. 하지만 제 생각은 다릅니다. 오히려 예산의 부족 등 답답한 제약 조건 안에서 이러지도 저러지도 못하는 상황일수록 디자인이라는 것이 활력소가 되어야 한다고 보는 거죠.

디자인 오피스 넨도는 불경기 속에서 태어나 호경기라는 것을 겪어보지 못한 조직입니다. 하지만 어떻게든 이렇게 살아남을 수 있었던 건 부족한 예산과 제약 속에서 아이디어로 승부해왔기 때문입니다. 아무리 불경기라 해도 결국은 '지금 있는 자원'을 어떻게 활용하느냐에 달려 있는 것이죠.

혁신은 '엔지니어 타입'이 아닌
'아이디어 타입'에서 탄생한다

'함께 일할 외부 디자인 팀을 어떻게 선택해야 좋을지 모르겠다'는 이야기를 가끔 듣게 됩니다. 주된 선택 패턴은 두 가지죠. 지인에게 소개받는다거나, 디자인 잡지를 뒤져보던 프로젝트 담당자가 왠지 모를 느낌으로 결정한다거나.

그건 또 그것대로 나쁘지 않다고 생각합니다. 하지만 해외와 비교했을 때 외부 디자이너 선정에 있어서의 진지함에는 꽤나 온도차가 있는 것 같아요. 해외에는 디자이너 매칭에만 특화된 기업과 에이전시가 다수 존재하기 때문이죠.

외부 디자인 팀 선정에 실패하지 않으려면 우선 디자인 사무실이 크게 두 가지 타입으로 나뉜다는 것을 알아두는 게 중요합니다. 그 중 하나가 '엔지니어 타입' 디자인 팀입니다. 클라이언트가 원하는 것이 확실한 경우, 그것을 완벽하게 구체화하는 기술자들이죠. 또 하나는 '아이디어 타입' 디자인 팀입니다. 클라이언트의 머릿속에 있는 막연한 이미

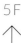
지를 기초로 기획개발부터 제조, 판매, PR, 광고 선전에 이르기까지, 프로젝트를 종합적으로 조감해 그에 맞는 콘셉트를 제공하며 밥을 벌어먹는 사람들이죠.

의사로 비유하자면 '머리가 아프다'는 정보를 접하고 두통약을 처방해주는 이를 전자라고 한다면 '꼭 집어 말할 수는 없지만 몸 상태가 좋지는 않다'는 애매한 정보를 기초로 독자적인 진단과 치료, 예방을 위한 의학적 조언을 해주는 이를 후자라 할 수 있습니다.

언뜻 보면 후자 쪽이 더 좋은 결과를 낼 수 있을 것처럼 보이죠. 하지만 의뢰내용과는 다른 제안을 한다거나 정부 부처 간을 조율해야만 실현 가능한 제안을 하는 경우도 있기 때문에 프로젝트가 다이내믹해지는 반면 담당자의 재량으로는 전부 핸들링할 수 없는 경우도 있습니다. 그렇기 때문에 꼭 어느 쪽이 좋다고 단정할 수는 없죠.

하지만 세계로 눈을 돌리면, 톱 브랜드들의 관심은 아이디어 타입 쪽에만 쏠려 있다는 것을 알게 됩니다. 진정한 혁신은 아이디어 타입에서만 탄생하기 때문이죠.

그러나 일본은 그 두 타입의 균형이 한쪽으로만 치우쳐 있습니다. 디자이너라면 어쩐지 아이디어 타입이 더 많을 것 같지만 일본의 경우, 디자이너의 99퍼센트 이상이 '엔지니어 타입'입니다. 이 불균형의 원인은 고도경제성장기, 기술을 중시하는 기업 소속 '인하우스 디자이너'가 대량으로 양성됐기 때문입니다.

앞으로 일본에 아이디어 타입 디자인 팀이 늘어나고 그들의 능력을

발휘할 수 있을 프로젝트가 늘어난다면 일본 제조업 부활의 발판이 되
어줄 수 있으리라고 생각합니다.

ENGINEER TYPE

IDEA TYPE.

문제해결연구소

익숙한 것을 부정해야 아이디어 타입으로 생각할 수 있다

어떤 일을 오래 해나가다 보면 자연스레 알게 되는 것들이 있죠. 지금까지 축적된 데이터와 상황으로 어떤 선택지를 제외한다는 것은 그야말로 경험을 쌓았기 때문에 가능한 일입니다. 해답을 찾아가는 데 있어 대단히 중요한 일이기도 하죠. 하지만 저로서는 그게 너무 아깝다고나 할까, 어떤 면에서는 두려움이 느껴지기도 합니다. 1년 전에는 그랬을지 모르지만 지금의 기술은 달라졌을 수도 있기 때문입니다. 세계 트렌드와 분위기가 바뀌었다면 지금까지의 출구가 반드시 해답이 아닐 수도 있습니다. '나비 효과'까지는 아니겠지만 아주 작은 일로 결승점이 바뀔 수 있기 때문이죠. 과거 10번의 경험 동안 매번 그랬다는 이유로 11번째도 그럴 것이라 믿어버리는 것의 리스크에 대해 강하게 인식하는 것이 '아이디어 타입'으로 가는 첫걸음이라 생각합니다.

이는 곧 지금까지의 것들을 거부하라는 말이 되지만 그렇다고 부정적인 뉘앙스는 아닙니다. 긍정적인 자세로 현재의 상황이나 과정, 과거의 경험 등을 부정할 수 있느냐가 무척이나 중요한 거죠.

문제해결연구소

EXIT

'문제해결연구소'라는 제목을 다시 보니 '어떤 문제라도 척척 풀 수 있는' 그런 마법 같은 방법론을 기대할까 봐 조금 걱정되네요. 하지만 그런 건 없습니다. 안타깝게도 하나의 방법으로 어떤 문제든 해결할 수 있을 만큼 그리 호락호락한 세상은 아니니까요.

그렇다면 문제해결을 위해 도대체 어떻게 하라는 걸까요?

'문제를 반드시 해결하는 방법을 찾는 것'이 아니라 '반드시 해결되는 문제를 찾아보자'는 겁니다. 그런 문제는 반드시 해결될 테니까요.(웃음)

말하자면 정답을 보고 산수 과정 안에서 그 답을 낼 수 있는 문제를 찾는 방식입니다. '3'이라는 정답을 만들어 내는 수식에는 어떤 것들이 있는가, 이런 방식으로 접근하는 거죠. 그렇게 생각하면 '1+1+1'이어도 '4-1'이어도 '6÷2'여도 괜찮다는 사실을 알게 됩니다. 이렇듯 하나의 답으로 인도해주는 문제는 여러 개이기 때문에 그 안에서 지금의 상황과 가장 잘 맞는 것을 고르면 된다는 감각이죠.

마케팅이란 문제에서 해답을 찾는 기술입니다. 물론 올바른 답을 찾지 못하는 경우도 있죠. 그에 비해 디자이너는 멀리 떨어진 곳에 일단 툭 하고 '대답'을 던져놔봅니다. 일상적인 것이어도 좋고 초현실적인 것이어도 좋고 '가짜 대답'이어도 전혀 상관없습니다. 그리고 눈앞에 산처럼 쌓여있는 과제와 대조해가며 그 대답에 맞는 '바른 문제'를 찾아내는 것. 이것이 '문제해결연구소'의 정체입니다.

처음부터 난제와 대치한다는 건 정말 힘든 작업입니다. 엄청나게 노력했지만 마이너스 상태에서 겨우 제로까지밖에 끌고 오지 못한 것 같은 기분이기 때문이죠. 목적지까지 가는 길은 멀고 어둡습니다. 출구 없는 터널처럼 느껴지죠. 애를 써서 앞으로 전진하면 이번에는 등 뒤가 새카만 암

흑에 잠기며 서서히 다급해집니다. 그러면 평소에 잘하던 것도 못하게 되어버리고 말죠.

하지만 같은 상황에서 디자이너는 '그게 가능하다면 얼마나 재밌을까?', '그걸 완성하면 다들 얼마나 기뻐할까?' 이렇게 두근두근 가슴 설렐 줄 아는 사람입니다. 마음에 그린 이상을 위해 끊임없이 상상하는 작업이기 때문에 그 사고 과정은 어디까지나 긍정적일 수밖에 없죠. 그렇기 때문에 뇌도 기뻐하며 열심히 움직여주는 겁니다. 본인으로서도 놀랄 만큼 말이죠. '바른 문제'를 찾는 이런 방법을 사용하면 문제를 해결하지 못해 고민하던 사람도 무언가의 실마리를 발견할 수 있을 겁니다. 그런 생각으로 문제해결을 위한 이야기를 이렇게 한 권의 책으로 묶게 되었습니다. 읽어주신 모든 분들이 멋진 '문제'를 발견할 수 있게 되길, 마음으로부터 기원합니다.

마지막으로 감사의 말을 전합니다. 이 책 원고 중 '앞면'은 〈주간 다이아몬드〉에 연재했던 '디자인 시선. 가로, 세로, 대각선'이라는 원고를 기초로 했고 거기에 '뒷면'을 새로 써넣어 한 권으로 완성했습니다. 연재를 담당해 준 다이아몬드 사의 이케다 미쓰후미池田光史 씨, 그리고 이 책의 편집을 담당해준 히로하타 다쓰야廣畑達也 씨 이 두 분께 정말 많은 신세를 졌습니다. 또한 북 디자인을 해준 알비레오 씨에게도 감사의 말을 전합니다.

사토 오오키

문제해결연구소